時尚流行穿搭
服裝描繪技巧

從休閒服飾到學生制服

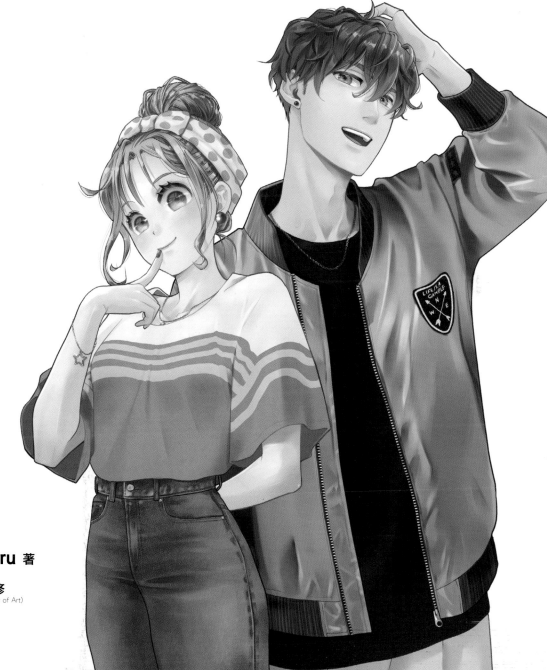

Rabimaru 著

雲雪 監修
(Masa Mode Academy of Art)

熟練時尚的服裝描繪技巧
為角色搭配出
最佳的時尚感吧！

··

繪製角色插畫的人不論是誰一定都抱持著

「想要有更帥、更可愛的呈現！」

「想要更好的傳達出角色魅力！」

這樣的想法。

希望將角色的魅力提升無數倍，

其中要素就在「服裝」上。

人與人之間有不同的性格及愛好，

對於時尚風格的取向更是因人而異。

透過貼合角色個性的服裝搭配，

能使其散發出奪目的魅力。

本書示範如何將觀察到

實際衣服的形態與特徵活用在插畫中。

從經典的休閒穿著到學校制服，

詳細解說**畫出服裝時尚感的技巧**。

想不想用成為角色專屬服裝師的心境，

試著搭配出角色的最佳時尚感呢？

観察實際的人物學習

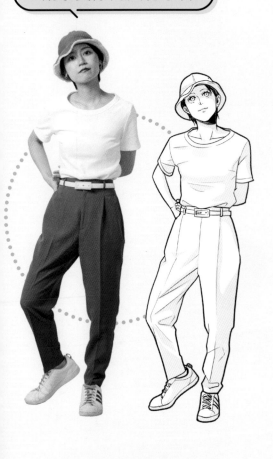

認識休閒穿著的基本知識

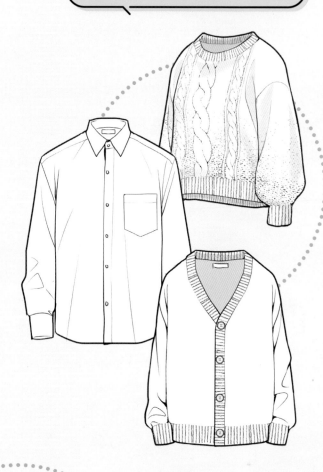

畫出豐富的穿著搭配

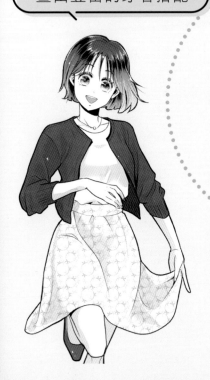

繪畫時的訣竅是「觀察」和「變形」

即使照著實際看到的作畫，也很難提升作為插畫呈現的畫面完成度。
因此仔細檢視抓取服裝特質的「觀察」，與刪減資訊後進行描寫「變形」相當重要。

POINT 1 對實際的人物或衣服進行觀察

雖然衣服的形狀和皺褶不規則似乎很難描寫，但其實是有「只要布被拉扯就會產生皺褶」「只要布積在一起就會彎曲變形」
等等的規則。嘗試對實際的人物或衣服進行觀察並抓出其特徵。

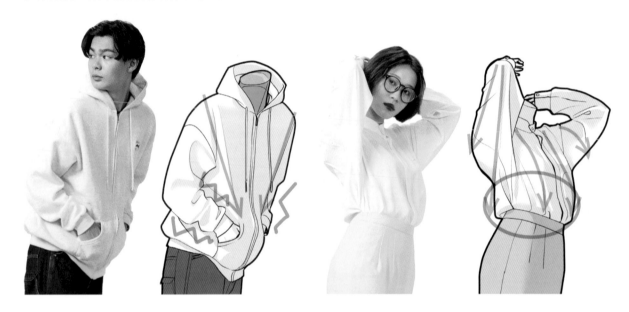

POINT 2 認識衣服的構造及特徵

瞭解衣服的組成構造，就能更容易理解「為甚麼看起來會是這樣」。也能更容易掌握「為
何會產生這樣的皺褶」。

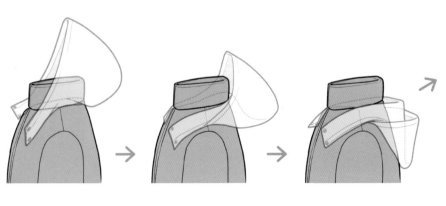

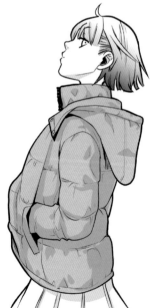

POINT 3　區分重點線條後進行變形

照實描繪衣服的皺褶或凹凸處，可能會因為線條過於雜亂影響畫面的呈現。
雖然繪畫風格也有影響，但區分後繪製必要的線條，省略不必要的部分，才能讓插畫凸顯出其特色。

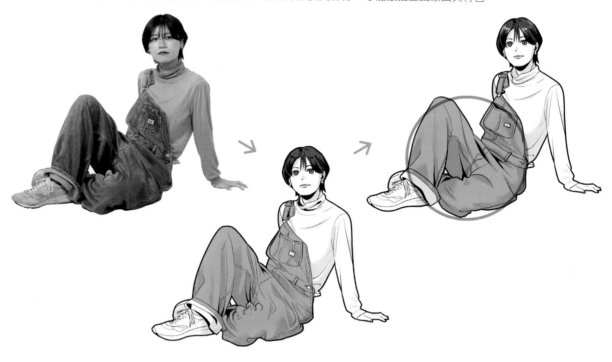

POINT 4　掌握動作產生的變化

主體一旦產生動作，衣服的形狀就會發生變化，或是因布料拉扯皺褶的生成方式會隨之改變。
配合動作描繪衣服的形態及皺褶，角色也能看起來更活靈活現。

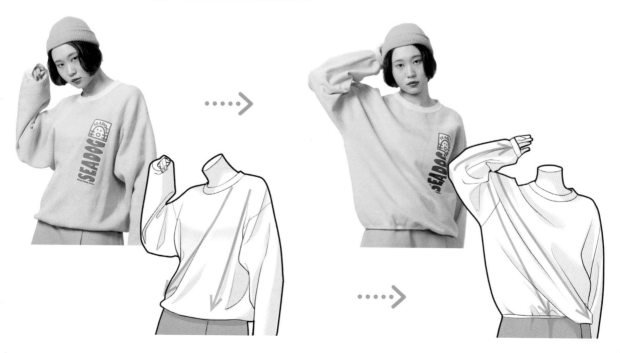

CONTENTS

CHAPTER

01

觀 察 服 裝 後

進 行 描 繪

描繪上下身的穿著搭配

仔細觀察真實的人物或照片，嘗試抓出衣服的輪廓和皺褶走向。
並不需要畫出所有線條，精選出必要的皺褶後加以描繪是其重點。

→ 男性穿搭

棉質上衣＆褲子

穿著不同尺寸感棉質上衣的三種褲裝風格。每種褲子的布料不同，皺褶的呈現方式也不太一樣。在著手繪畫之前必須仔細觀察照片、抓出重點特色。

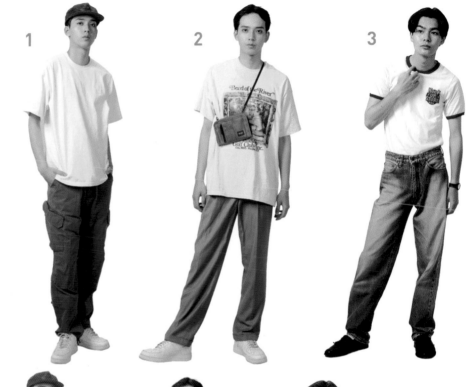

1 右肩抬高，以該處為起點，皺褶向下垂落。**2** 衣服的布料被斜背小物袋壓住，產生往袋子中心聚集的皺褶。**3** 皺褶起點為肩膀和腰部。

重心在單腳上的對立式平衡站姿呈現上，肩膀與腰部交錯上揚，以高處為起點產生皺褶。

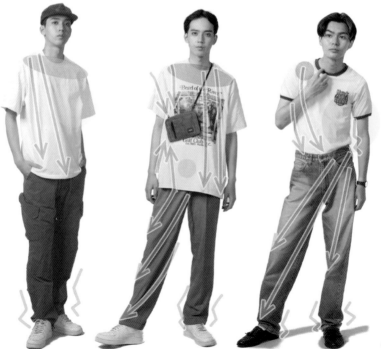

● 皺褶起點

○ 皺褶需要省略的部分

→ 皺褶的走向

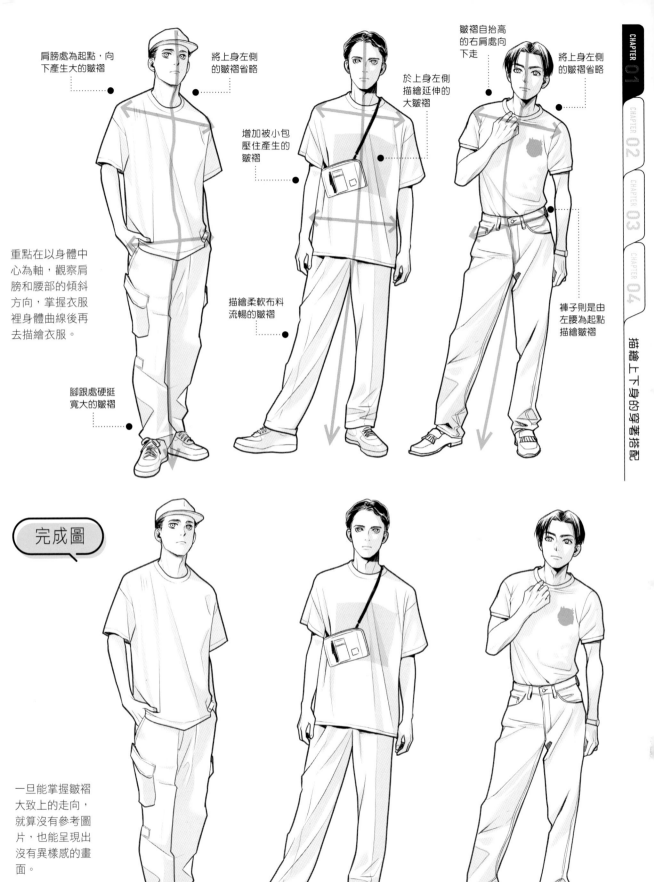

描繪上下身的穿著搭配

肩膀處為起點，向下產生大的皺褶

將上身左側的皺褶省略

皺褶自抬高的右肩處向下走

將上身左側的皺褶省略

於上身左側描繪延伸的大皺褶

增加被小包壓住產生的皺褶

重點在以身體中心為軸，觀察肩膀和腰部的傾斜方向，掌握衣服裡身體曲線後再去描繪衣服。

描繪柔軟布料流暢的皺褶

褲子則是由左腰為起點描繪皺褶

腳跟處硬挺寬大的皺褶

完成圖

一旦能掌握皺褶大致上的走向，就算沒有參考圖片，也能呈現出沒有異樣感的畫面。

休閒襯衫＆褲子

把休閒襯衫的下襬紮進褲頭的紮衣style、敞開襯衫前襟堆疊搭配的疊穿。
由於各自產生皺褶的方式會有很大的變化，請仔細觀察。

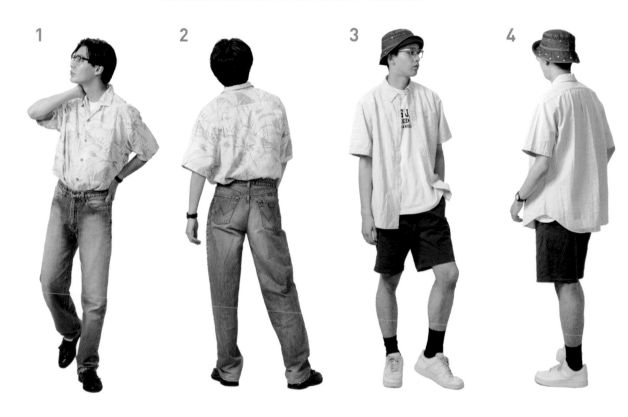

衣襬紮入時，肩膀和腰部會成為皺褶的起點（ **1** 及 **2** ）。衣襬未紮入時，皺褶由肩膀作為起點向下垂墜（ **3** 及 **4** ）。但是，由於 **3** 手插口袋，左上身的大皺褶走勢會在中途被截斷。

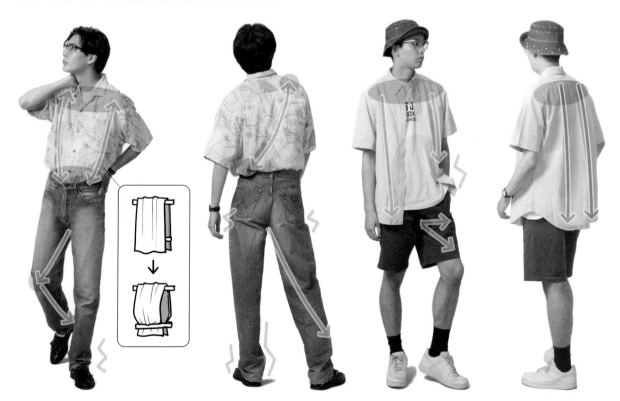

除肩膀和腰部高處的位置理所當然會產生皺褶、膝蓋彎曲使布料受到拉扯產生的皺褶外，描繪時也別忘了腳跟處布料聚集產生的 Z 字形皺褶。

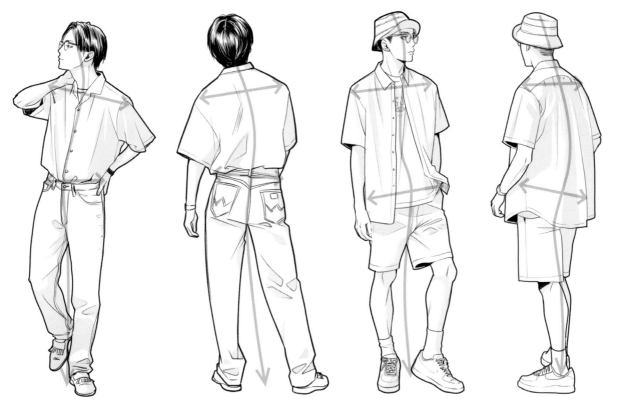

完成圖

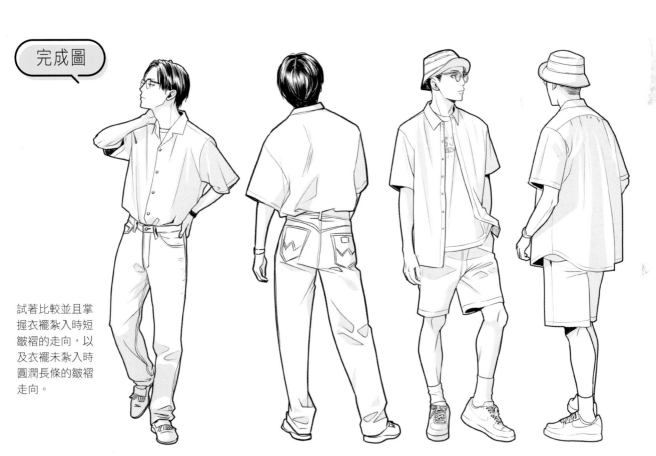

試著比較並且掌握衣襬紮入時短皺褶的走向，以及衣襬未紮入時圓潤長條的皺褶走向。

棉質上衣&褲子

女性的棉質上衣&褲子、衣襬紮入的穿搭風格。
現在讓我們來看看根據不同姿勢產生的皺褶走勢吧！

1
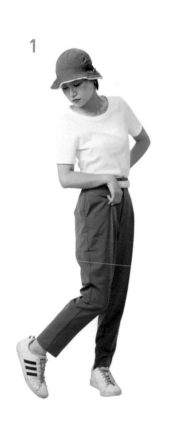

2
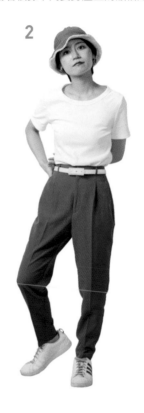

3
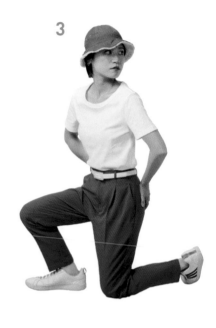

如將 **1** 的軀幹用簡圖呈現，左半身伸展而右半身則是被壓縮，右半身側的皺褶隨之增加。**2** 的姿勢因為胸部挺出，棉質上衣的布料被左右拉扯出皺褶。**3** 以大幅度移動的腳關節處為起點產生皺褶。

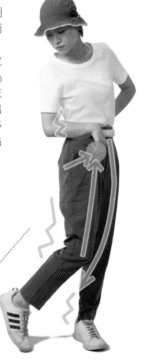

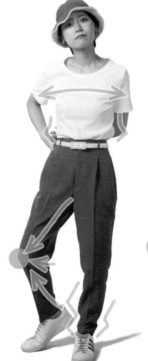

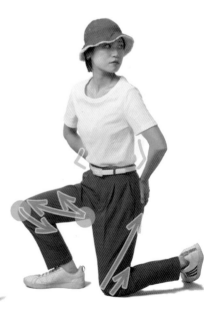

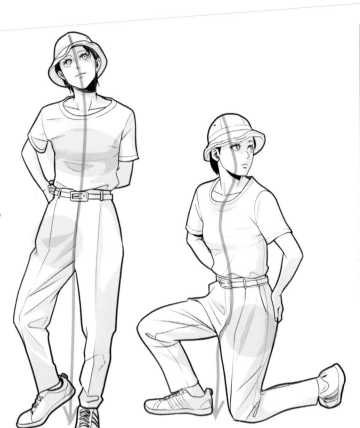

伸展

壓縮

淺藍色圓圈的
區塊中，若是
增加陰影，能
讓詮釋皺褶或
立體感時表現
得更加自然。

完成圖

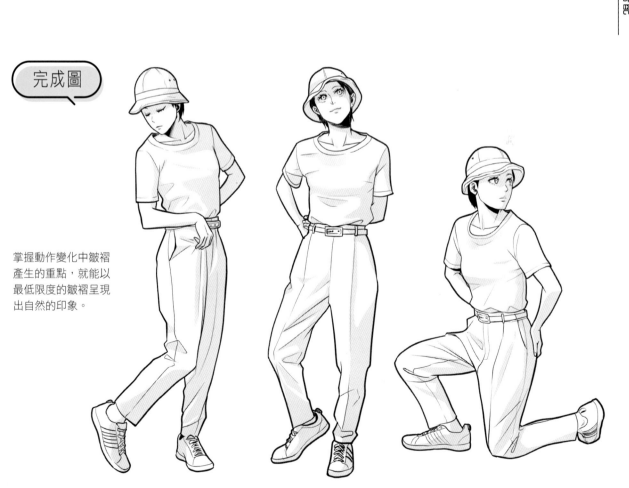

掌握動作變化中皺褶
產生的重點，就能以
最低限度的皺褶呈現
出自然的印象。

運動衫&裙子

厚運動衫和裙子的搭配組合。仔細觀察布料的厚度、大號運動衫的分量感，抓出需凸顯的重點部位。

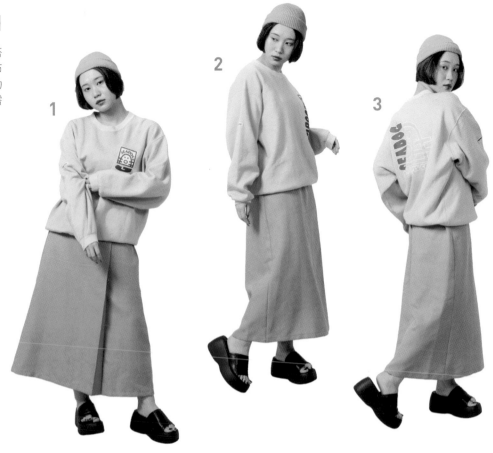

厚的運動衫在稜角和皺褶處會帶點圓潤感。布料硬挺的裙子，幾乎不會出現線條圓弧流暢的細微皺褶。

柔軟

硬挺

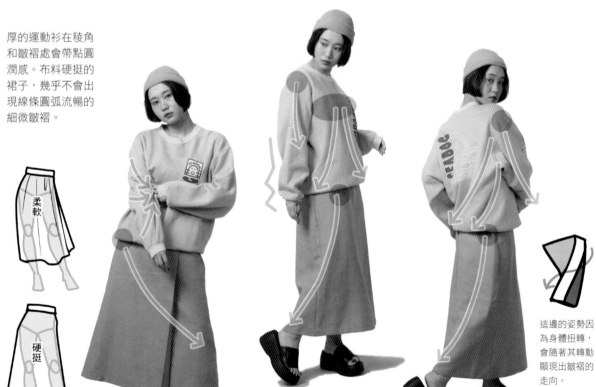

這邊的姿勢因為身體扭轉，會隨著其轉動顯現出皺褶的走向。

稍微寬鬆尺寸的運動衫中，會有多餘的布料堆積成較寬大的皺褶。
描寫硬挺的裙子皺褶時，使用銳利的線條也很難呈現素材的質感。使用陰影面能更好的表現出皺褶的走向。

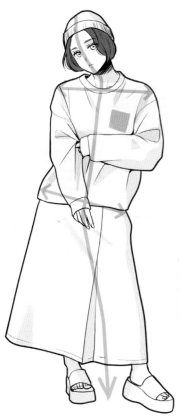

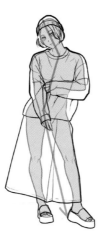

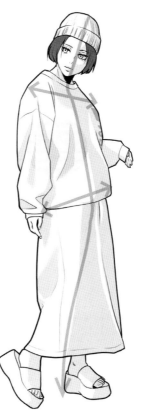

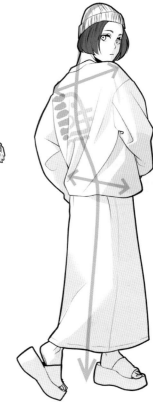

Oversize的穿搭裡，總是不容易看出人物究竟擺甚麼樣的姿勢。建議簡單就好，先大致標出裡面身體的樣子再去描繪衣服。

完成圖

檢查是否有確實呈現質感或尺寸的差異，一邊調整皺褶的數量一邊潤飾畫面。

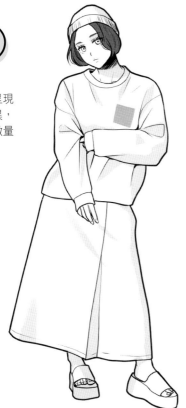

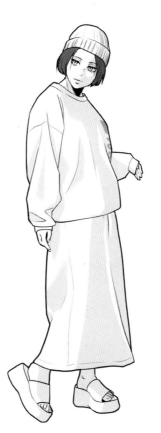

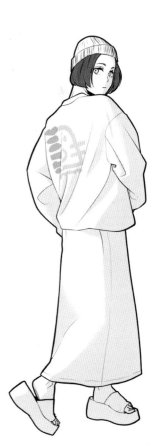

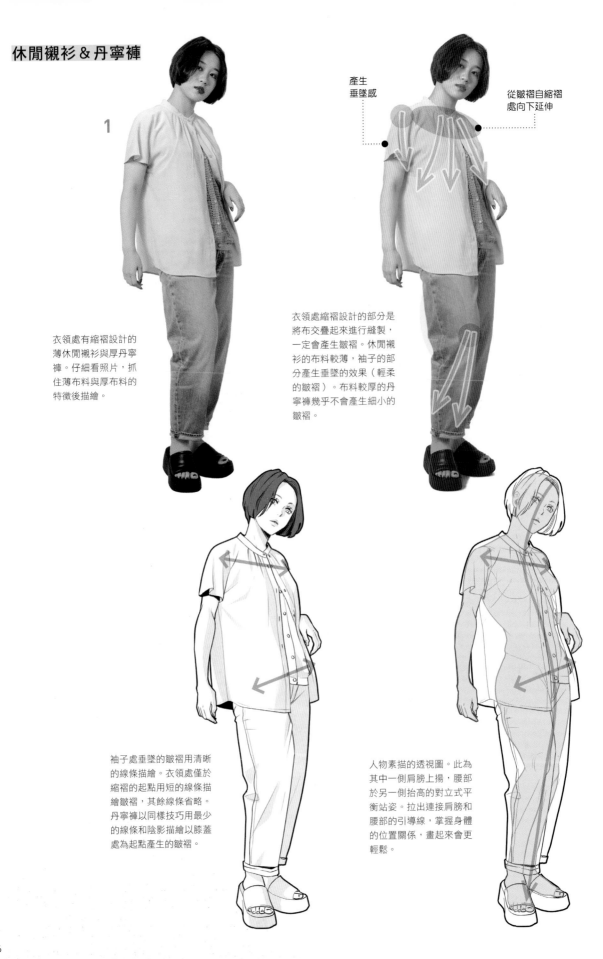

休閒襯衫&丹寧褲

1

產生
垂墜感

從皺褶自縮褶
處向下延伸

衣領處有縮褶設計的
薄休閒襯衫與厚丹寧
褲。仔細看照片,抓
住薄布料與厚布料的
特徵後描繪。

衣領處縮褶設計的部分是
將布交疊起來進行縫製,
一定會產生皺褶。休閒襯
衫的布料較薄,袖子的部
分產生垂墜的效果(輕柔
的皺褶)。布料較厚的丹
寧褲幾乎不會產生細小的
皺褶。

袖子處垂墜的皺褶用清晰
的線條描繪。衣領處僅於
縮褶的起點用短的線條描
繪皺褶,其餘線條省略。
丹寧褲以同樣技巧用最少
的線條和陰影描繪以膝蓋
處為起點產生的皺褶。

人物素描的透視圖。此為
其中一側肩膀上揚,腰部
於另一側抬高的對立式平
衡站姿。拉出連接肩膀和
腰部的引導線,掌握身體
的位置關係,畫起來會更
輕鬆。

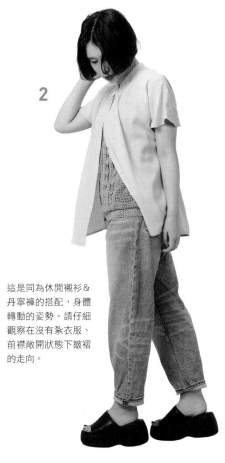

2

這是同為休閒襯衫＆
丹寧褲的搭配，身體
轉動的姿勢。請仔細
觀察在沒有紮衣服、
前襟敞開狀態下皺褶
的走向。

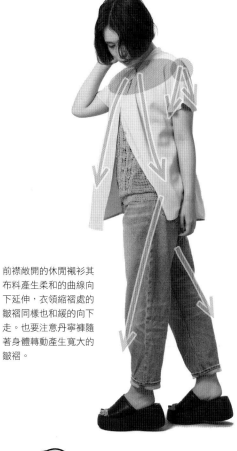

前襟敞開的休閒襯衫其
布料產生柔和的曲線向
下延伸，衣領縮褶處的
皺褶同樣也和緩的向下
走。也要注意丹寧褲隨
著身體轉動產生寬大的
皺褶。

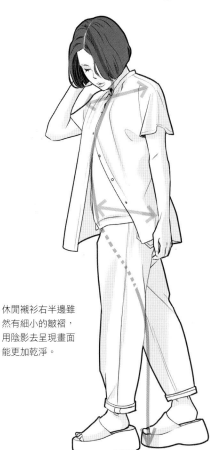

休閒襯衫右半邊雖
然有細小的皺褶，
用陰影去呈現畫面
能更加乾淨。

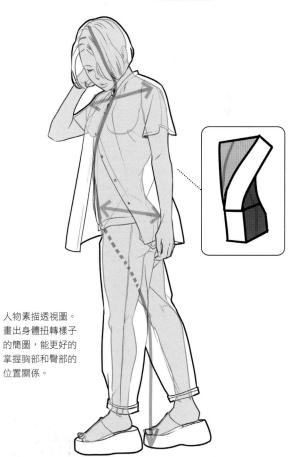

人物素描透視圖。
畫出身體扭轉樣子
的簡圖，能更好的
掌握胸部和臀部的
位置關係。

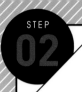

繪製上衣

從棉質上衣等布料輕薄柔軟的單品,到材質厚重的品項豐富多樣。
各自產生皺褶的樣式也有所不同,請仔細觀察個中差異。

→ **男性單品**

棉質上衣　稍微寬鬆的棉質上衣。根據動作變化皺褶的走向和形狀會發生改變。
在繪製之前,仔細觀察皺褶從何而起及走向非常重要。

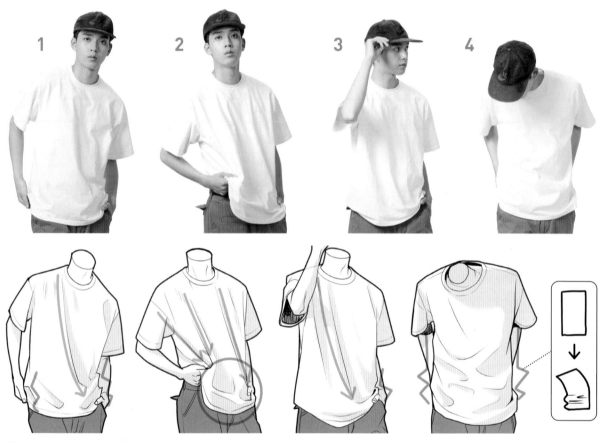

1　2　3　4

○ ∿∿∿ 布料堆積產生皺褶的地方
→ 皺褶的走向

完成圖

只畫紅色和藍
色的線標示出
重要的皺褶,
便可用最少的
皺褶、簡單的
呈現畫面。

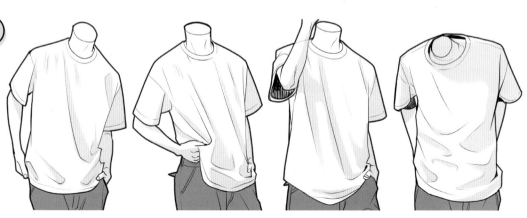

此處為尺寸適中的棉質上衣。
若是抬起手臂，布料就會被拉扯產生皺褶。

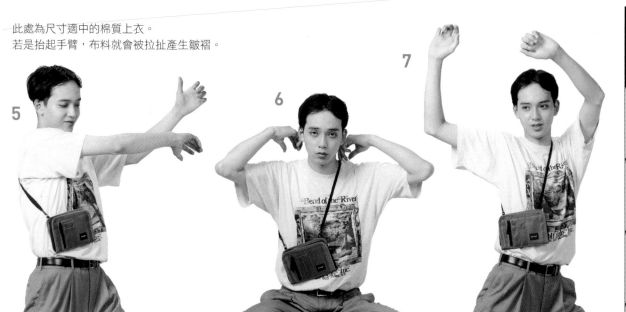

並不只有身體處會產生皺褶，肩膀上方積累的布料也會產生皺褶。
衣服紮入腰部時，腰部周圍也會有彎曲摺疊的皺褶。

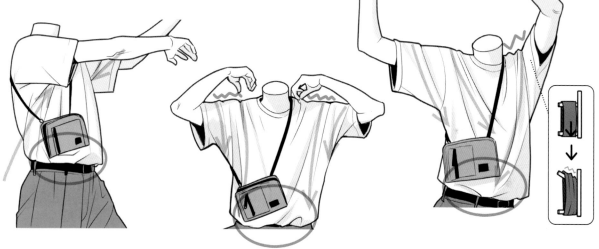

完成圖　根據畫面變形的程度調整減少皺褶也是OK的。

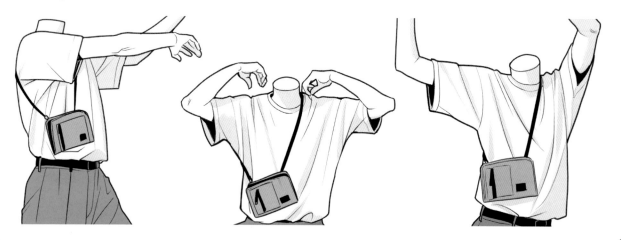

休閒襯衫

棉質上衣外疊加休閒襯衫的風格。
休閒襯衫的皺褶和棉質上衣的皺褶兩者間的走勢並不一定會相同也是需要注意的地方。

前方敞開的休閒襯衫容易使上身的皺褶方向往下走，也經常會製造出與棉質上衣不同的皺褶走向。

完成圖　手臂向上舉起的姿勢中，休閒襯衫稍微脫離棉質上衣被帶起來的樣子也是描繪時需要注意的地方。

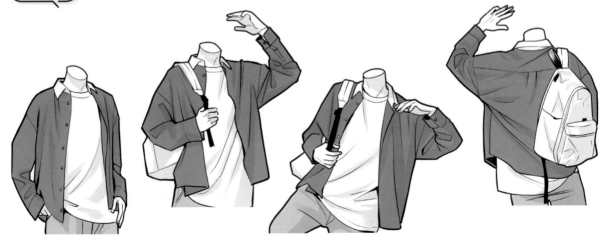

此處為休閒襯衫的衣襬紮入和不紮的比較。
請仔細觀察照片，注意皺褶走向的相異處。

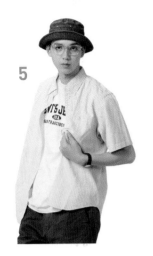
5

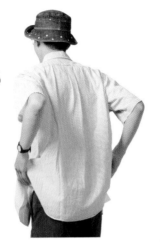
6

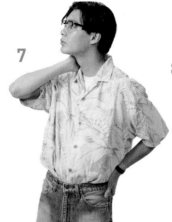
7

8

衣襬不紮時，皺褶的走勢會往衣襬末端收。呈現用手抓住的動作時，皺褶會以被抓住的地方為起點產生。
衣襬紮入時，肩膀處向下的皺褶會於腰部聚攏。

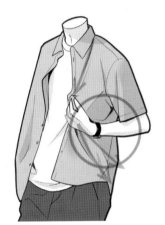
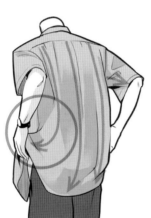
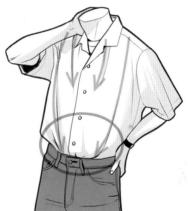
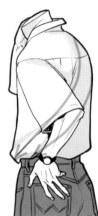

完成圖　衣襬紮入時，腰的位置看起來會比較高，但實際上腰的位置都一樣。
整體的輪廓也是，衣襬紮或不紮都不會有太大的變化。

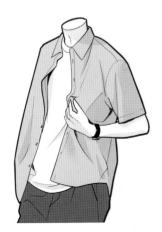

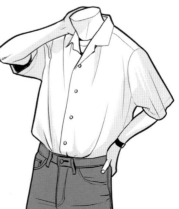

連帽外套

也被稱為「連帽衣」的經典款服飾。
會根據帽子戴或不戴、前方拉鍊是否拉上，視覺上的呈現會有很大的改變。

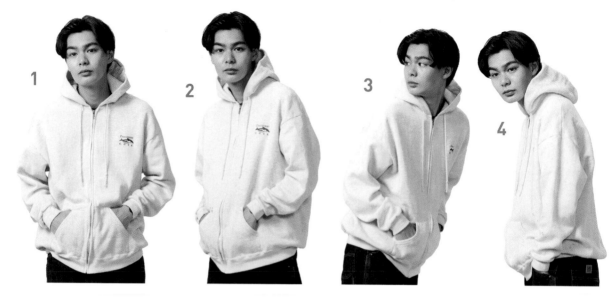

因為是不貼合身形的寬鬆尺寸，多出來的布料會彎曲成波浪狀的皺褶。
若是插入口袋中的手稍微往前拉，上身的衣服會被拉扯形成皺褶的流動。

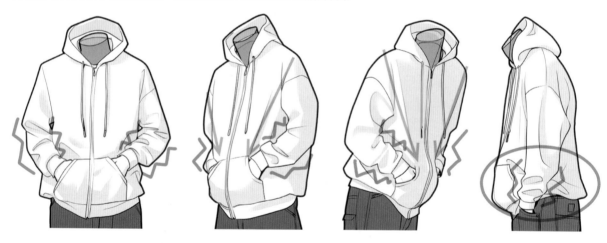

完成圖 柔軟布料特有的褶皺，在凹陷處加上陰影能凸顯出其立體感。

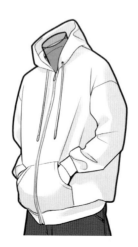
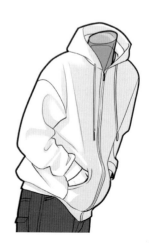
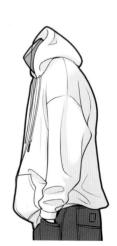

連帽外套的前襟敞開的話，容易在身體左右側產生縱向的皺褶。

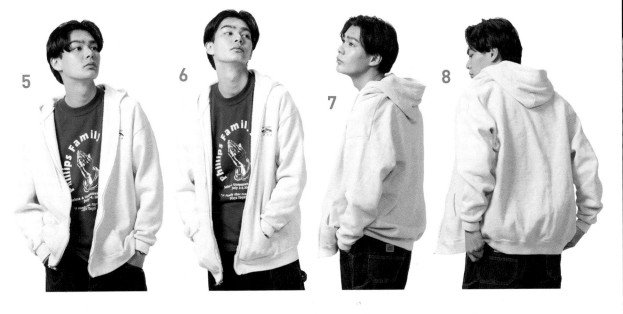

袖口多餘布料堆疊而形成波浪狀皺褶，這點跟連帽外套前襟閉合時的狀態相同。

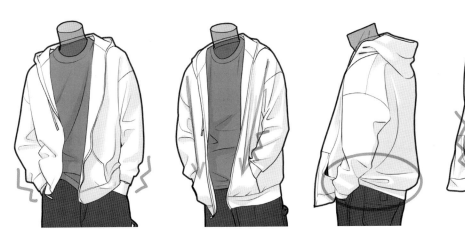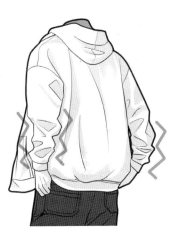

完成圖　注意從側面或是背面看到的樣子。寬鬆的布料在衣襬處褶皺，生成圓潤蓬鬆的視覺外觀。

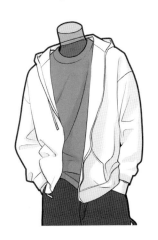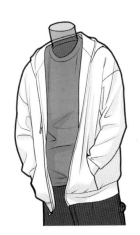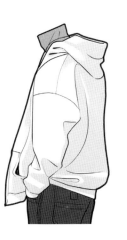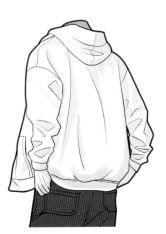

將連帽外套的帽子戴上的姿勢。不只有上身的皺褶，能將帽子形態的立體感忠實呈現也相當重要。

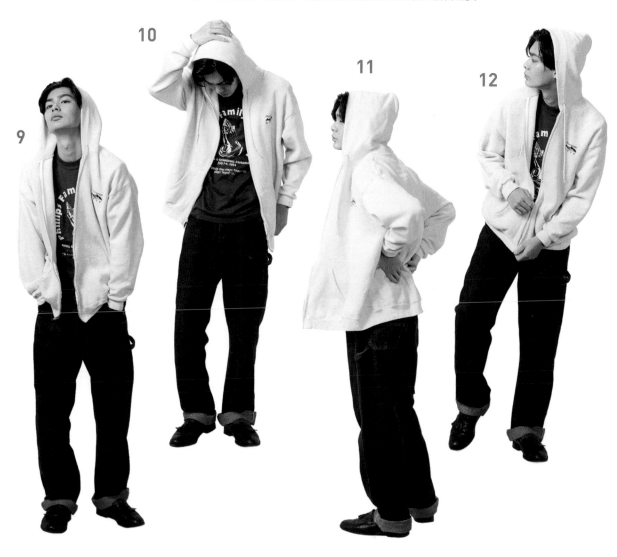

袖子或下襬堆疊出的皺褶及上身產生的皺褶走勢與P.22～P.23相同。
但是，在帽子戴上的姿勢中，帽子和上身相連處要邊想像「連同脖子後方不可見的部分」邊抓出形態。

拼接線
（帽子和身片的接縫）

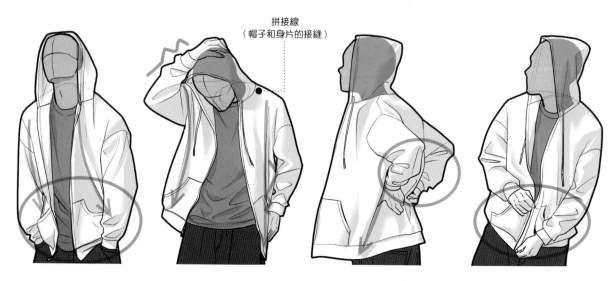

擷取帽子部分放大的圖片。帽子為兩片布料縫製而成，戴上就會像箱子一般展開。
要檢查是否有畫出立體感，可以畫上網狀（方格）的導引線來做確認。

完成圖

當帽子戴上，在帽體上呈現的皺褶較少。
準確掌握箱型的狀態，就算使用精簡的線條也能完成有說服力的畫面。

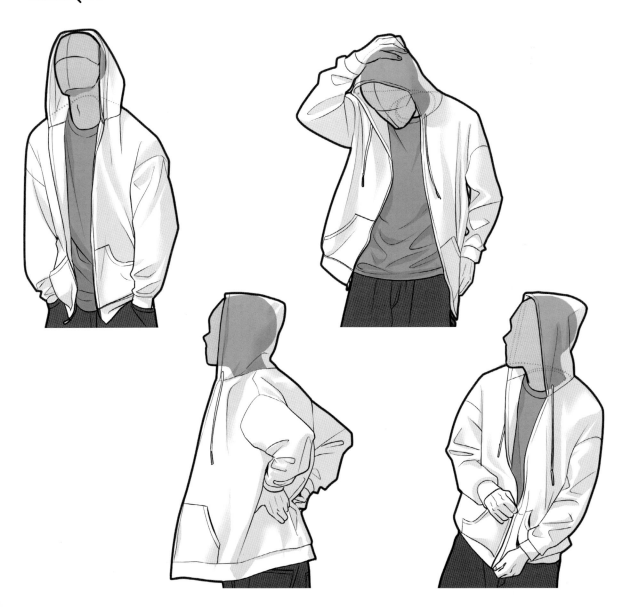

襯衫式夾克

比普通的襯衫還要厚的襯衫式夾克。
如果過於強調細微的皺褶就會讓布料看起來很薄，必須更加注意線條的取捨。

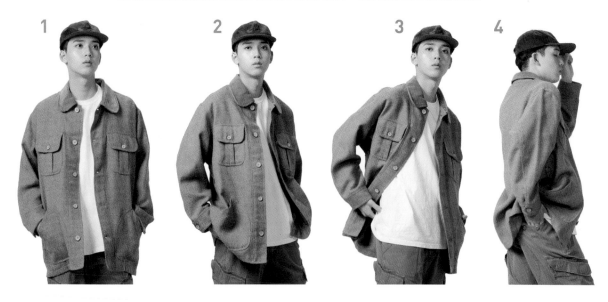

因為布料厚，要挑選出最大的皺褶走勢進行描繪。下襬翻出的部分，要預設後方連接的布料走向再作畫（ **2** ）。觀看照片後把太複雜的部份簡化也OK（ **4** ）。

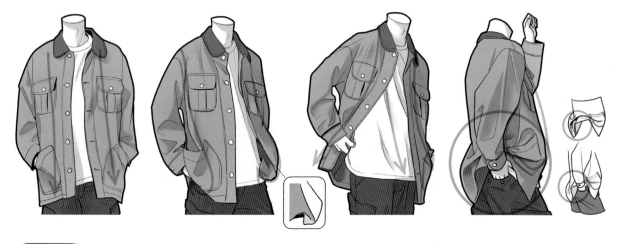

完成圖 和休閒襯衫（P.20）比較，確認是否能呈現出厚度的差異。

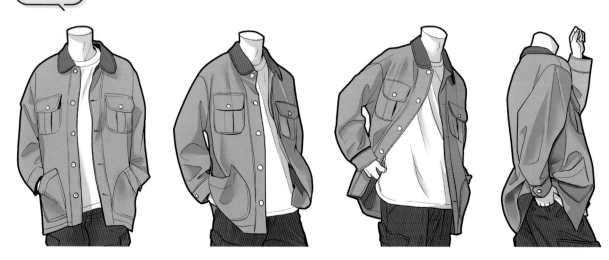

試著更進一步練習各種不同畫風吧！
並不只是一味的減少皺褶，透過變形去調整強化整體剪裁特色，或是省略細節部分的構造也是OK的。

接近照片的描寫

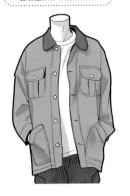 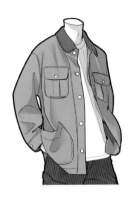 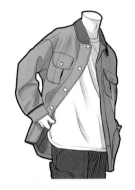 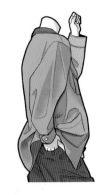

調整後容易辨識的描寫

修正整體
輪廓

修正袖子
的輪廓

形狀的簡化

形狀的簡化

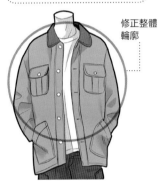 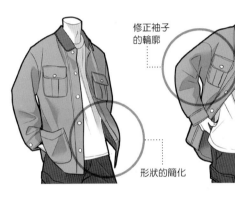 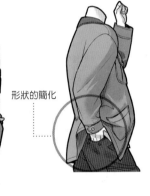

稍微變形

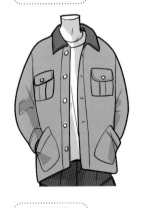 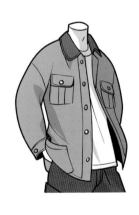 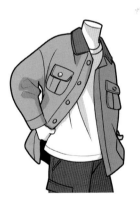 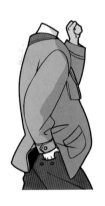

加強變形

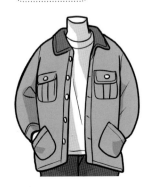 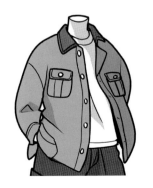 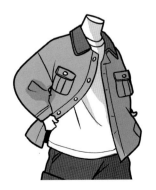

羽絨外套

防寒用的羽絨外套。多以內側放入羽毛後縫製的絎縫加工製成。
因為羽毛會膨起，很難出現襯衫那樣的皺褶走向。

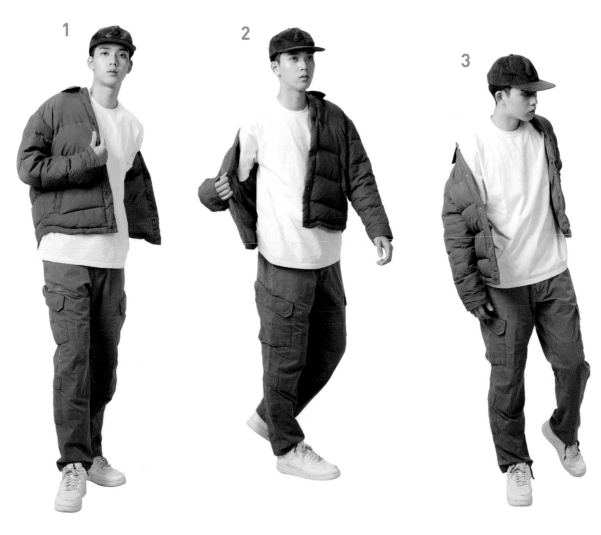

下層的襯衣可以看到大的皺褶流動，但身上羽絨衣幾乎不會產生皺褶的流動。
不過，袖子彎曲的內側仍會出現皺褶（ **1** ）。絎縫膨起處如果產生凹陷也會產生細微的皺褶（ **2** ）。

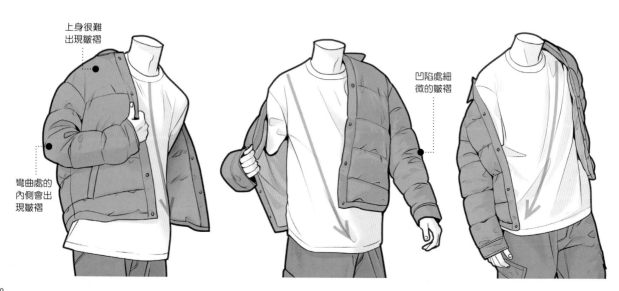

上身很難
出現皺褶

彎曲處的
內側會出
現皺褶

凹陷處細
微的皺褶

 完成圖

由於填入羽毛後間隔一定的區間進行縫製，整體輪廓看起來鼓鼓的很有特色。
布料填色時加入陰影，修飾出立體感。

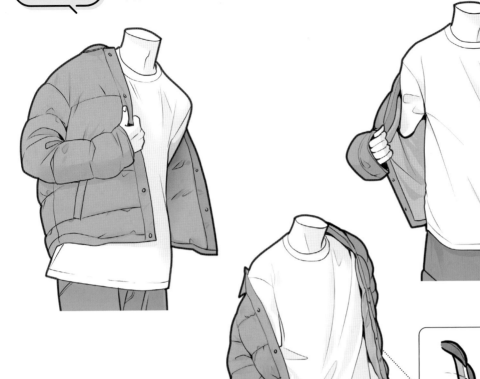

繪製身體時以內側布料平坦、外側蓬鬆凸起的印象去進行。

袖子的比較

從襯衫到羽絨外套，比較看看袖子的不同之處。
皺褶的產生方式會根據布料的薄度、厚度、尺寸感等有很大的差異。

合身的襯衫

柔軟的休閒襯衫

有厚度的運動衫

硬挺的夾克

蓬鬆柔軟的羽絨外套

休閒襯衫　光滑柔軟的布料，稍微寬版的休閒襯衫。自然垂墜的縱向皺褶較多。幾乎沒有橫向的皺褶。

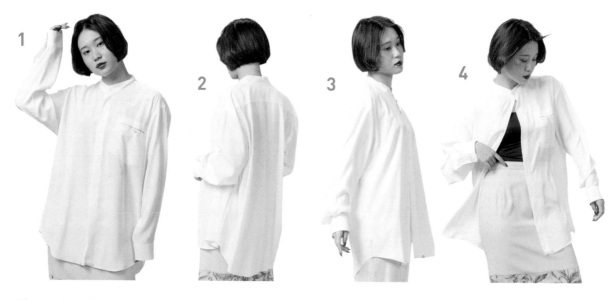

因為襯衫的下襬未紮入，會產生垂直下落的皺褶走勢。
由於布料寬鬆，袖子上也會堆疊產生皺褶。

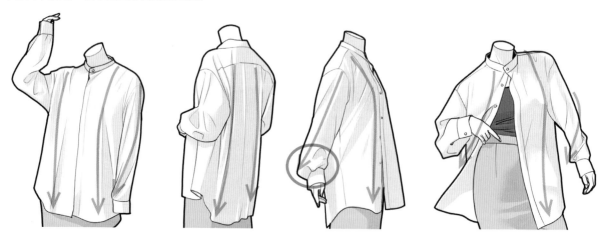

完成圖　透過縱向流洩而下般的皺褶、因布料柔軟光滑且蓬蓬的袖子描寫，展現出素材柔軟的質感。

相同的休閒襯衫，將下襬紮入裙子裡的穿法。皺褶的呈現會有很大的變化。

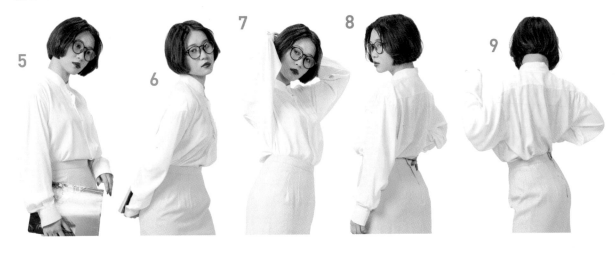

上身皺褶的走勢，會聚集在裙頭處。
當身體呈現扭轉的動作，在裙頭處襯衫的皺褶會隨之彎曲。

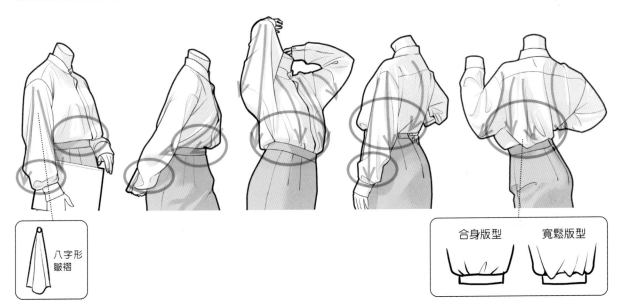

八字形
皺褶

合身版型　　寬鬆版型

完成圖　如果版型寬鬆，會根據布料的質地創造出獨特的形態。
請觀察布料的特色會在哪裡被突顯再進行繪製。

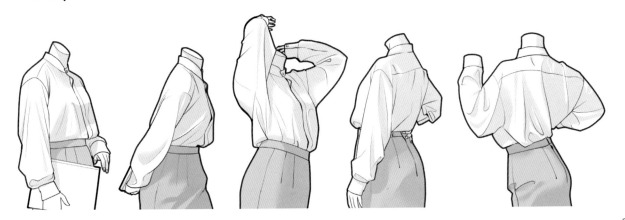

版型寬鬆的休閒襯衫產生許多縱向的皺褶，但根據畫風，這些皺褶會使畫面顯得亂雜。
讓我們看看減少皺褶的數量、變形後畫面簡化的描繪方法吧！

接近照片的描寫

真實呈現照片中的輪廓繪製
而成。雖然依照繪畫風格這
樣也沒問題，但視覺重點稍
顯不足。

調整為容易分辨的形態描寫

將輪廓變形強調胸部及臀部的圓潤
感。進一步簡化皺褶，能將畫面修
飾得更乾淨簡潔。

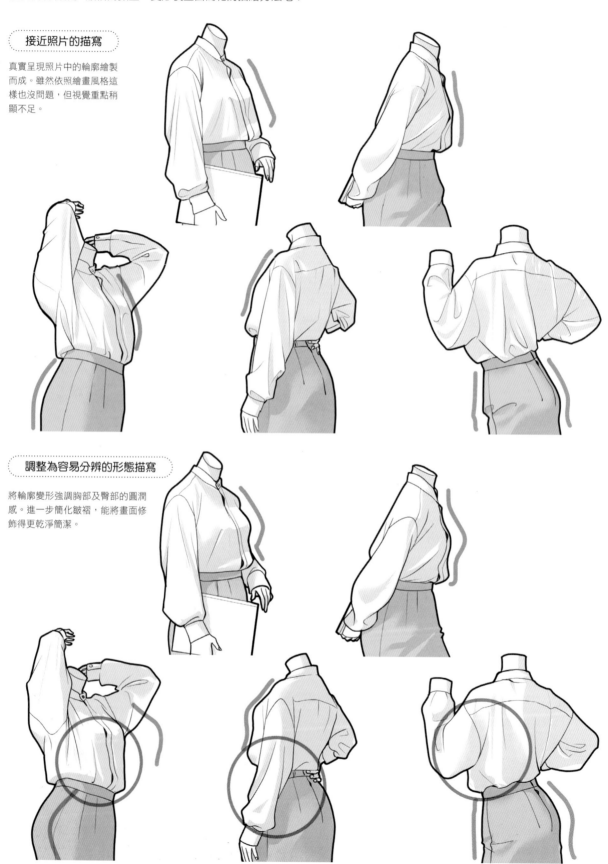

運動衫

尺寸寬鬆的運動衫。
掌握有厚度的布料皺褶特點，是做出與棉質上衣和休閒襯衫間區別的重點。

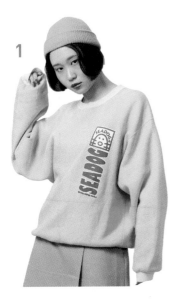
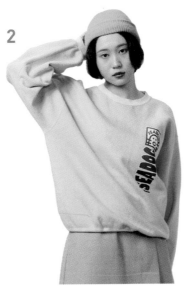
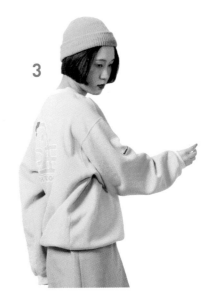

雖然因為布料較厚不易出現細微的皺褶，由於尺寸寬鬆，鬆份造成布料樣態變化，而形成大的皺褶流動。

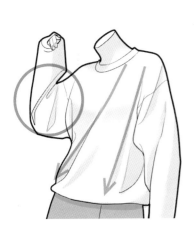
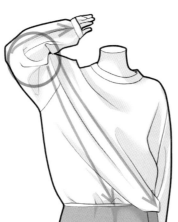
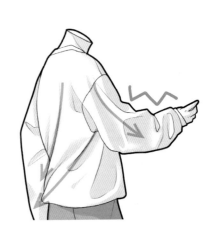

完成圖　受到拉扯或是垂墜的地方，會產生厚布特有大幅度的凹凸起伏也是需要關注的地方。

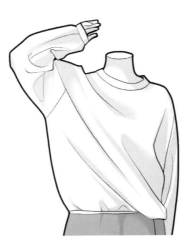
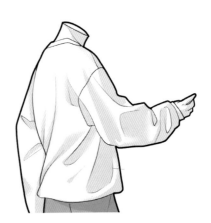

厚的布料本身有極少細微的皺褶，可能會覺得分辨皺褶的走向有難度。
不過只要觀察「布料是由何處被拉扯」就可以理解出皺褶的走向。

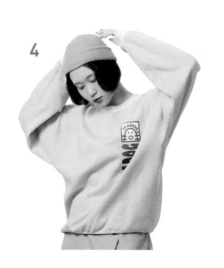
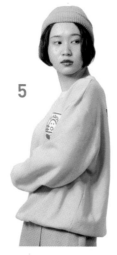
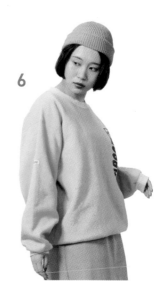

抬高手臂由左肩右肩向下走的皺褶 **4**，跟著扭轉身體的姿勢而流動的皺褶 **5**，手臂垂下的姿勢中因重力影響產生八字形皺褶 **6** 都可以清楚捕捉到。

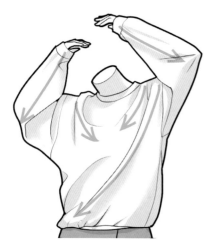
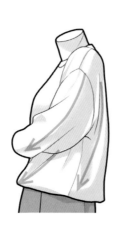
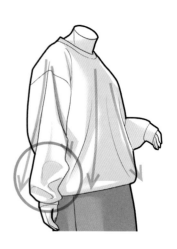

完成圖 由於皺褶很大，內側凹陷處有部分會產生厚重的陰影。
試著透過添加陰影帶出厚布的特色。

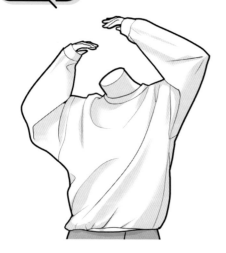
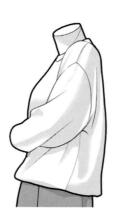
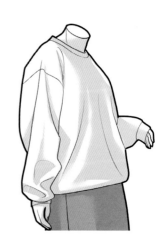

用相同姿勢，畫畫看厚運動衫和薄棉質上衣的不同地方。
為了辨識出是在畫運動衫還是棉質上衣，有幾個訣竅。

運動衫

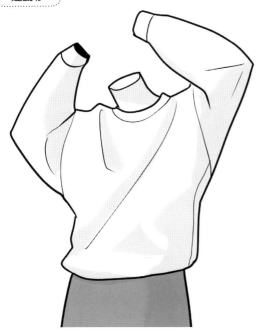

棉質上衣

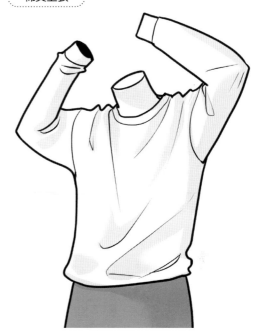

・精簡皺褶的數量
・摺角處帶有圓弧感
・身體的曲線並不會展現出來

・皺褶的數量多
・布料摺疊時呈現波浪狀
・身體的曲線稍微可以辨識

運動衫

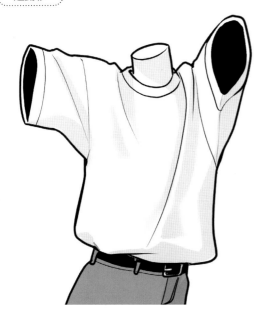

棉質上衣

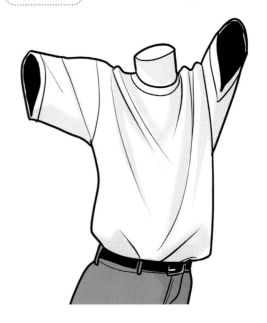

根據上面學到的訣竅試著畫出其他姿勢。
能將這些重點掌握到一定的程度，就算手邊沒有參考資料也能根據衣物特質描繪出來。

長袖針織衫　春秋之際穿的薄針織衫。試著呈現有延展性且柔軟的材質吧！

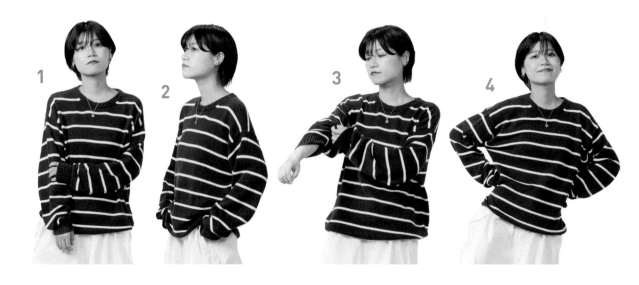

雖說跟運動衫相似，布料卻是薄的。
布料堆疊處不會產生凹凹凸凸的大波紋。

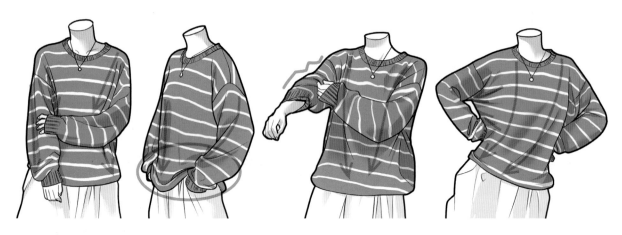

完成圖　衣領和袖口的部分增加線條表現出羅紋編織感，讓畫面表現更接近針織品。
如果想要更進一步強調針織感，也可以增加布面編織的紋路。

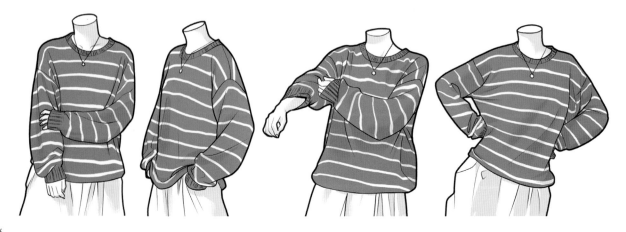

照片中的針織衫為衣寬較大的寬鬆版型。
如上衣寬度較寬，布料交疊、樣態變化多容易產生皺褶。

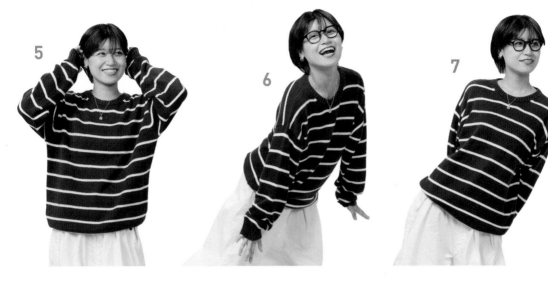

抬高手臂身體部分的布料被擠壓在肩膀上方產生波型的皺褶。
袖子也是，多餘的布料堆疊產生皺褶。

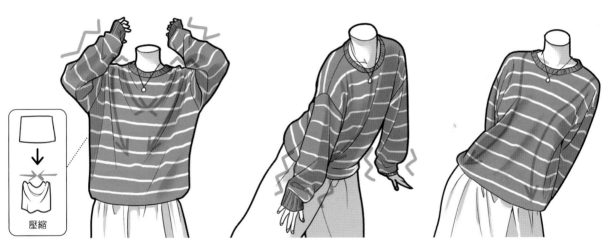

壓縮

完成圖　細微的皺褶與休閒襯衫相比較少。
與運動衫相比凹凸處較少，呈現圓滑的外觀輪廓。

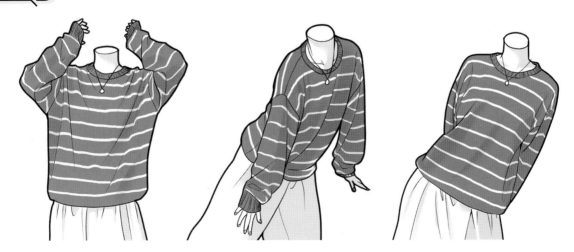

繪製下身

褲子以及裙子等下身類。
掌握住隨著走路或蹲下等動作所產生皺褶的變化進行描繪。

→ 男性單品

丹寧褲

丹寧布稍微有厚度且硬挺，會呈現有拉扯感的獨特皺褶。

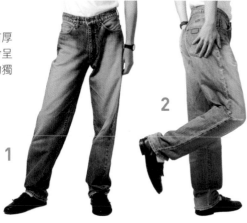
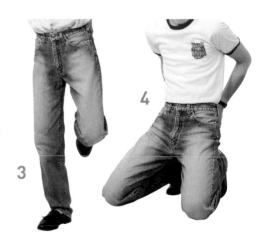

布料堆疊處波浪狀的皺褶使用硬挺的線條處理更能表現出丹寧材質。

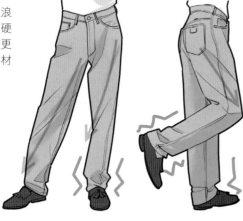
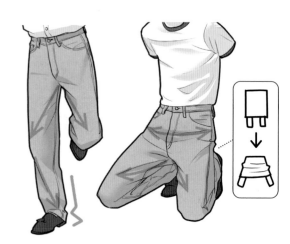

完成圖

以直線條作為軸心繪製整體輪廓，能呈現出丹寧材質的印象。

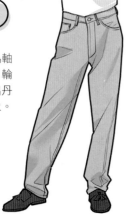
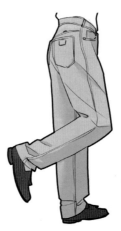
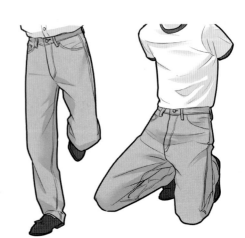

照片中的丹寧褲為合身版型。褲體多餘的空間較少，容易產生拉扯感的皺褶。

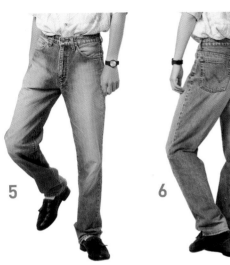
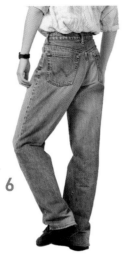
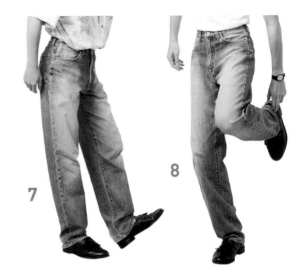

5　　　6　　　7　　　8

6 布料被撐起來的臀部和彎曲的膝蓋交互拉扯產生皺褶。
8 將大腿想成圓筒狀能更容易抓取皺褶的走向。

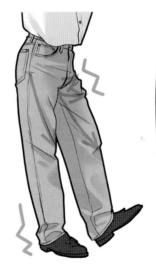
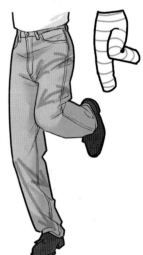

完成圖

不是使用流線型
皺褶，用接近直
線的線條去呈現
布料的拉扯感會
更好。

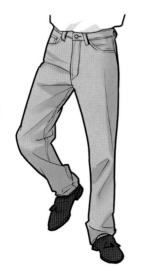
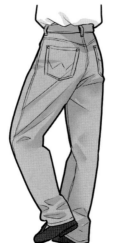
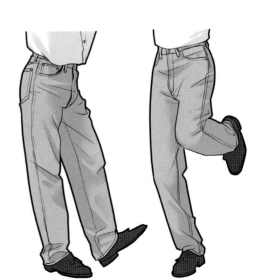

休閒褲　相對於丹寧褲，布料柔軟的休閒褲，呈現流暢曲線的皺褶。

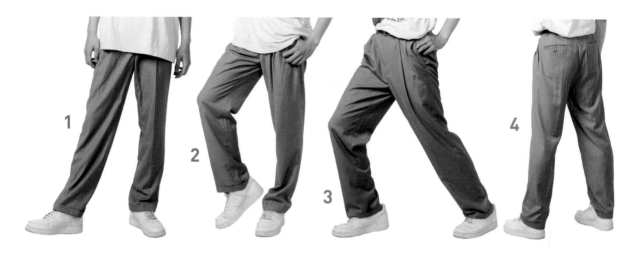

和丹寧褲一樣以褲襠及膝蓋皺褶的起點，但皺褶的樣式卻有很大的差異。

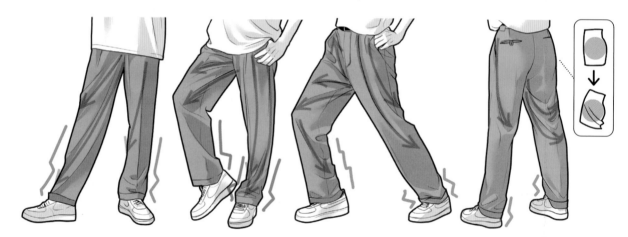

完成圖　曲線狀態的皺褶，能製造出柔軟且寬鬆休閒褲的印象。

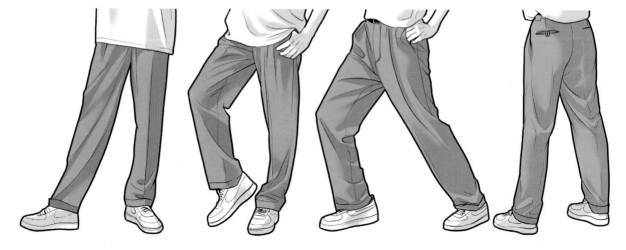

動態的姿勢。產生很多薄而柔軟的素材特有的細小皺褶。

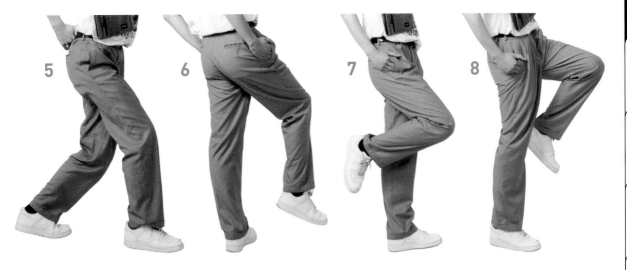

因為皺褶過多不太好判斷走向，以臀部或膝蓋處布料被拉扯的部分為起點，抓出的重點皺褶。

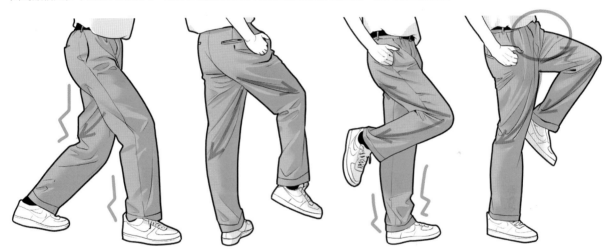

完成圖　褲腿堆疊成的皺褶，不要用太銳利的描寫能更凸顯鬆弛感。

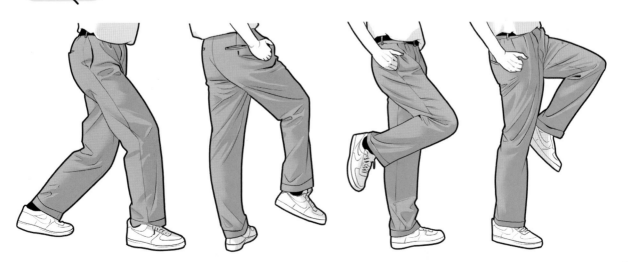

蹲下的姿勢。膝蓋或臀部布料拉扯的力道更加強烈。

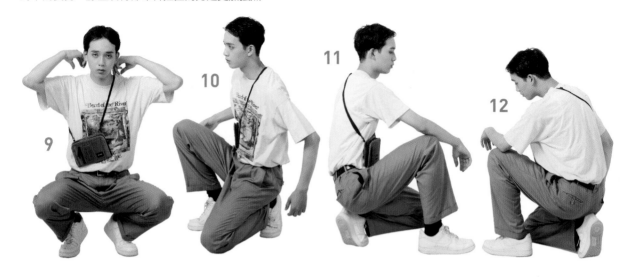

大腿上方布料繃開皺褶較少，側面產生皺褶的流動。骨盤的部分產生橫向的皺褶（ **9** 和 **10** ）。

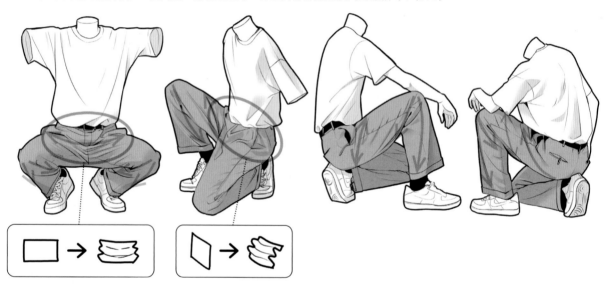

 以上這些姿勢中休閒褲的褲腳都被拉起，容易形成不貼合腿部的三角區塊，描繪時也務必不要忽略。

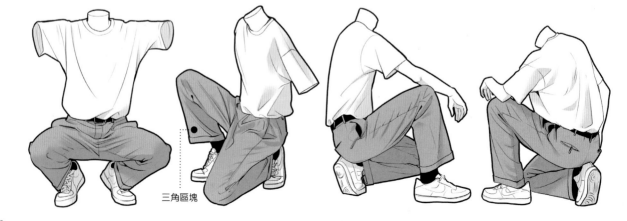

三角區塊

奇諾褲

棉質布料製成的奇諾褲。
雖然丹寧和奇諾都是棉質布料，照片中的奇諾褲與P.38的丹寧褲相比布料較薄。

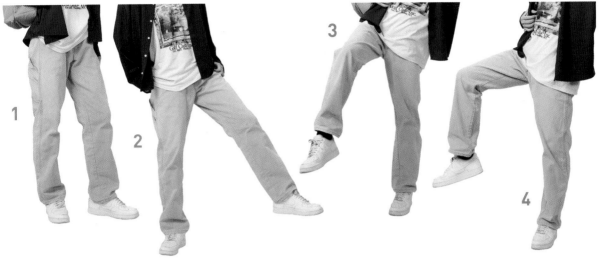

注意 **3** 膝蓋抬起的姿勢。想像在膝蓋上方用布蓋住的樣子去描繪八字形的皺褶。

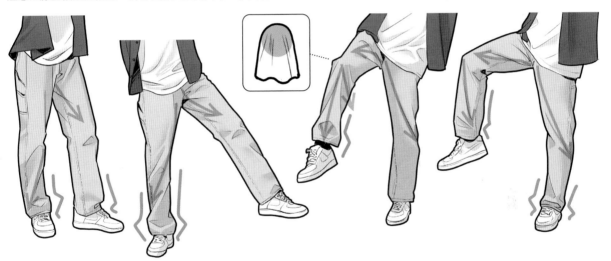

完成圖

插畫表現中，繪畫出丹寧褲及奇諾褲是有非常的難度。
減少有拉扯感的皺褶數量及以「整潔清爽感的褲子」的印象去呈現它。

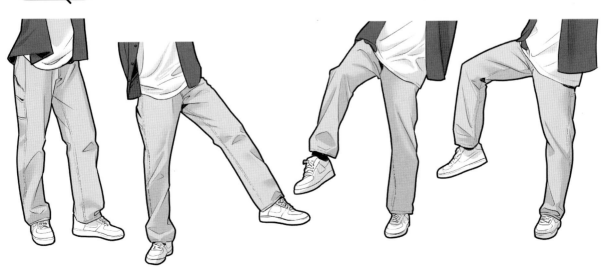

工裝褲

有很多大口袋的寬鬆褲子。
雖然是寬鬆版型，但材質較硬挺，所以皺褶和休閒褲有所不同。

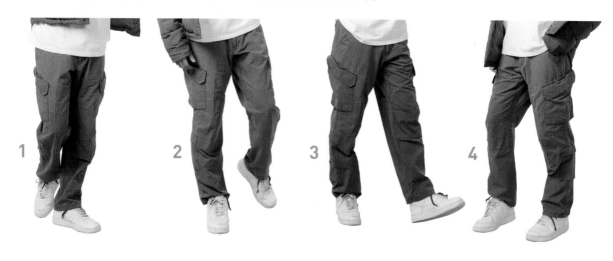

也會產生硬挺布料特有且接近直線的皺褶，由於寬版剪裁，較少產生像P.38丹寧褲的拉扯式皺褶。

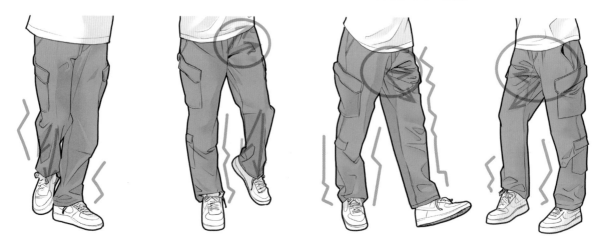

完成圖 　整體的輪廓和皺褶堆疊處都用硬挺的線條呈現，能提升工裝褲的辨識度。

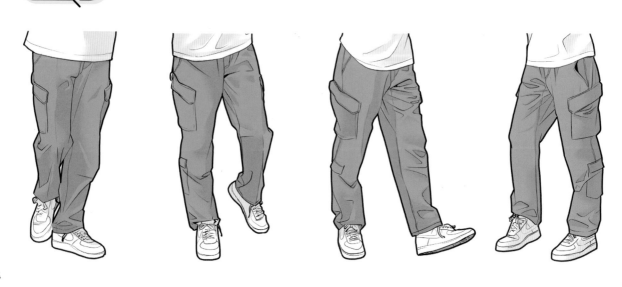

五分褲

夏日最搭的、褲長較短的下裝。
布料不會觸及膝蓋，並不會產生以膝蓋為起點的皺褶。

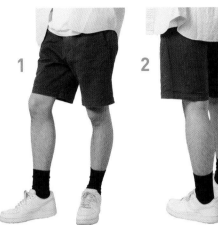
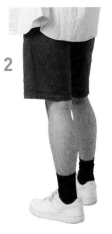
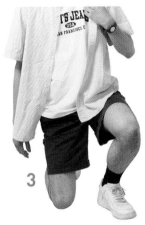
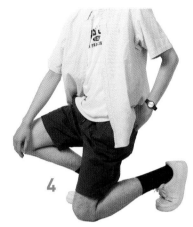

站姿時皺褶較少。蹲下時腰部周圍會產生以褲襠為起點的皺褶。

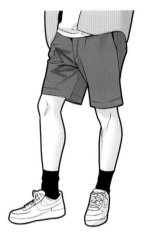

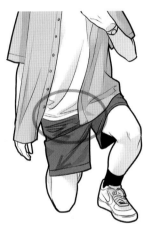
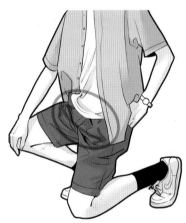

完成圖　由於褲長較短，可讓我們準確的捕捉輪廓並以簡潔的線條去描繪。

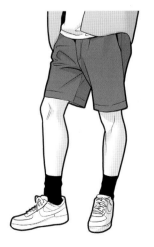

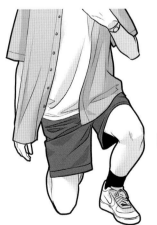
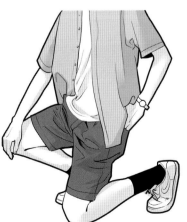

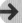

寬褲 褲口有束口設計的寬褲。 **1** 和 **2** 是褲口收緊的狀態， **3** 和 **4** 褲口鬆開的狀態。

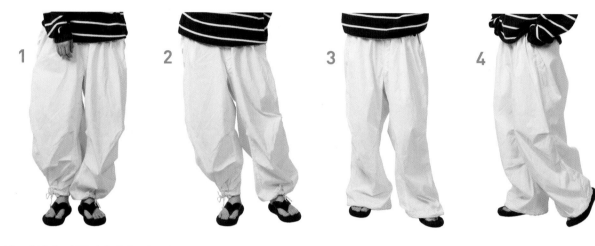

褲口收緊時，皺褶會集中在腰部及褲口，產生稍微蓬蓬的輪廓。

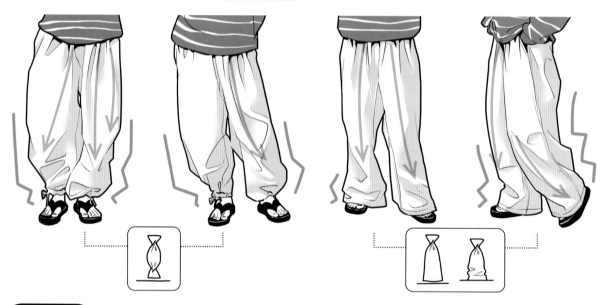

完成圖　收緊的褲口處會產生很多複雜的皺褶，插畫表現時需要適度省略才能讓畫面看起來更清爽。

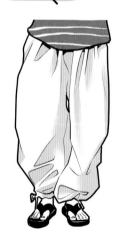
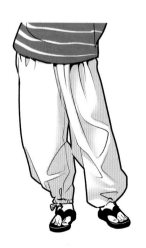
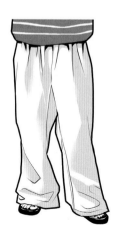
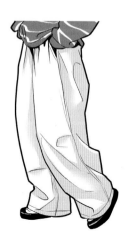

此處為褲口放開的狀態。因為是寬鬆版型，不太看得到褲子裡面身體的曲線。
6 背對的姿勢要注意臀部凸起處並不明顯。

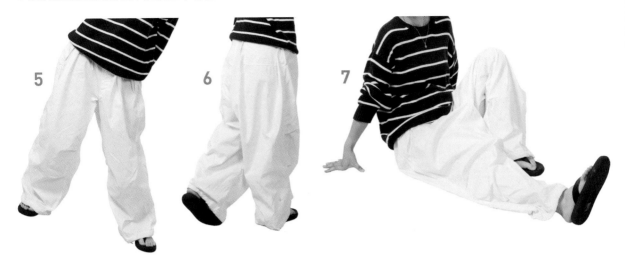

腰部的褶皺部分雖然有很多細小的皺褶，但朝褲口方向的大皺褶卻有限。

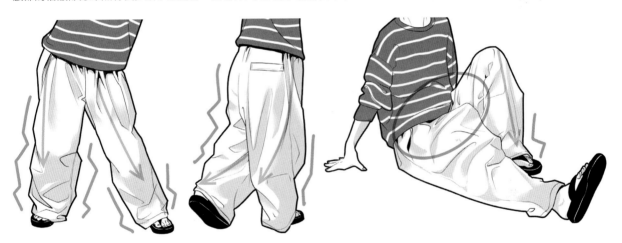

完成圖　　**7** 的坐姿中，布料鬆份處垂落在地面的地方描繪時也請不要忽略。

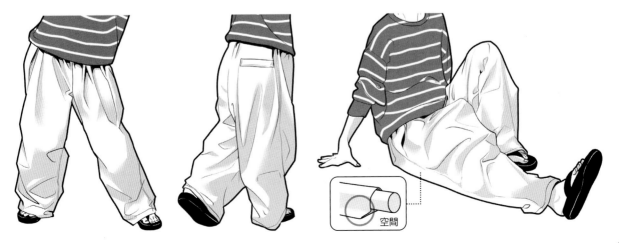

空間

錐形褲

越往腳跟處越窄的褲型設計。
很常使用將布料摺疊縫出褶皺的「塔克」設計。

1

塔克

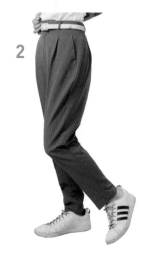

2

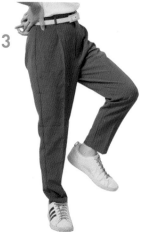

3

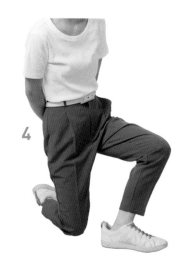

4

腰部周圍版型稍寬，隨著朝著腳跟方向越來越窄能呈現出身體曲線。
也會產生以褲襠或是膝蓋處為起點拉扯的皺褶。

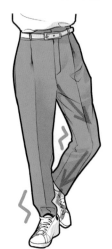

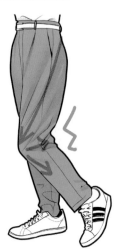

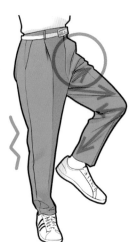

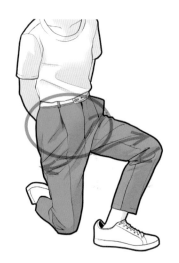

完成圖　因為是有大人感的褲裝，把皺褶整理到最小的限度看起來會更簡潔幹練。

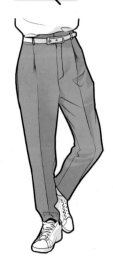

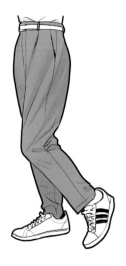

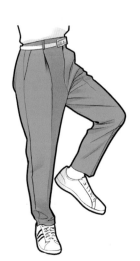

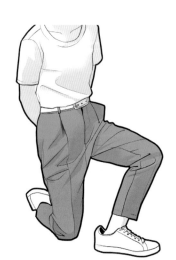

長裙

沒有細密的褶皺設計且簡約的長裙。
照片中的單品使用的是稍微硬挺的布料，不太看得出來內側的身體線條。

 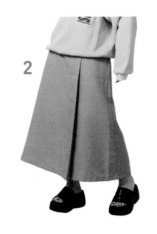 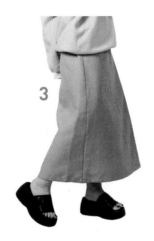 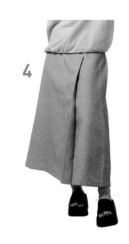

建議嘗試把裙內腿部的樣子用簡圖畫出來。
4 膝蓋向前凸出，由膝蓋為起點，產生淺淺的放射狀皺褶，以陰影呈現。

 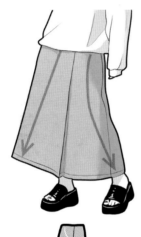 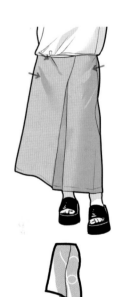

 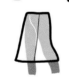 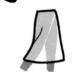

 完成圖　需注意因為布料材質硬挺且不會貼合腿部及裙子會維持住原有梯形剪裁的部分。
這是繪製時做出與薄布料間區別的重點。

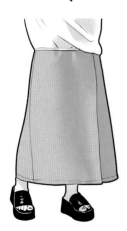 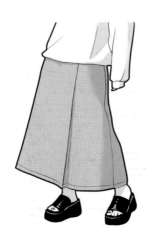 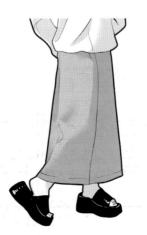 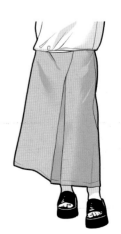

吊帶褲

有肩帶的連身款服裝。
放下單邊肩帶，可以讓整個穿搭氛圍瀟灑自然中又有品味。

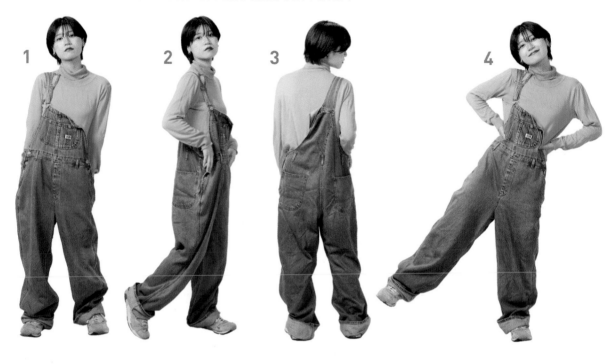

畫面中的吊帶褲是丹寧材質。有跟寬褲相似的尺寸感，因為布料的重量拉扯出縱向的皺褶。

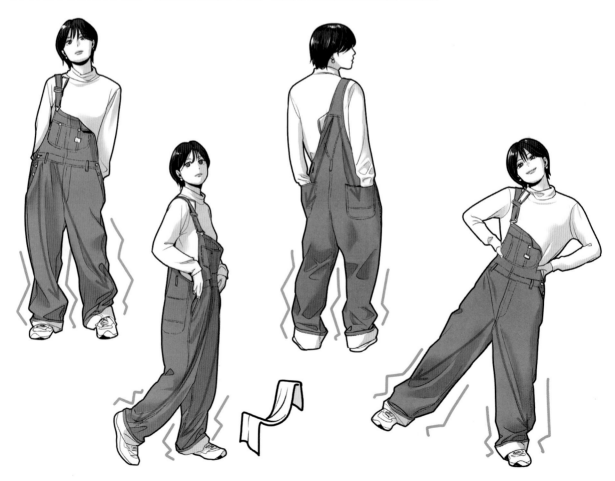

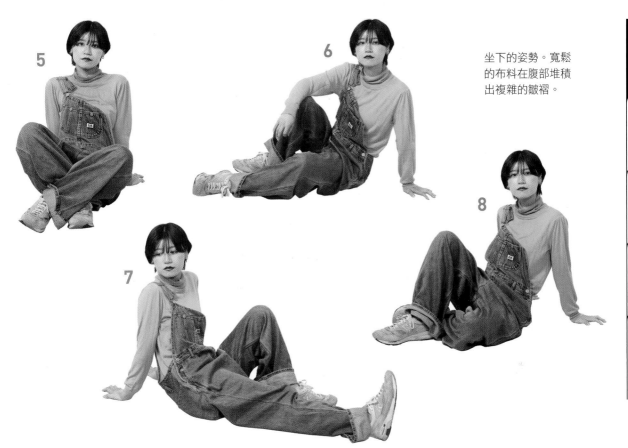

坐下的姿勢。寬鬆
的布料在腹部堆積
出複雜的皺褶。

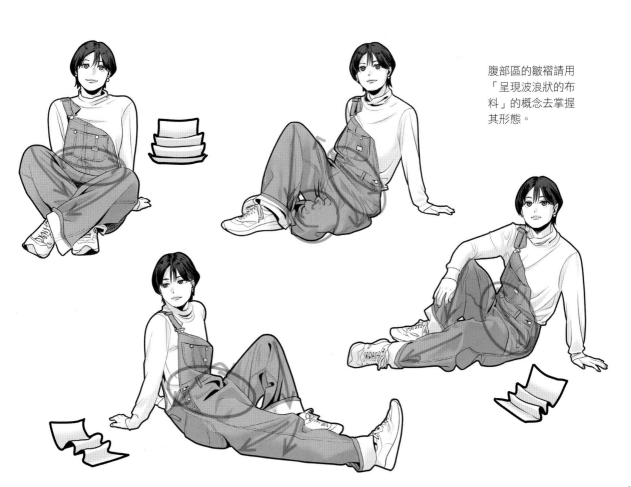

腹部區的皺褶請用
「呈現波浪狀的布
料」的概念去掌握
其形態。

繪製下身服裝的建議

配合自己的畫風，調整
下身服裝細節處理。簡
化整體輪廓、把皺褶做
重點呈現，或是增加照
片中沒有的變形也都可
以嘗試。

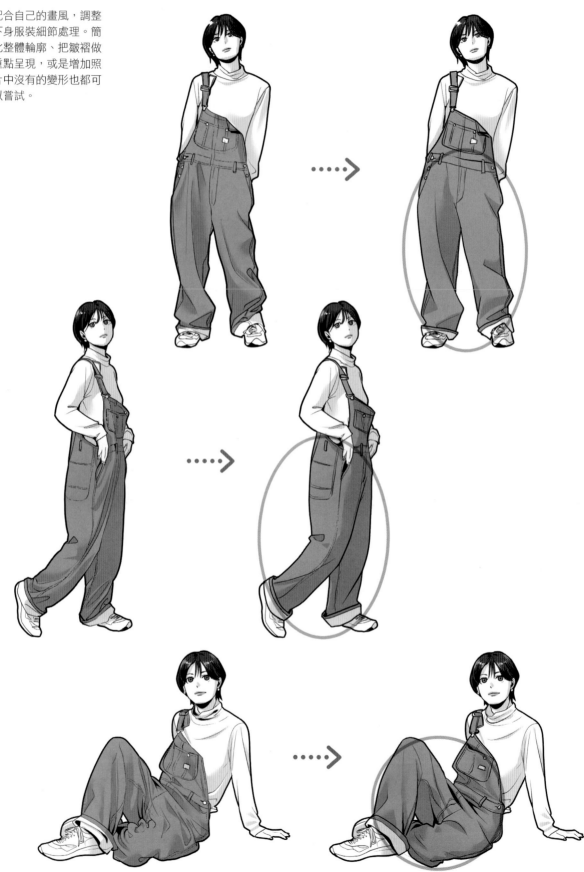

052

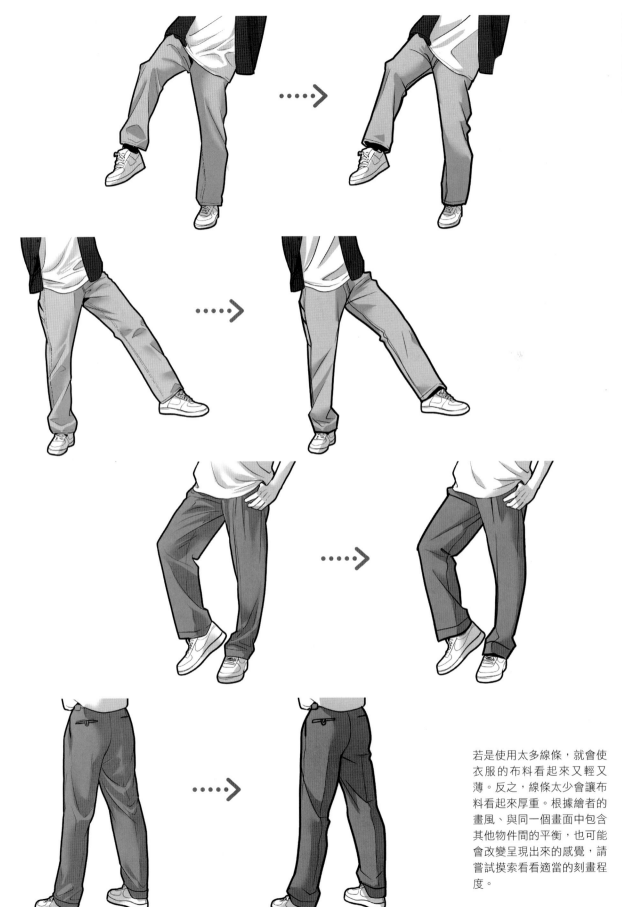

若是使用太多線條，就會使
衣服的布料看起來又輕又
薄。反之，線條太少會讓布
料看起來厚重。根據繪者的
畫風、與同一個畫面中包含
其他物件間的平衡，也可能
會改變呈現出來的感覺，請
嘗試摸索看看適當的刻畫程
度。

繪製服飾小物

眼鏡或帽子、包包等,增添時尚色彩的服飾小物。
透過簡化後的方格抓出大致的形狀,成為描寫物品立體感的專家吧!

→ 眼鏡

—(畫出立體感的技巧)—

眼鏡的鏡片並沒有貼合在臉上,而是稍微往前架在鼻子上。
雖然感覺有點難度,但將眼鏡和臉部簡化成箱子狀去抓形就會變得很好畫。

1

2

3

試著想像「有凸出物的箱子」，繪製時將眼鏡的位置稍微向外凸出。
就能呈現鏡片沒有貼合在臉上、自然的畫面。

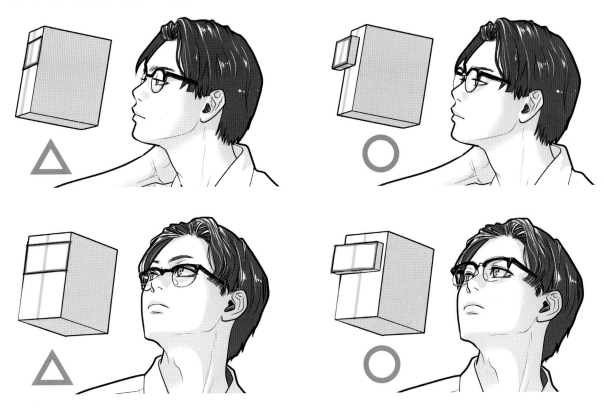

多種視角的範例。就算根據照片進行描繪，也可以試著置換成「有凸出物的箱子」。
能更容易掌握面部和眼鏡的位置關係。

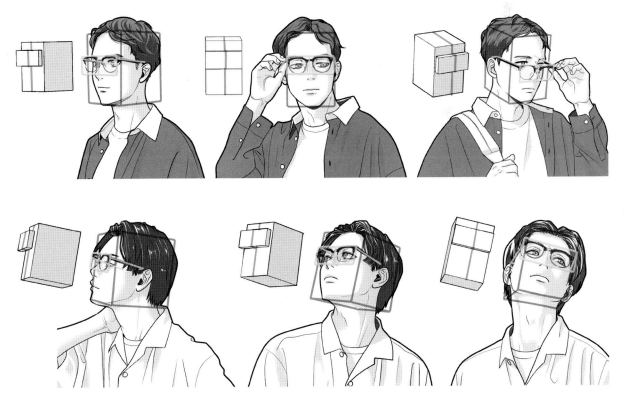

推歪掉的眼鏡、調整、摘下……等擺弄眼鏡的動作相當多樣。
適當的置入，能產生更活潑生動的印象。

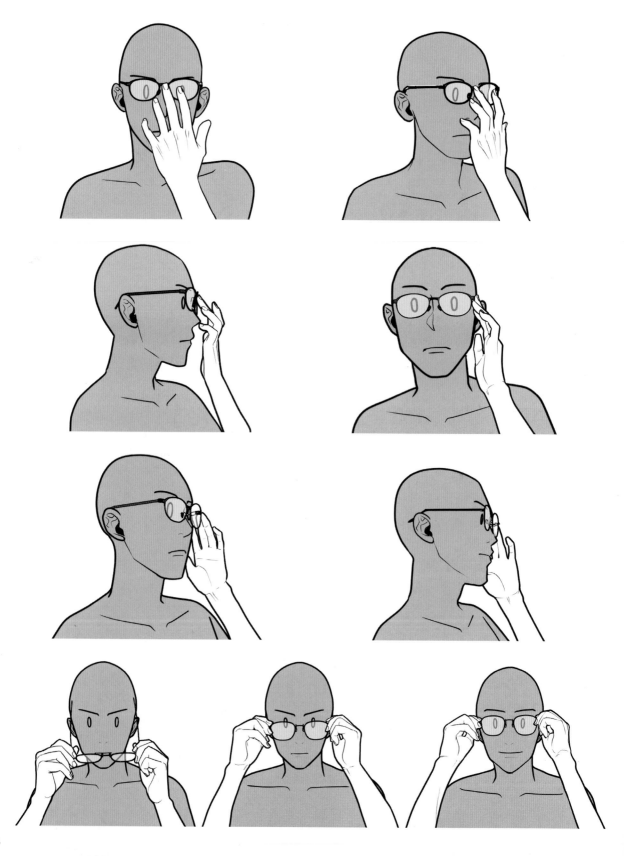

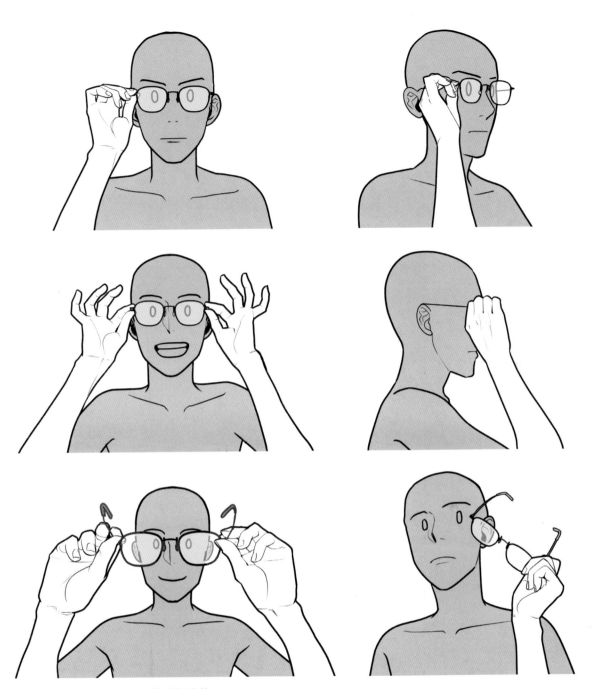

幫互動對象戴眼鏡的姿勢。

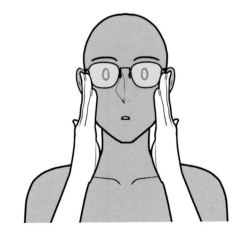

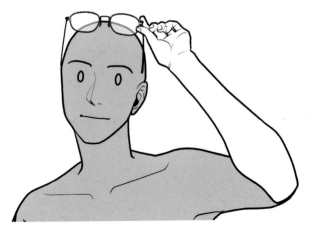

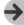 ## 帽子

有帽簷的帽子，是最適合休閒服飾的經典帽款。

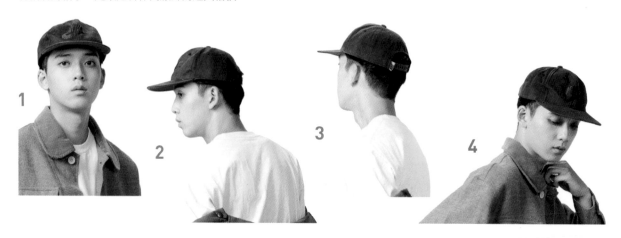

帽子上半部可以看到甚麼程度、帽簷的朝向為何。仔細觀察後試著畫出簡圖。

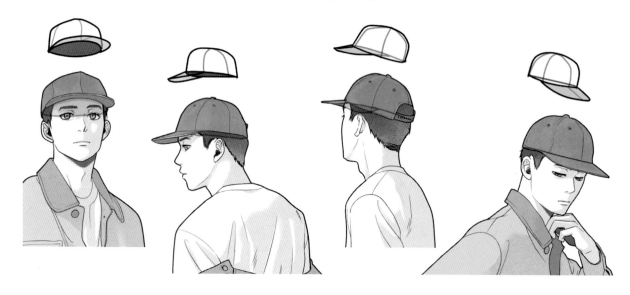

 用簡圖抓出立體感後再進行繪製，就能呈現出不敷衍了事的自然效果。

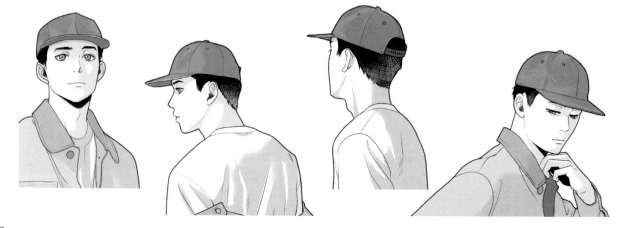

照片裡的帽子由六片布料縫製而成。縫合處的線條，可以作為繪製時的引導線。

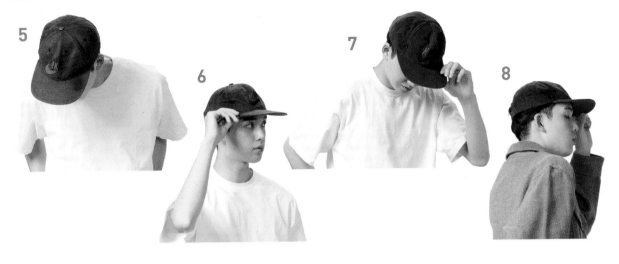

雖然照片中看不到帽子底部（紅線處），但想像看不見的部分再進行描繪很重要。

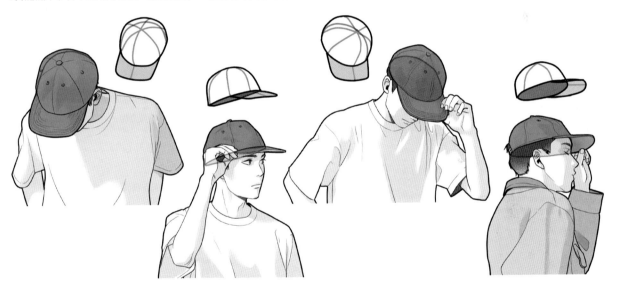

完成圖　仔細確認帽子的尺寸是否有不自然的地方、頭部的形狀是否產生違和感後進行修飾調整。

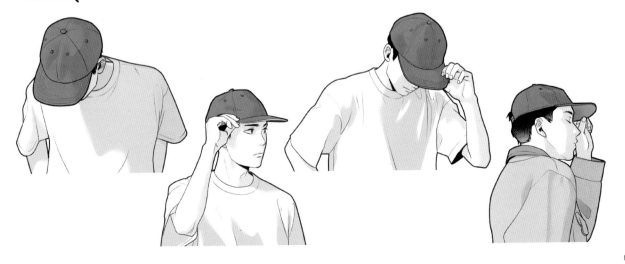

基本上，帽簷會朝向臉的正前方（阿彌陀戴法除外）。畫眼鏡時用箱子輔助抓出基本型，帽簷則是用板子去輔助。想像由面部（紅色板子）向前延伸出帽簷（藍色板子）的樣子後進行描繪。

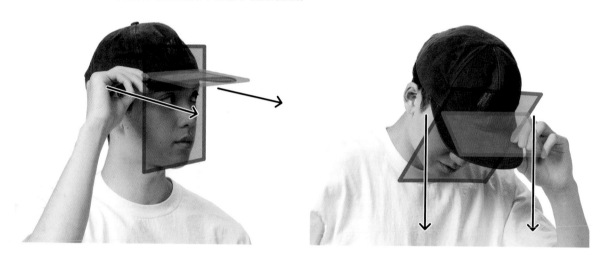

———(帽簷形狀的差異)———

帽簷的形狀有呈現微微彎曲狀的，也有平坦像板子狀的。請依照喜好畫畫看。

彎曲的帽簷　　　　　　　　　　　　　平坦的帽簷

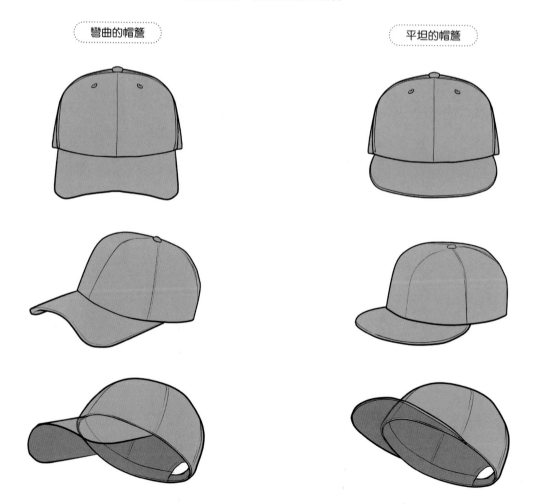

拿帽子的姿勢

和繪製眼鏡相同，加入擺弄帽子時的手部姿勢能讓畫面看起來更生動活潑。
隨著下巴的下拉或是上抬產生相對應的動作，注意頭部的角度摸索出自然的姿態吧！

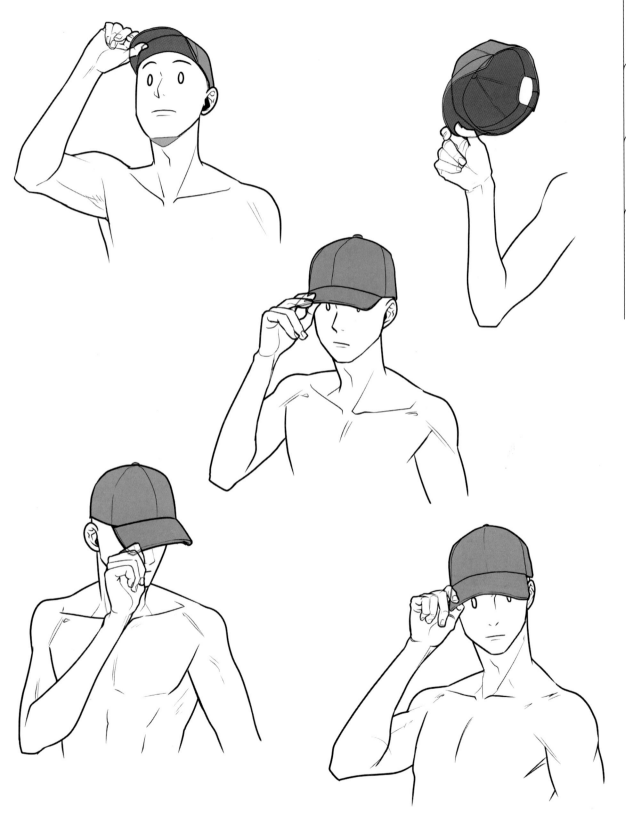

後背包　適合運動風穿搭的後背包。
包包本體厚度的呈現外，背帶也是描寫時的要點。

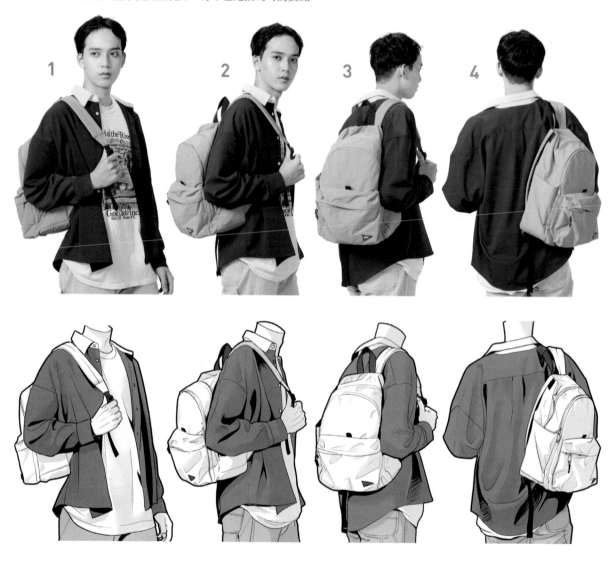

下列以經典款式的背包呈現不同方向的視角。雖說形態為帶有圓弧感的箱子狀，但會根據裝載行李的重量使形狀有所改變。

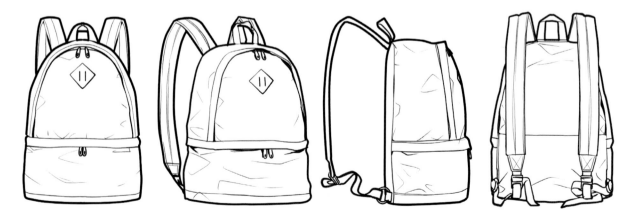

抓住背帶的手部姿勢。提起行李時，抓住背帶的手通常會離開身體。
請觀察各種姿勢找出特徵吧！

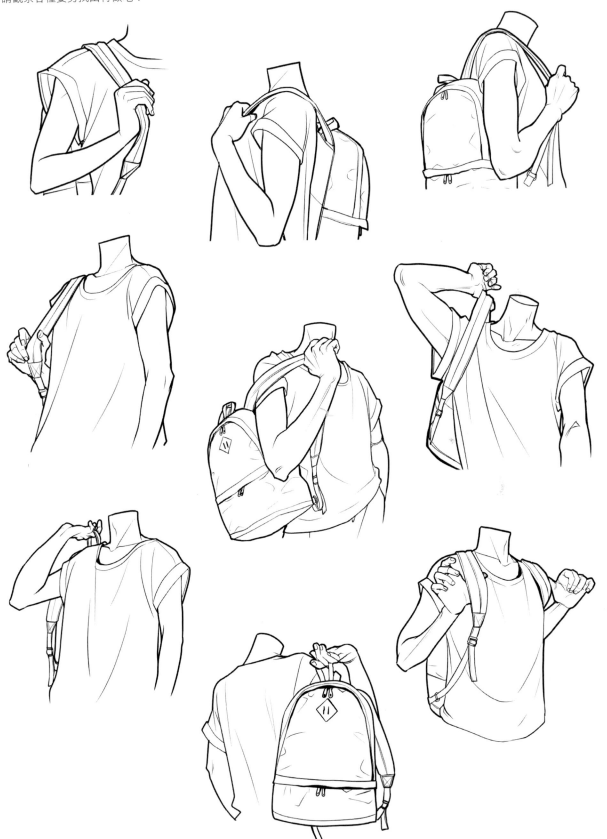

斜背小物袋

為休閒穿搭畫龍點睛的小包。
描繪出下方衣服被包包壓住的皺褶，能讓畫面更有自然的印象。

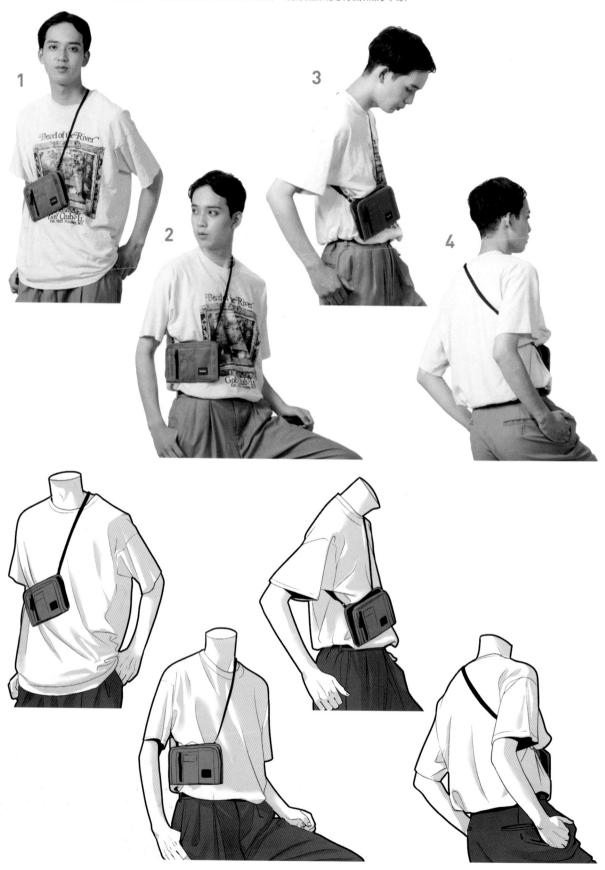

STEP 05 袖子的呈現

衣服的袖子皺褶是會因姿勢變化，皺褶也隨之產生很大變化的部位。
仔細觀察照片，掌握生成皺褶的地方再去詮釋它。

→ 觀察照片後繪製

手臂伸出的狀態。袖子的布料全部拉出後皺褶雖然很少，當把袖子朝肩膀的方向拉或是捲起來，布料被摺疊，皺褶也隨之增加。

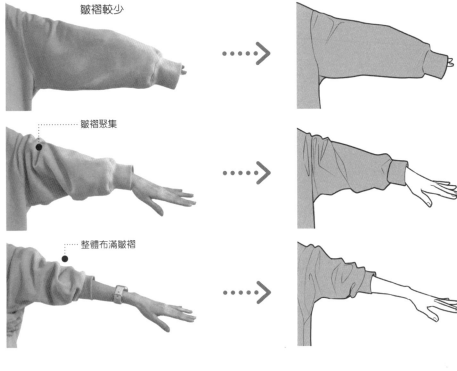

皺褶較少

皺褶聚集

整體布滿皺褶

把袖子用手拉起的姿勢。當手拉起布料，皺褶會以抓住的部位為起點聚集。

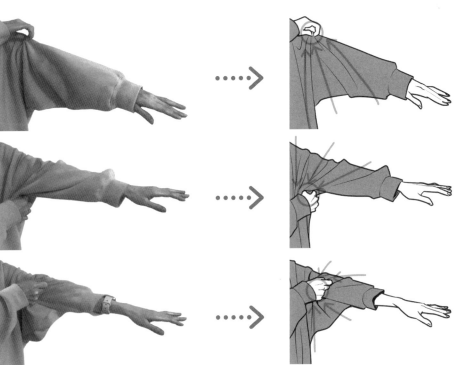

手臂伸直與彎曲時的
變化。當手臂伸直使
布料拉扯，皺褶會向
著袖子身片縫合處集
中在腋窩下方。若是
將手臂彎曲，布料會
在上方堆積形成褶
皺。手肘的內側也會
聚集皺褶。

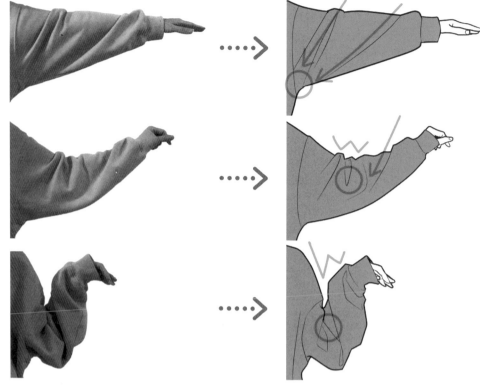

根據畫風需求調整畫
面中的情報量。
寫實的畫面中，將每
一個皺褶全部刻劃是
可行的，但希望畫面
簡潔時，也會有需要
將線條進行刪減的情
況。嘗試強調局部輪
廓的線條，皺褶的中
間用灰色色塊去表現
等各種呈現方式。

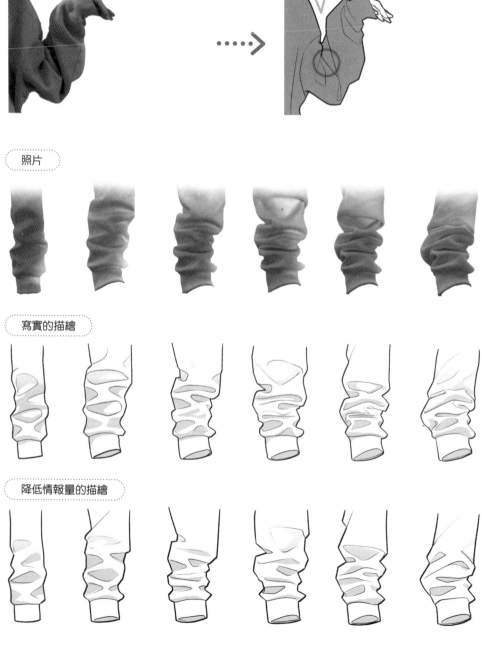

照片

寫實的描繪

降低情報量的描繪

難以掌握袖子形狀的時候，請嘗試看看下面的步驟。觀察照片，在凹陷處加上色彩（**1**）。將輪廓（袖子整體的形狀）用線條勾勒出來（**2**）。在有顏色和沒有顏色區域的交會處畫上線條、描繪出皺褶（**3**）。

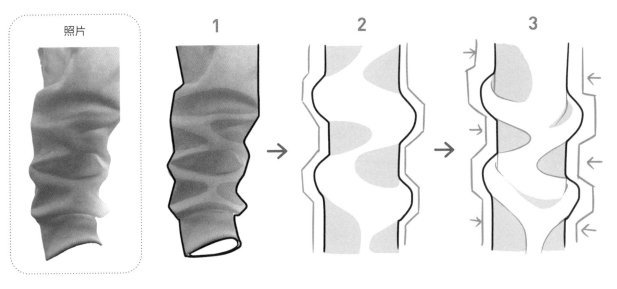

照片　　　　1　　　　2　　　　3

透過記憶皺褶生成的結構來繪畫也是方法的一種。描繪交互形成的凹陷，在外側畫上突出的線條後，將交疊處的線條擦除後就完成了。如果衣服布料較厚，袖口處不大會出現皺褶。

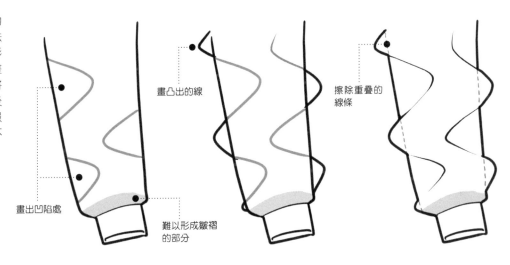

畫出凹陷處

難以形成皺褶的部分

畫凸出的線

擦除重疊的線條

如果感覺皺褶太過於對稱，隨機加入一些凹陷或是凸起是OK的。試著加入俯瞰袖子時會出現的，微微下凹的細節會更佳。

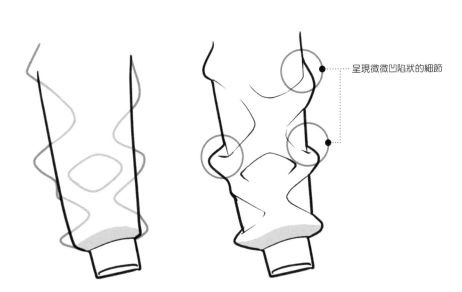

呈現微微凹陷狀的細節

從照片中抓出特徵進行描繪的範例。將「布料向內側傾斜」「皺褶在袖子下方堆積」這些特徵，照著前一頁皺褶的模式去試著變形描繪看看吧！

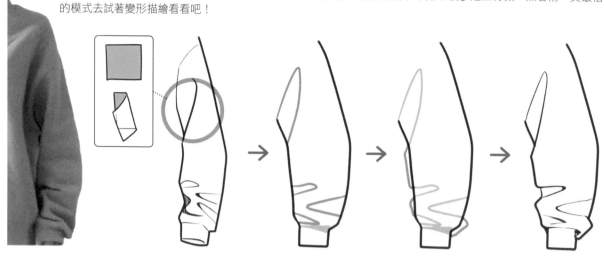

此處的特徵是「將布料被強力擠壓後得到的皺褶與袖子的布料結合的狀態」。
加強袖子下方凹凸的程度可以更接近想要呈現的樣態。

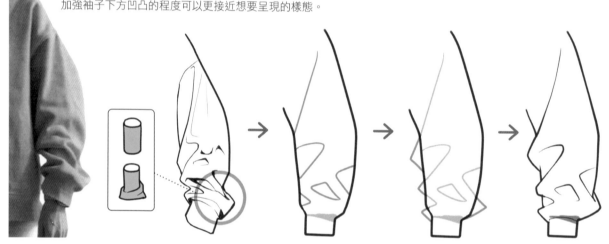

以下照片中，袖子內側產生複雜的皺褶。保持 X 字的皺褶中心點被提起的概念，在周圍畫出凹陷處。外側並不僅是凸起，增加細微凹陷能更好的表現出複雜皺褶的印象。

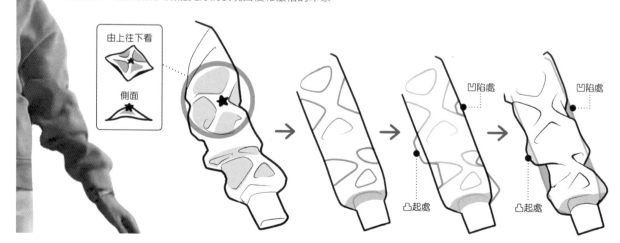

—(皺褶生成的結構)—

菱形或三角形　　　Ｙ字形　　　側面捲曲的皺褶

衣服中常見的皺褶
生成結構有下列 3
種。分別是菱形或
三角形、Ｙ字形、
凸出側面捲起依附
著一般的皺褶。將
其組合運用便可完
成多種多樣的皺褶
表現。

正面　　　仰視　　　俯瞰

相同結構的皺褶，
也會因視角變化呈
現出不同的樣貌。
仰視（由下往上的
角度）可以看得到
皺褶凸起處下方的
樣子。俯瞰（由上
往下的角度）則可
以看見凸起處上方
的部分。

讓我們實際判定皺
褶的結構。以仔細
觀察照片的前提，
去思考看看「這個
皺褶是屬於哪一種
結構」相當重要。

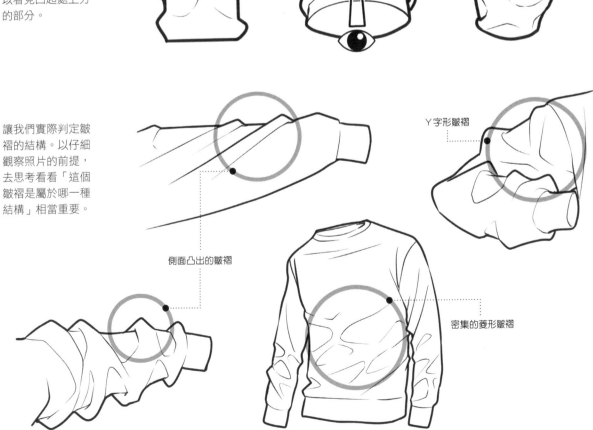

Ｙ字形皺褶

側面凸出的皺褶

密集的菱形皺褶

熟練以後，就能根據自己的畫風做出必要皺褶的取捨。
分辨出皺褶多與少的部位，便可以做出「將皺褶少的區塊省略」的判斷。

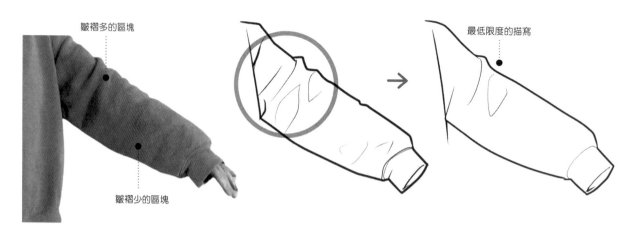

就算是實際上有很多皺褶，以插畫呈現時用很少的線條象徵性的簡略勾勒出輪廓即可。

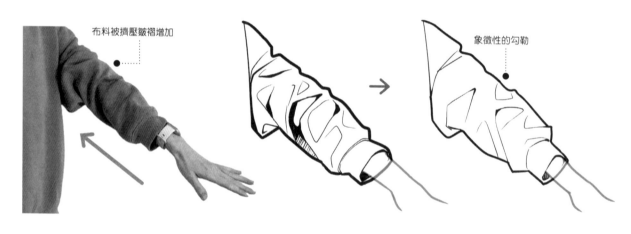

將袖子捲起，產生更多皺褶的範例。這樣的狀況下，畫出帶細碎鋸齒狀的輪廓，並隨機加入凸起及凹陷的皺褶結構後，就能將其呈現。

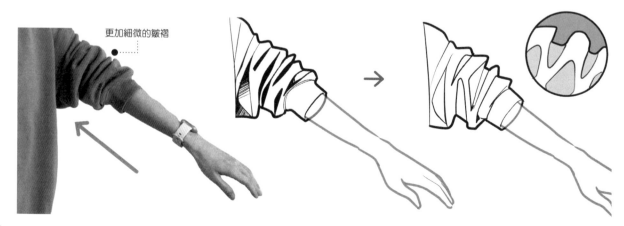

皺褶呈現的範例

在畫出服裝的輪廓（整體的形態）後，試著加入皺褶的描寫。
主要的皺褶根據「布料受到拉扯」、「布料堆疊」、「被扭轉」而產生。

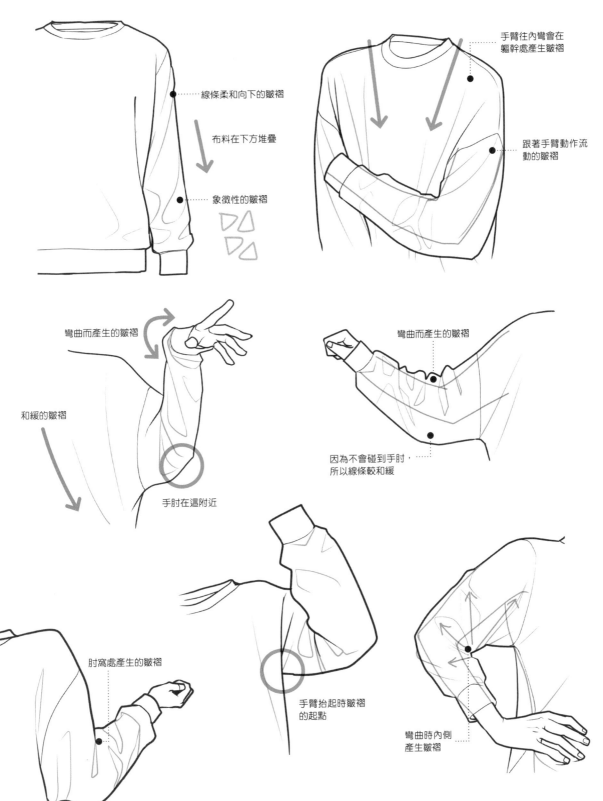

線條柔和向下的皺褶

布料在下方堆疊

象徵性的皺褶

手臂往內彎會在軀幹處產生皺褶

跟著手臂動作流動的皺褶

彎曲而產生的皺褶

和緩的皺褶

手肘在這附近

彎曲而產生的皺褶

因為不會碰到手肘，所以線條較和緩

肘窩處產生的皺褶

手臂抬起時皺褶的起點

彎曲時內側產生皺褶

將上一頁的皺褶加以修飾，並加入灰色陰影的範例。適合較為寫實的畫風。

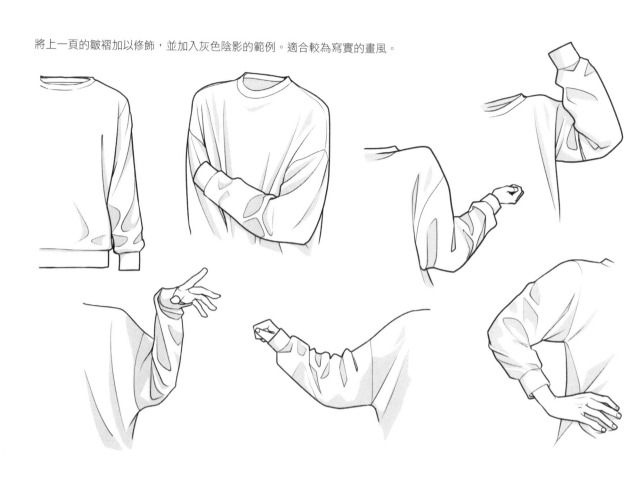

此處為以最少的線條和陰影呈現的範例。適合用在視覺引導的場景或是簡潔的畫風。

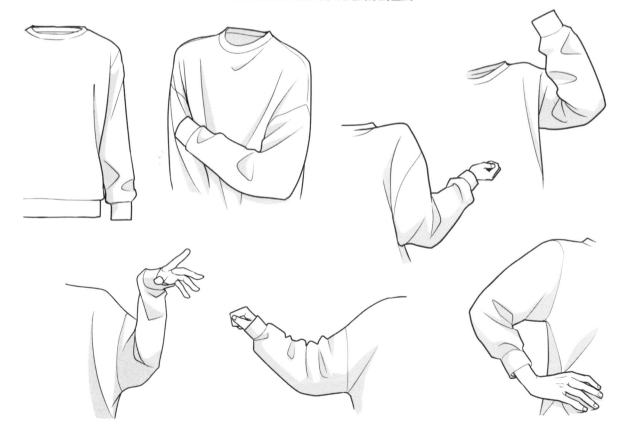

嘗試去思考如何使用最少的皺褶，去傳達出身體和衣裝的狀態。右側範例中，只要畫出肘窩的皺褶以及朝軀幹中心聚合的縱向皺褶，便能傳達出「手臂彎曲」的訊息。

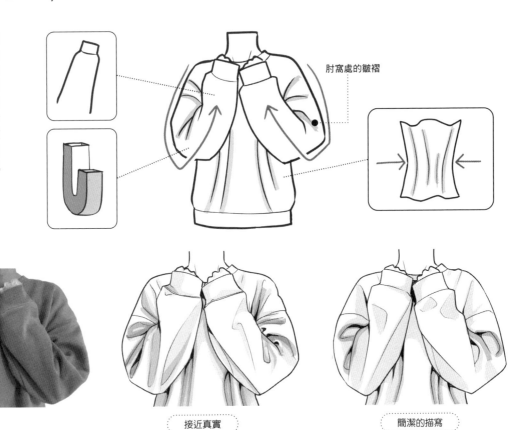

肘窩處的皺褶

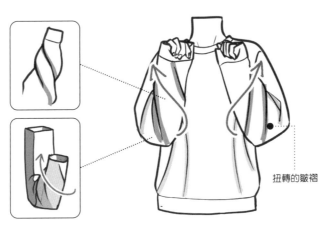

此處為手心朝外的姿勢範例。在袖子上畫出扭曲狀的皺褶，就能夠表達出「手心朝外翻」的意象。嘗試去思考「怎麼描繪，才能夠將資訊傳達給觀者」再去做皺褶的取捨選擇。

扭轉的皺褶

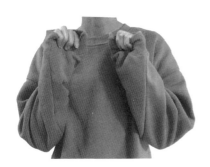

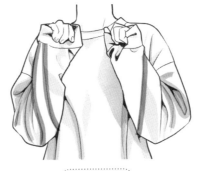

接近真實

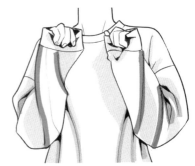

簡潔的描寫

資訊量較多的「接近真實」的描寫與資訊量較少的簡潔描寫之範例。想要減少資訊量，建議可以刪減皺褶線條的數量、省略凹陷處的形狀或是表現皺褶時用灰色色塊取代線條。

接近真實　　簡潔的描寫

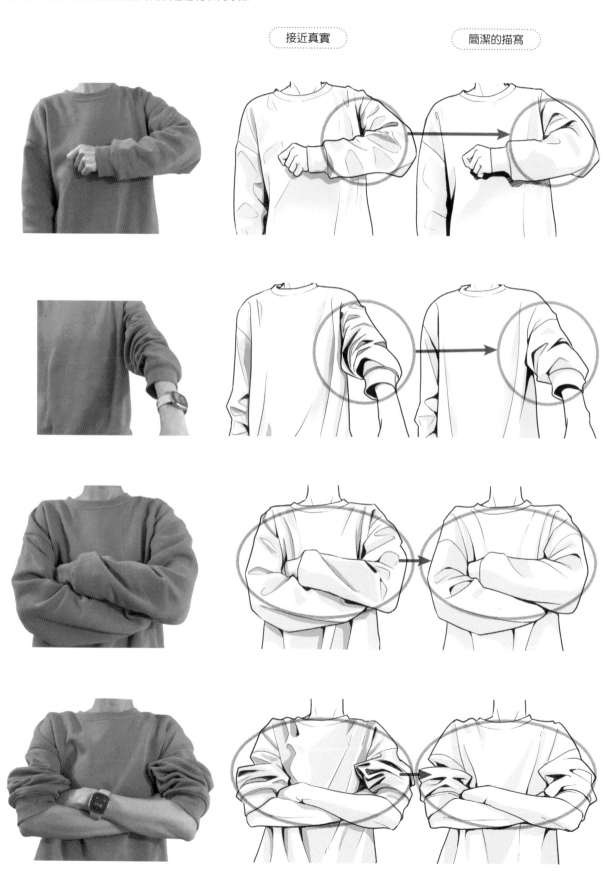

CHAPTER

02

畫出多樣的
上身搭配

休閒襯衫

前襟使用鈕釦固定的款式，是一種輕薄的上衣。
樣式從簡約到華麗，是種類眾多的單品。

→ 男式休閒襯衫

(標準剪裁)

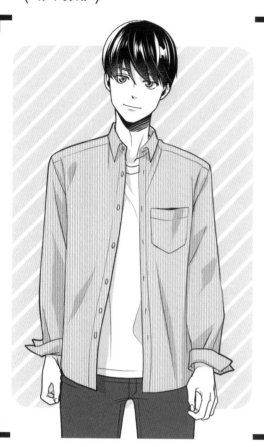

也可以作為外套使用的基本款休閒襯衫。
經典版型使其不受流行影響。

(Oversize)

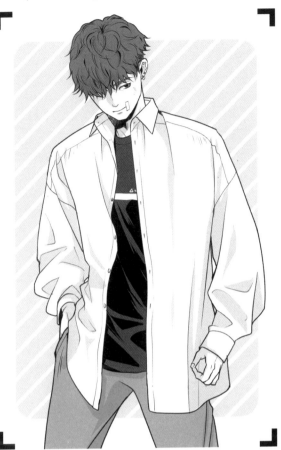

現今（2020年代前半）正在流行的風格。肩線落在肩膀以下，有著恰到好處的休閒感，給人一種輕鬆又隨興的印象。

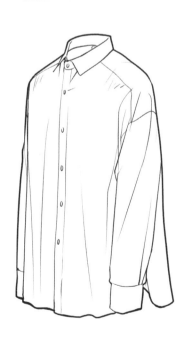

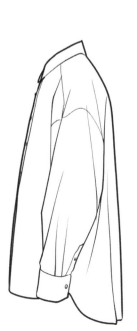

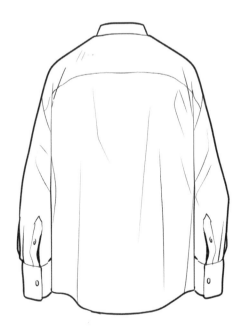

輕盈且柔滑的布料製成的襯衫稱為Toromi襯衫。這種襯衫設計沒有銳利的稜角，給人一種優雅的印象，非常適合有文藝氣息的男性。

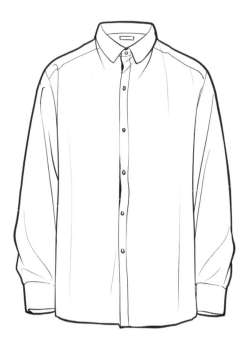

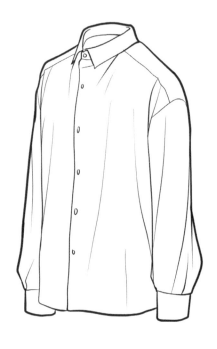

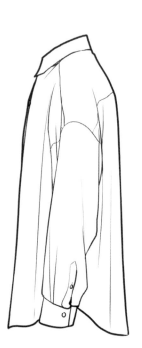

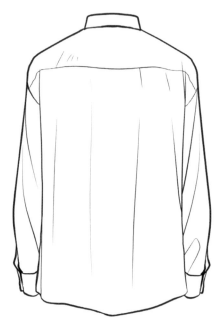

描繪區分男式休閒襯衫

根據不同的素材，皺褶產生的方式和小地方的細節會隨之改變。讓我們掌握特徵來描繪出它們的差異吧！

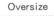

標準剪裁

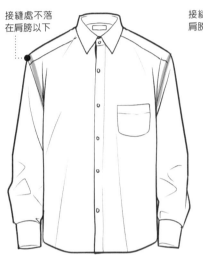

接縫處不落
在肩膀以下

合身版型的襯衫，肩線（袖子的接合線）很少會落到肩膀以下。

Oversize

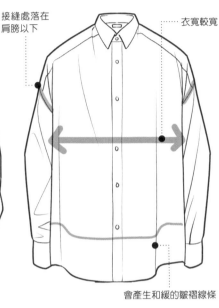

接縫處落在
肩膀以下

衣寬較寬

會產生和緩的皺褶線條

Oversize的版型中，袖子接縫處的線條落在肩膀以下，布料上會產生許多大的縱向皺褶流動。

Toromi襯衫

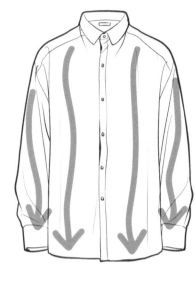

因為布料柔軟，透過描寫曲線狀彎曲的皺褶能呈現出素材的質感。

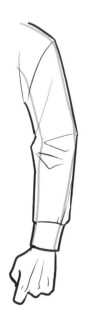

貼合身形的標準剪裁襯衫的袖子。皺褶上做出稜角，能讓布質呈現出硬挺的印象。

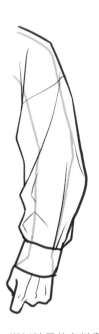

Oversize襯衫袖子的布料寬鬆，會產生寬大的皺褶。

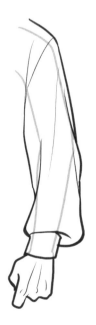

Toromi襯衫的布料柔軟滑順，會貼著肌膚向下滑落，不論衣服尺寸大小，皺褶都容易堆積在下方。

領口一點一點打開的示意圖。試著掌握領子前方是怎麼重疊的吧!

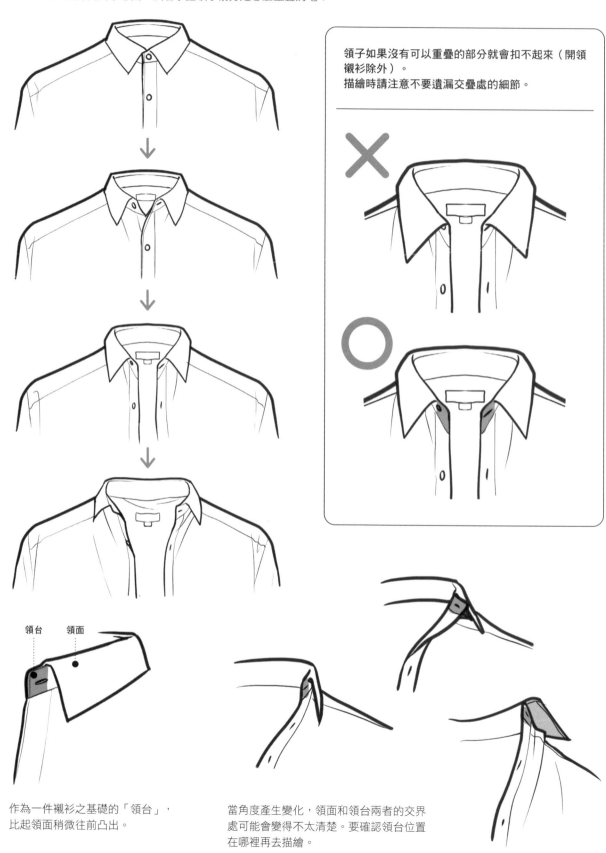

領子如果沒有可以重疊的部分就會扣不起來(開領襯衫除外)。
描繪時請注意不要遺漏交疊處的細節。

領台　領面

作為一件襯衫之基礎的「領台」,
比起領面稍微往前凸出。

當角度產生變化,領面和領台兩者的交界
處可能會變得不太清楚。要確認領台位置
在哪裡再去描繪。

襯衫袖子上有個稱
作袖衩條的部位。
如果仔細描寫這個
地方的細節能更凸
顯出襯衫的樣貌。

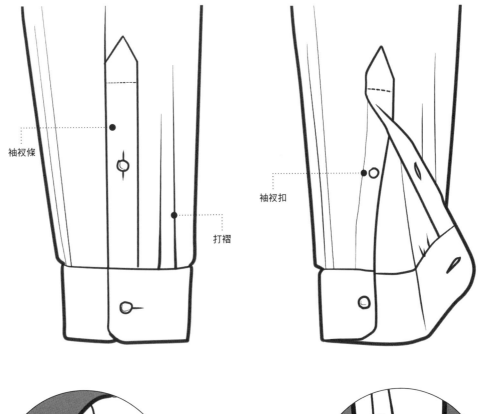

袖衩條

袖衩扣

打褶

袖衩條的位置落在
小指頭旁。當手臂
正面向下垂時看不
見袖衩條，而抬起
手時才能看得見。

右圖為自後側看左
邊袖子的模樣，袖
子的布料由手臂內
側向外繞一圈後重
疊。

有些襯衫的背部，會做縫合褶（Darts）和活褶（Pleat）等細節。背褶是將背後布料縫合收緊，使襯衫看起來更修身。兩側及
中心的活褶則是讓肩膀或是手臂活動更順暢的設計。

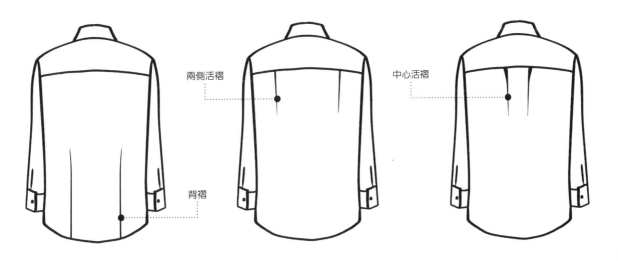

兩側活褶

中心活褶

背褶

(標準剪裁)

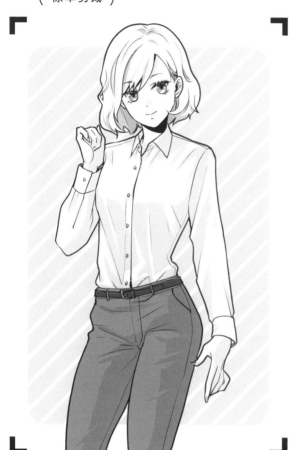

合身尺寸的休閒襯衫。女裝的合身版型，視覺呈現會接近商務襯衫。

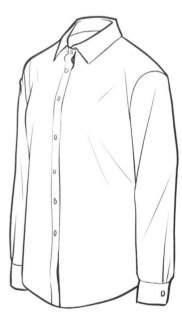

與男裝不同，女性服裝由於胸部凸出，在胸部會產生放射狀的皺褶。如果希望強調胸部的圓潤感則使用陰影去表現（參照P.86）。

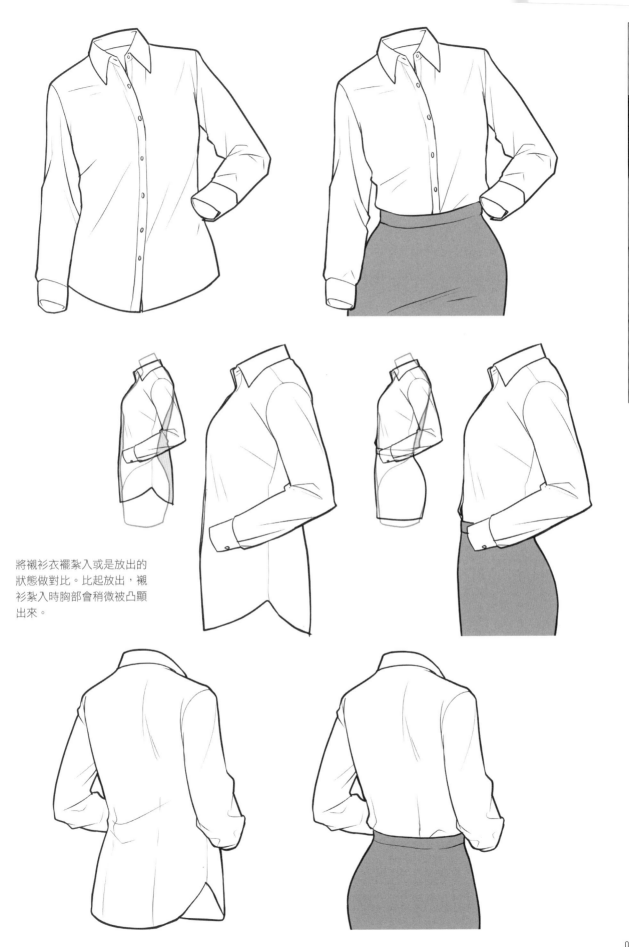

將襯衫衣襬紮入或是放出的
狀態做對比。比起放出，襯
衫紮入時胸部會稍微被凸顯
出來。

能夠展現可愛與性感，帶有褶邊設計的Toromi襯衫。柔軟
素材特有的流線型皺褶是其重點。

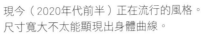

(Oversize)

現今（2020年代前半）正在流行的風格。
尺寸寬大不太能顯現出身體曲線。

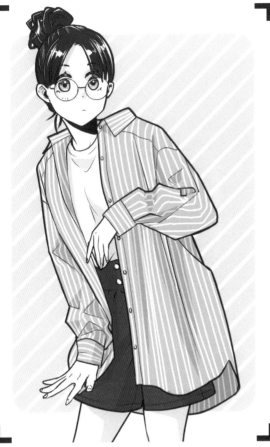

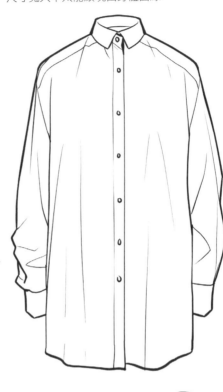

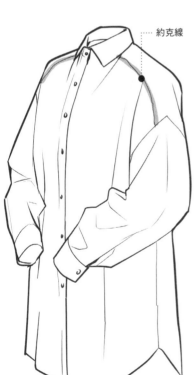

約克線

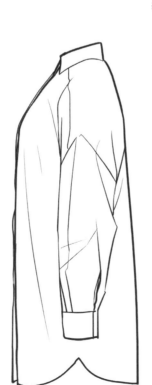

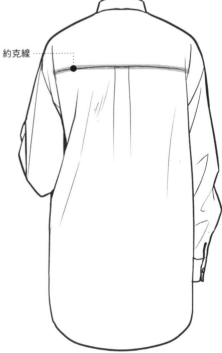

約克線

女式襯衫設計會考慮到胸部的厚度和腰部的曲線，大多會增加縫合褶。
由於更貼合身形，能容易呈現出身體的曲線。

男裝

女裝

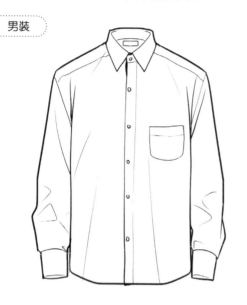
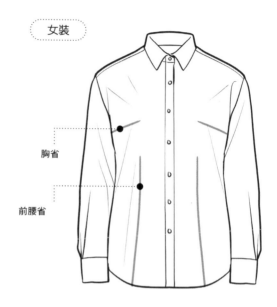

胸省

前腰省

胸部陰影的表現

當胸部的圓潤感很難單靠線條呈現時，便會塗上灰色增加陰影。
請以胸部下方產生陰影的意象來為其增添立體感。

一般設計

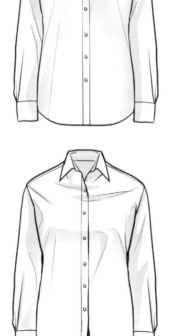
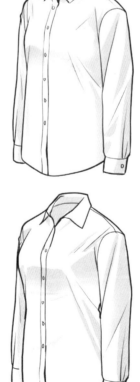

胸圍較大

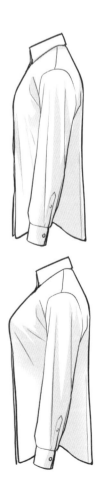

當感到難以呈現大
胸圍的立體感時，
可以嘗試置換成三
角柱去掌握形態。

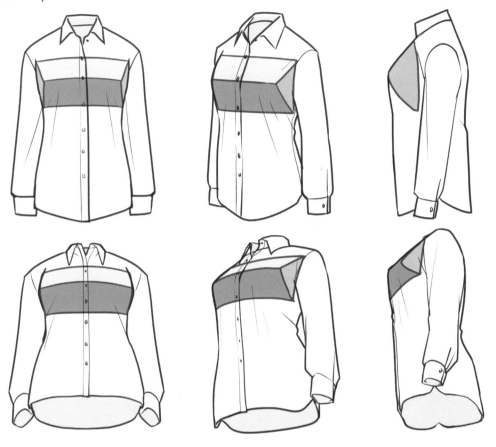

稍微增加橫向拉扯
的皺褶，能表達出
胸部大、把襯衫撐
開的印象。

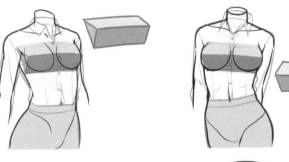

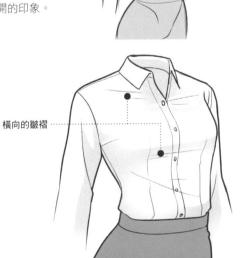

橫向的皺褶

當襯衫穿得較隨意時，可能會感到衣領的形狀難以掌握。
請想像領片成緞帶狀從後方繞圈包住脖子的樣子去塑造形狀。

試著使用緞帶畫出簡略圖，練習在上面加入細節畫成領子，會越來越能捕捉衣領周圍立體感。

如果持續練習畫長條緞帶的形態，也會在繪製服裝的布料外翻和內摺的表現上有所幫助。

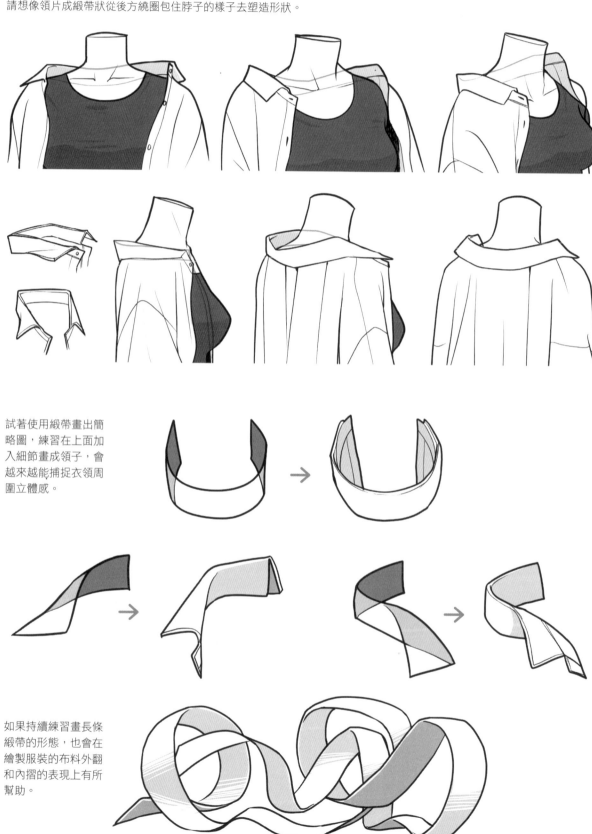

其他的描繪訣竅

| 標準剪裁 | Oversize | Toromi襯衫 |

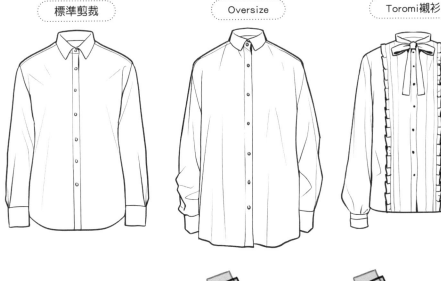

比較三種女式休閒襯衫。標準剪裁有貼合感,能輕易的呈現身體曲線,Oversize則幾乎看不出身體曲線。Toromi襯衫的特色則是有流動般的縱向皺褶。

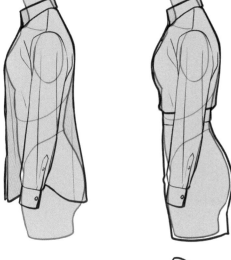

襯衫下襬紮入或不紮的比較。下襬不紮時,布料會從胸口向下直直垂落。下襬紮入時,布料會收在腰部凹陷處,使胸部的曲線更加明顯。

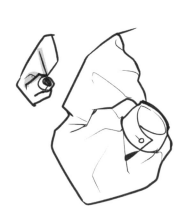

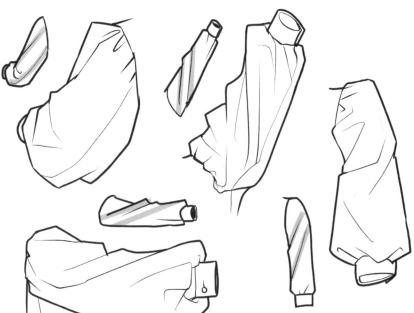

女式Toromi襯衫中,很常出現叫做「泡泡袖」的蓬鬆袖子。袖子上的皺褶乍看很複雜,其實布料拉扯的方向和一般的袖子相同。

針織品

以毛線等線材編織而成，防寒性高的經典基本款服飾。
試著描繪出針織品獨特的素材感吧！

→ 針織的種類

──〈 常見的針織衫 〉──

高圓翻領針織衫

需將長領子反摺
再穿的針織衫。
衣領貼合脖子。

細針針織衫

細的線材編織的
薄針織衫。適合
高級感的穿搭。

粗針針織衫

以粗線材鬆鬆的
編織。外型蓬鬆
且有分量感。

高領針織衫

衣領有一定高度
的針織衫。與高
圓翻領針織衫的
差異在領子不須
反摺。

垂墜高領針織衫

雖說與高領及高
圓翻領相似，領
口周圍呈寬鬆垂
墜的樣式。

以織法分類

CHAPTER 01
CHAPTER 02
CHAPTER 03
CHAPTER 04

針織品

麻花針織衫

使用紋路像繩子一樣的「麻花針」製成的針織衫。布料帶有立體感。

爆米花針織衫

使用帶有圓潤感的「爆米花織法」製成的針織衫。圓型針眼大小或是密度變化豐富多樣。

羅紋針織衫

在布料上形成縱向且如同田埂一般規則凸出下凹的立體「羅紋織法」。有很好的彈性。

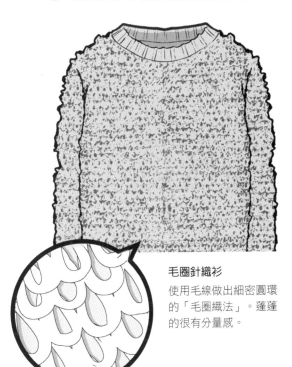

毛圈針織衫

使用毛線做出細密圓環的「毛圈織法」。蓬蓬的很有分量感。

鬆餅格紋針織衫

呈現凹凸格子狀「鬆餅方塊織紋」的針織衫。適合休閒的穿搭。

（ 標準剪裁的針織衫 ）

在疊穿中出場率極高的經典款針織衫。描繪時嘗試加入布料的編織花紋、肌理（網點）更能呈現針織品的樣貌。

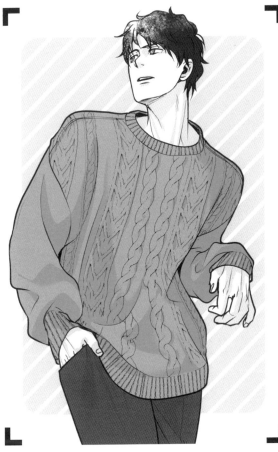

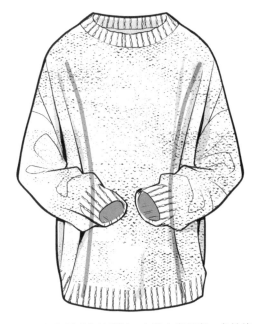

版型帶有寬鬆感的針織衫。由於衣寬很寬，多餘的布料會產生縱向的皺褶。

接縫

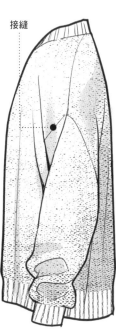

Oversize的版型中，連接身片和袖子的接縫，與標準剪裁相比下移許多。

當版型衣長較長，人物呈手插口袋的姿勢時，需描繪出衣襬被拉起的形象。

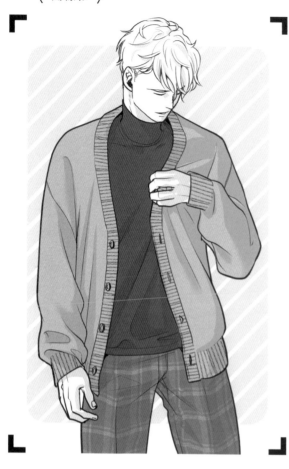

前襟為可開式的針織衫種類。
試著比較前襟敞開或是扣上的狀態差異吧！

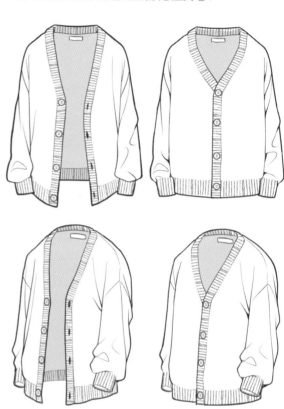

前襟打開時布料會
直直垂下，鈕扣扣
上時輪廓則會呈現
圓弧狀。

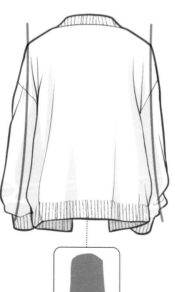

前襟打開時衣襬也會展開，
背面的輪廓也會有所不同。

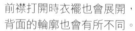

剪影

剪影

剪影

運動衫到針織衫的描繪

標準剪裁	Oversize	布料較厚

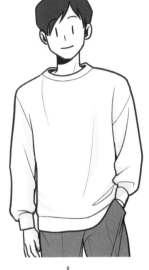

如想要用漫畫風格繪製針織衫，可以先畫出運動衫的輪廓，再試著加上編織布料的細節，便能夠輕鬆的描繪出針織衫。

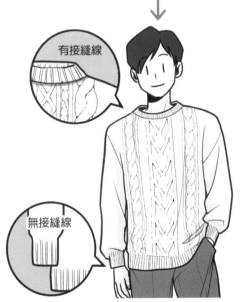

有接縫線

無接縫線

有接縫線

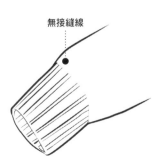

無接縫線

有接縫處的是領口周圍。有無接縫的差別能讓畫面更加寫實，但如果是使用漫畫風格呈現，依個人喜好增刪即可。

如果使用電腦繪圖，可以使用素材筆刷輕鬆為衣服加上針織紋理。

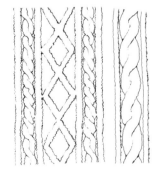

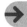

女針織衫

標準剪裁的針織衫

比起男針織衫，女版的版型衣長稍短且帶圓潤感。描繪時衣服的輪廓柔軟包覆住身體，能展現出屬於女性的魅力。

（ 開襟衫 ）

布料輕薄、給人整潔清新印象的開襟衫。此處省略織紋的描寫，僅於衣襬及袖口處繪製羅紋，表現出針織品的特質。

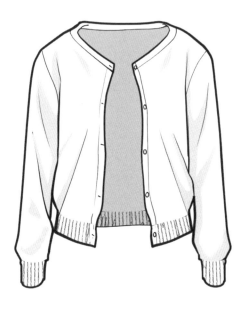

女針織衫有許多不同的設計，輪廓（整體外形）也各式各樣。
試著添加陰影來呈現胸部的豐腴感與身體的立體感。

短版針織衫

彈性較差，胸部
膨起處下方會產
生空間。

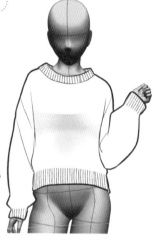

彈性佳的針織衫

使用羅紋織等織
法的針織衫能突
顯身體曲線。

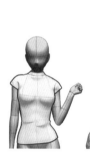
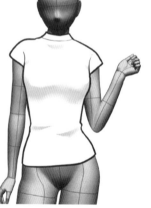
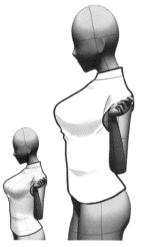
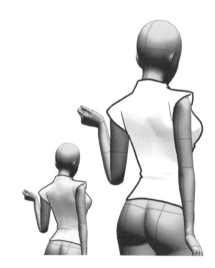

露肩針織衫

肩膀露出設計的針織
衫。領口處大多會使
用羅紋織法。

露肩針織衫
的肩膀周圍
則想像皮帶
的樣子去塑
形，即可呈
現立體感。

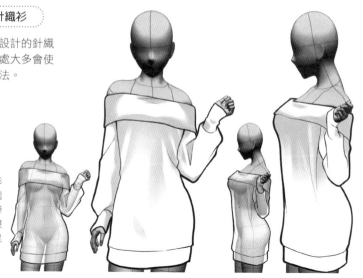
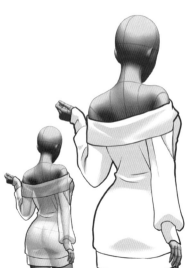

完成圖

上編織花紋時，要留意不要讓花紋平面化，而是配合身體的立體感調整紋理。

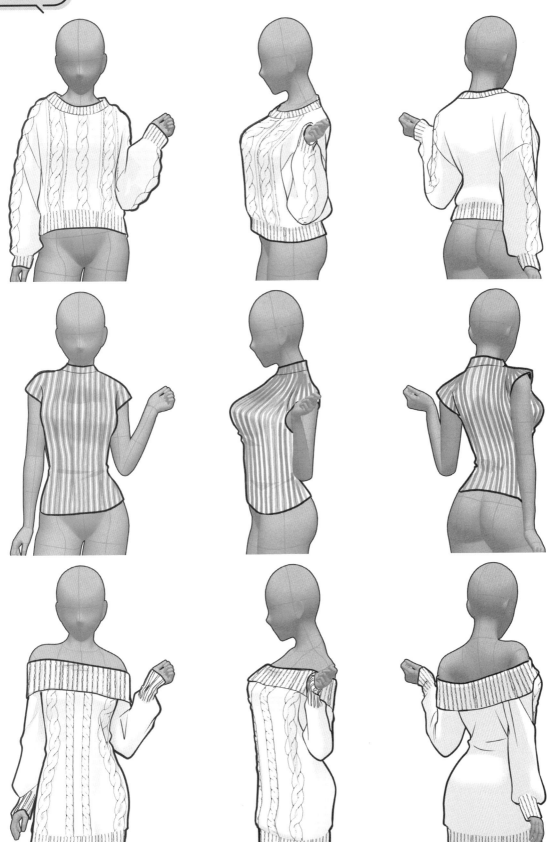

繪製女針織衫時將衣長縮短，以圓潤的輪廓描繪外型，能呈現出女性的印象。
和男針織衫的外觀比較看看吧！

女針織衫

長度大約在
腰部，外型
蓬蓬的且圓潤

衣長較短，
可以取代
波麗露

男針織衫

衣長落在
腰部以下

衣長較長，
設計簡單俐落

描繪女性時，也能在搭配時刻
意使用男裝。嘗試以衣襬長而
編織寬鬆的針織衫做休閒風格
穿搭，或是用衣襬較長的開襟
衫營造出優雅的印象。

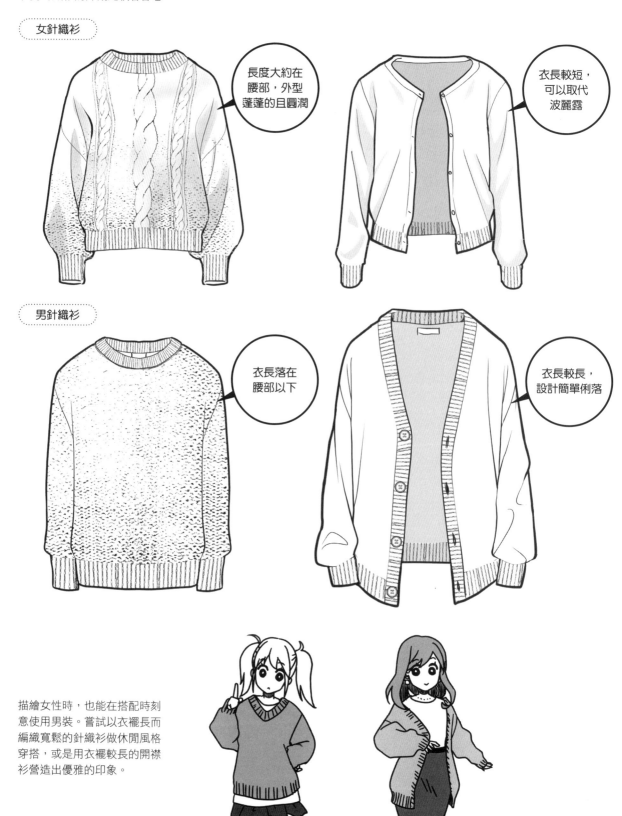

針織衫的各種設計變化。根據衣長和尺寸版型，視覺印象會有很大的改變。試著用短版的針織衫呈現可愛俏皮的形象、或是長版針織衫寬鬆慵懶的穿著搭配，試著思考看看多樣的搭配方案。

運動衫

有厚度的魚鱗布製作而成的上衣。
此處用現今流行的Oversize版型來進行解說。

→ Oversize

Oversize的運動衫的布料有寬鬆的空間，在身體和袖子處
產生特殊的皺褶，讓我們來仔細觀察。

(背部的皺褶描寫)

Oversize的運動衫並不只是尺寸較大，衣服的寬度和袖襱（袖子與身片的連接處）也特別放大。試著觀察並描繪出與合身尺寸間皺褶產生方式的差異吧！

(手臂向前靠攏)

身體處的布料被向前拉扯，突顯上身的曲線。向前方拉扯時會形成橫向的皺褶。

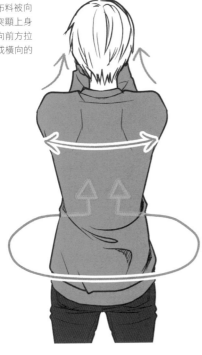

(手臂向後拉)

寬鬆的身體處，布料往背部中心方向集中產生縱向的皺褶。

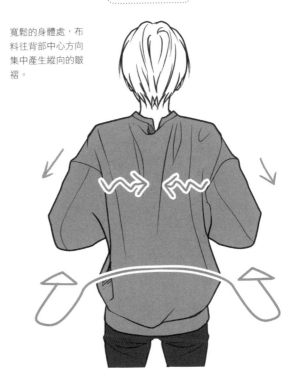

(手臂向後伸再往側邊拉)

手臂伸展，背部的布料多會產生縱向的皺褶。

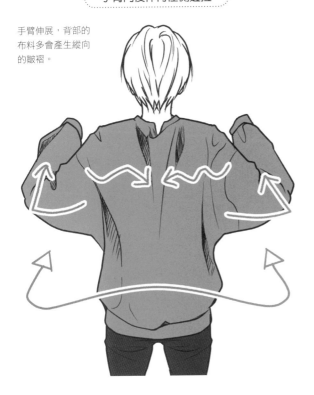

(手臂向前伸再往側邊拉)

因手臂是向前的，背部的布料會被拉扯，產生橫向的皺褶。

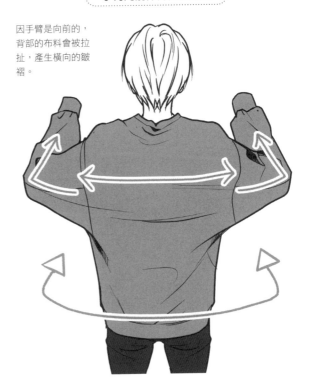

在換衣服的場景中，皺褶會以衣襬拉起或是扯動等動作的地方為起點而產生。

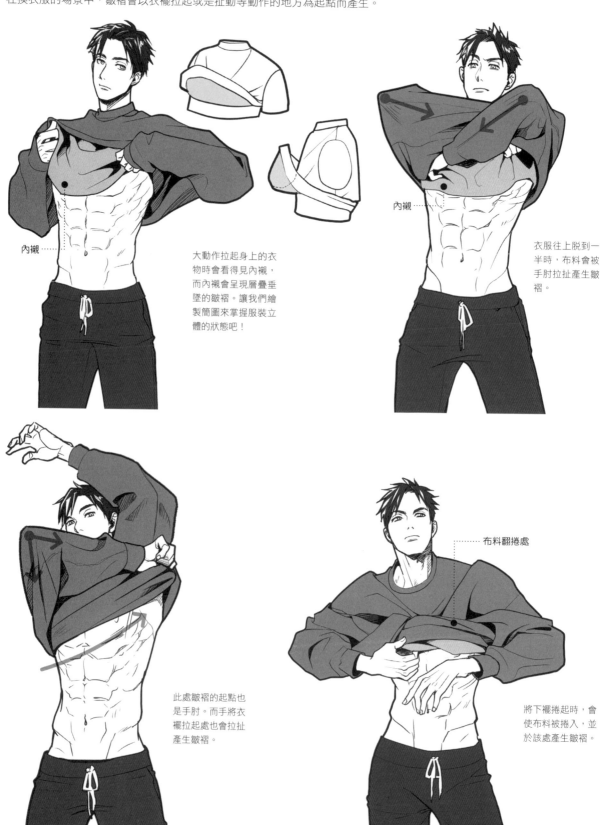

內襯

大動作拉起身上的衣物時會看得見內襯，而內襯會呈現層疊垂墜的皺褶。讓我們繪製簡圖來掌握服裝立體的狀態吧！

內襯

衣服往上脫到一半時，布料會被手肘拉扯產生皺褶。

此處皺褶的起點也是手肘。而手將衣襬拉起處也會拉扯產生皺褶。

布料翻捲處

將下襬捲起時，會使布料被捲入，並於該處產生皺褶。

→ 陰影的呈現

─(基本的思考路徑)─

衣物中，有容易產生陰影的部位。那就是皺褶形成的溝壑、凹陷、布料緊密相接或是環形圈起的部分。漫畫風格的插畫表現中，將這些部分塗灰即可完成陰影表現。真實陰影的組成雖説應更為複雜，但先試著從塗灰著手吧！

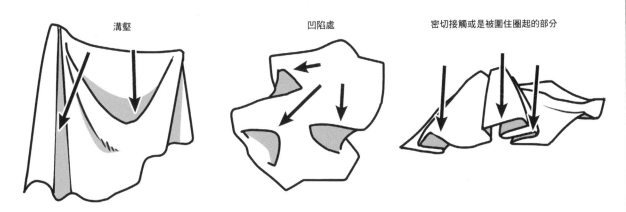

溝壑　　　　　　　　　凹陷處　　　　　　　密切接觸或是被圍住圈起的部分

更進一步，在線稿的交點處塗灰或是用積墨的手法呈現，就能做出沒有平面感、張弛有度的畫面。

積墨

當衣服使用白色布料，光被遮斷的部分塗上作為陰影的灰色或黑色塊。

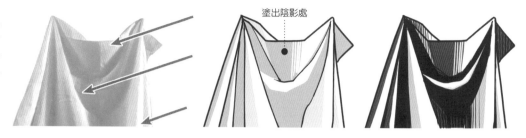

塗出陰影處

當衣服使用黑色布料，首先將整體塗黑，將受光面塗白，可以有效率的做出陰影的呈現。這是電繪中相當實用的技巧。

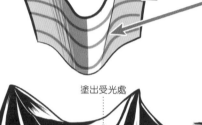

塗出受光處

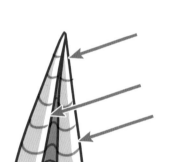

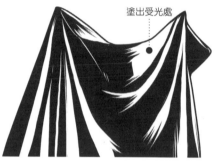

雖說寫實風格的插畫中會用細膩的階調做陰影的呈現。在漫畫筆觸的插畫中，適合使用「白底加上灰色陰影」、「黑底加上白色的光」等階調數少的表現方式。

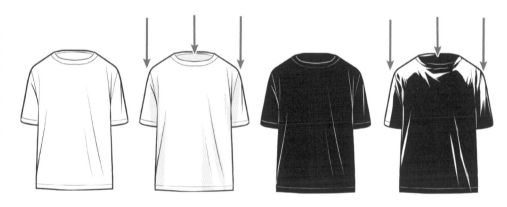

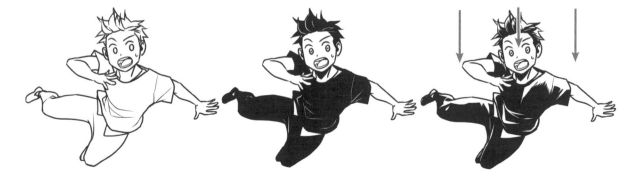

袖子的陰影表現

Oversize運動衫的袖子上，布料堆積產生出許多寬大的皺褶。
試著塗畫區分出受光處、光線被遮擋的部分，加入陰影的呈現。

線稿

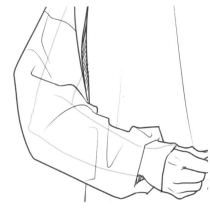

簡單的陰影

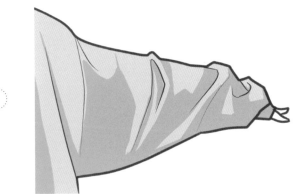
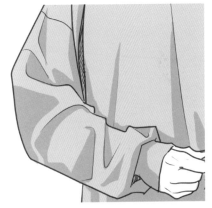

厚塗的畫風

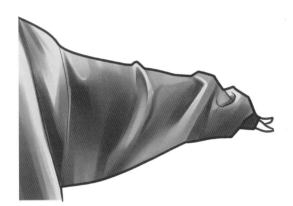
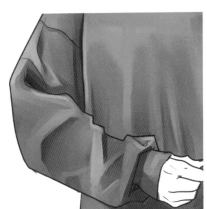

這是在皺褶處加入
格子狀的引導線，
使布料的起伏更加
容易辨識的狀態。
可以試著朝正穿著
的衣服打光，去觀
察「哪些地方是受
光面，而那些地方
是陰影處」。

此為將陰影處用純黑色塊大面積塗色的陰影表現方式。僅粗略的塗畫也能有很好的效果呈現是其優點。只不過，掌握最基本的服裝立體感及容易生成皺褶的地方是必要的。

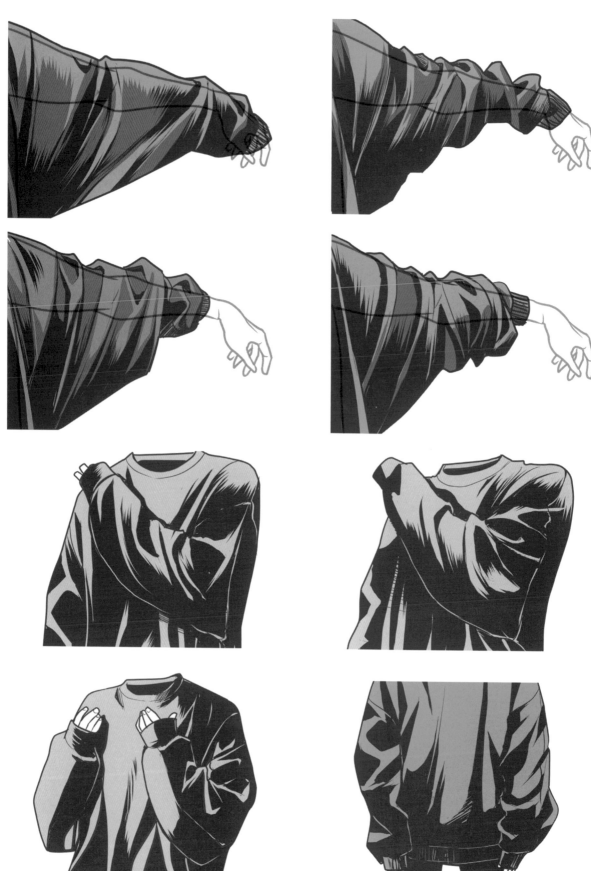

塗黑表現的種類

即使是相同的黑底運動衫，
根據不同的塗黑手法，印象
會有很大的變化。讓我們看
看具代表性的幾種技法。

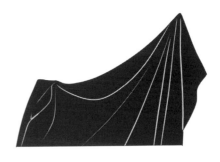

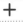

全塗黑
＋
白色描線

整件衣服使用黑色塗
滿，加入白色線條至
能辨識出輪廓。技法
簡單卻能給人強烈的
印象，建議用於希望
黑白兩色清楚明瞭呈
現畫面的簡約畫風。

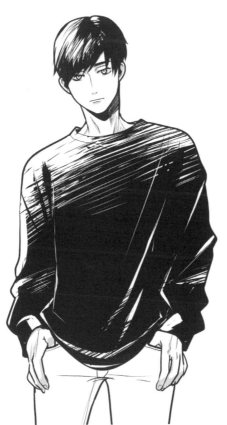

全塗黑
＋
削出白色區塊

將衣服整體塗黑後，
在受光處用電腦繪圖
工具「削刮筆刷」等
大膽削去底色的表現
方式。比起有規則的
描線，這個畫面中使
用粗曠的線條會更加
合適。

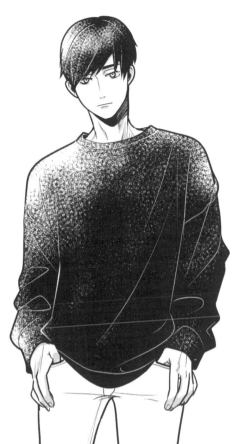

將衣服整體塗黑後，
在受光處用電腦繪圖
工具「重疊網狀紋筆
刷」等微微削去底色
的表現方式。可呈現
出柔和的印象，適合
少女漫畫畫格。

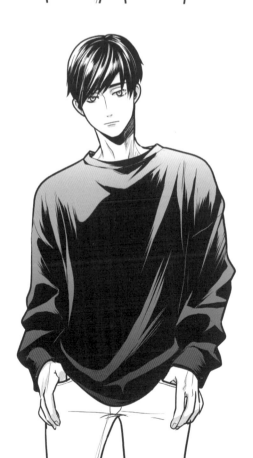

在受光面用電腦繪圖
工具中階調的灰色加
以呈現。雖然步驟較
為繁瑣，卻可以製造
華麗的視覺印象。

CHAPTER

03

描繪外套

描繪外套的基礎

作為保暖衣物，疊穿在上衣外層的外套。
還不熟練時，試著從基本且簡化的塊狀結構去掌握衣服的形態開始著手吧！

→ 簡化並掌握形態

—（ 基本的畫法 ）——

描繪外套時使用圓筒狀的立方體輔助，能更容易掌握物體形態。衣長較短的夾克和衣長較長的大衣基本形態是相同的。

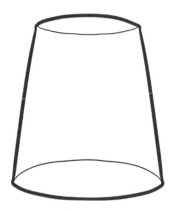

[1] 畫一個圓台
（指圓錐被截切掉
頂端後，截面與底
面之間的幾何形
體。）

[2] 畫出代表領子
的圓弧形線條，以
及表示身體處前襟
空隙的線。

[3] 勾勒衣領。以
緞帶蜷覆的意象進
行描繪。

[4] 抓出衣服前片
和後片的形態。

[5] 加上袖子。

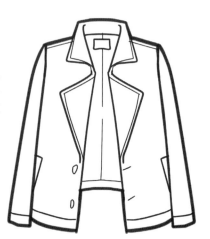

[6] 增加細節的描
寫就完成了。也可
以嘗試改變調整領
子的形狀。

根據簡圖讓大衣飄動起來

在漫畫或插畫中，想要把長襬外套呈現出帥氣擺動的姿態也是理所當然的。
根據簡圖，來掌握大衣擺動時的狀態描寫吧！

基本形態

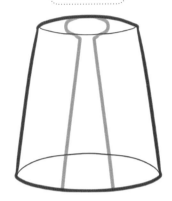

受風或是動作影響之前的狀態。因為重力
影響布料會往下垂。

翻摺

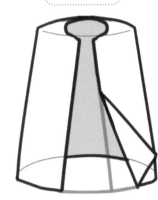

身片翻起的描寫。

形成垂墜的狀態

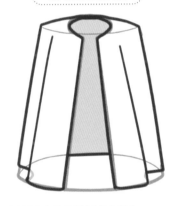

寬鬆薄外套呈現垂墜狀態的描寫。

使衣襬飄起

身片翻起的
描寫。

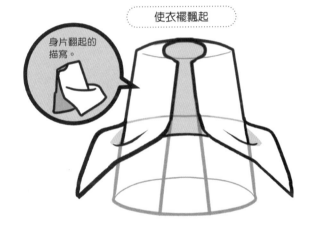

整個衣襬微微飄起的描寫。請用側視圖確
認衣襬在後方揚起的狀態。

讓衣襬飄動

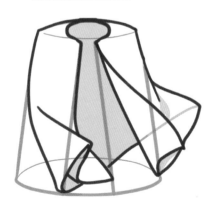

隨風飄動的描寫。布料越薄越容易形
成線條柔美的垂墜褶襴狀態。

風由下往上吹動

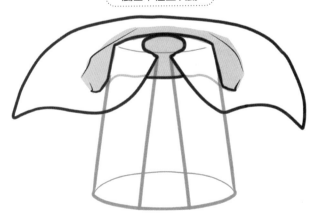

受強風吹動的描寫。建議將這些模
式記起來，繪製時再逐步加入細節
會更好。

只要學會用簡單的幾何方塊捕捉大衣的形態，就能畫出更有真實感的畫面。
用以下幾個範例來觀察，隨著人的動作，長襬大衣會產生怎樣的動態變化。

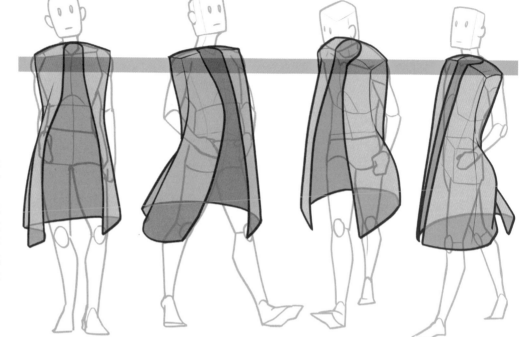

紅色線代表的是
視線高度（觀者
的視線高度）。
此處描繪的既不
是仰視（由低處
往高處看）也不
是俯瞰（由高處
往低處看），是
標準視角觀察到
的人物狀態。

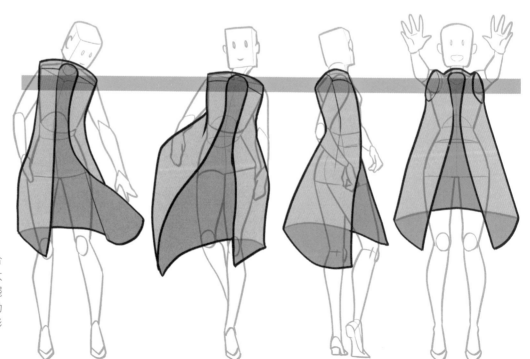

大衣肩膀處貼合
身體並不會有太
大的變化，衣襬
則會根據人的動
作而翻動改變形
態。

只要能準確的捕捉因
人物的動作，衣襬隨
之翻動的狀態，即使
沒有領口、袖子等細
節，仍舊能呈現出大
衣的樣子。

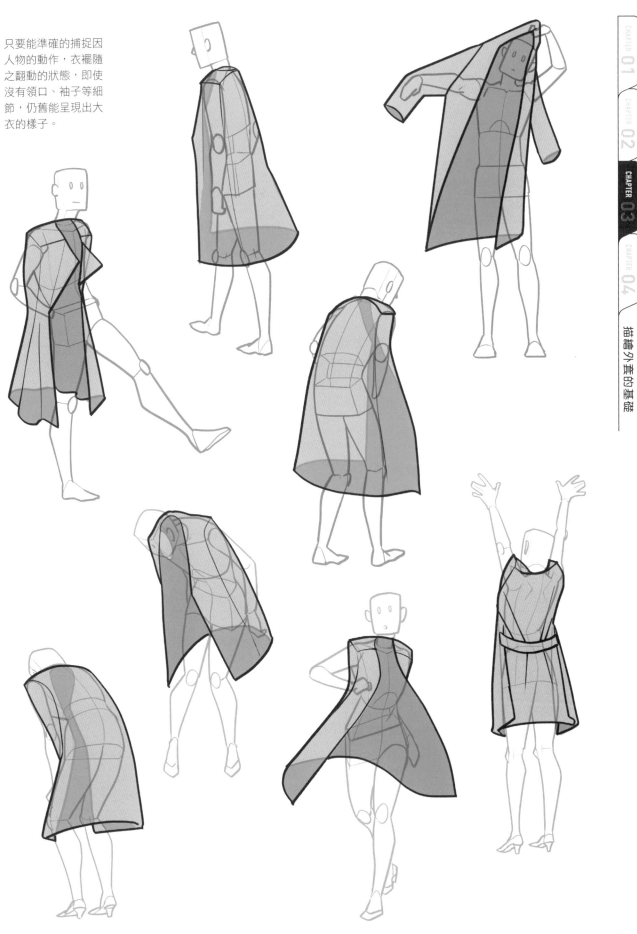

加入更多細部刻劃的範例。
衣襬會朝前進方向相反處翻
起，當手臂抬起時會被拉展
開來。因此可以了解到衣襬
的動態是有規則性的。

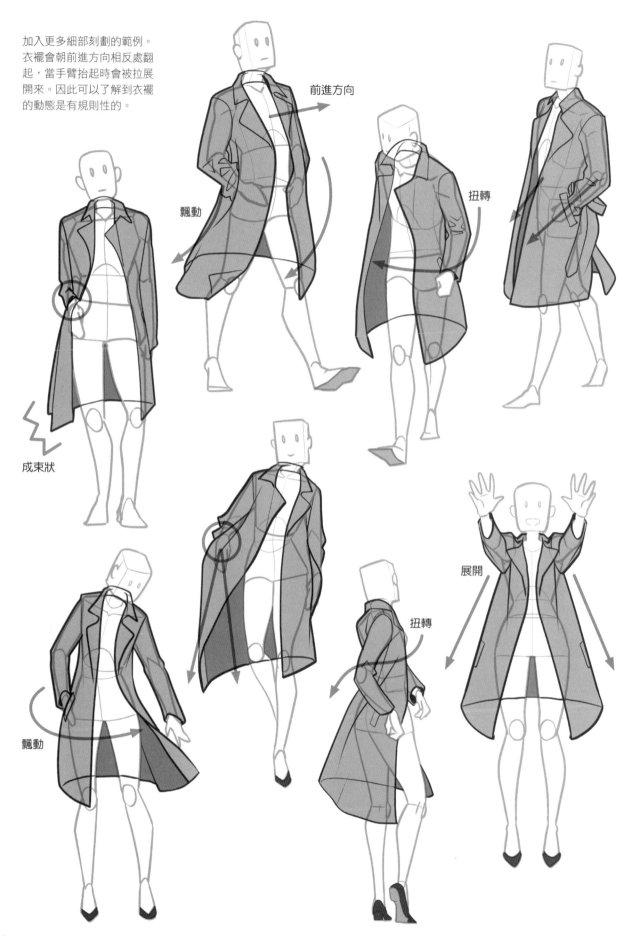

前進方向

飄動

扭轉

成束狀

飄動

扭轉

展開

若一開始就刻劃細節，會感覺有難度畫不下去。起初先用塊狀結構或簡圖抓出整體的形態後，再去進行細部的描寫，畫起來會更容易。

拉扯

飄動

成束狀

扭轉

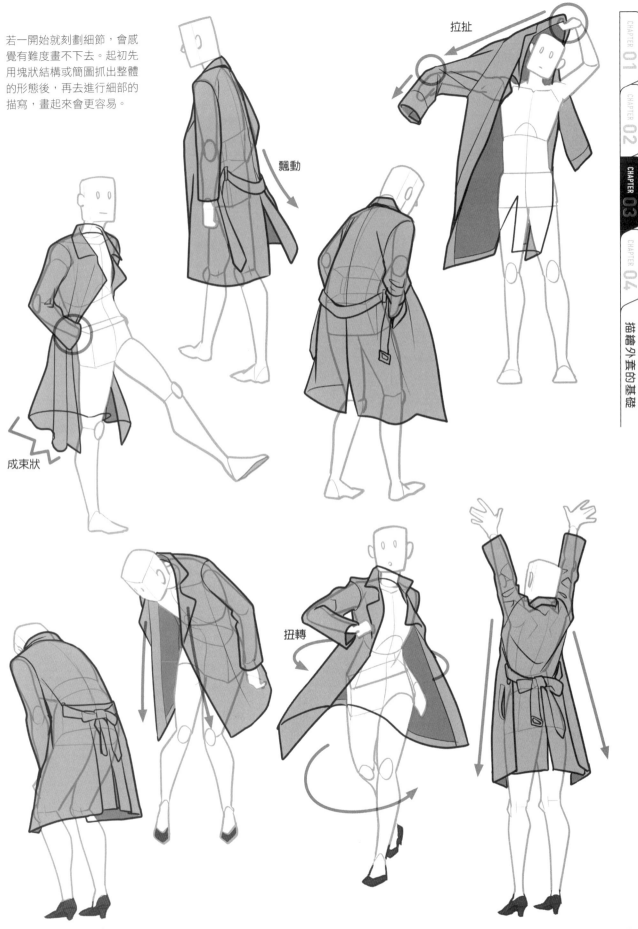

不論身處哪一個年代，外套都有受大眾喜愛的經典款式，和受當下流行風格影響的款式。
描繪時，根據各自的優勢和劣勢權衡選擇會更好。

經典款

肩寬與體型匹配的合身版型外套。是不會受流行趨勢影響的經典單品。繪製作為插圖使用的作品時，雖然有難以呈現出當下時代感的缺點，反之，也不會給人過時的印象是它的優點。

・乾淨俐落感
・不會受潮流影響
・公、私場合都適用

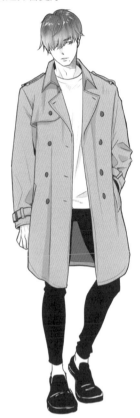
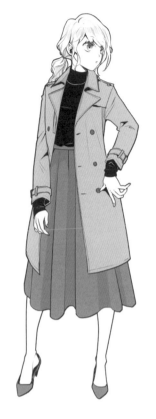

Oversize

肩寬比實際大，整體輪廓寬大的Oversize外套。是現今（2020年代前半）的時尚單品。雖說能直接反應此時此刻流行趨勢，潮流變化快速是它的短處。

・能呈現當下的時代氛圍
・時尚潮流變換快速
・不太能使用在商務場合

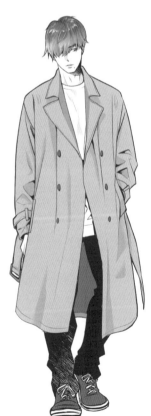
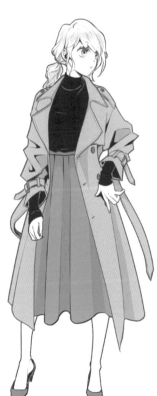

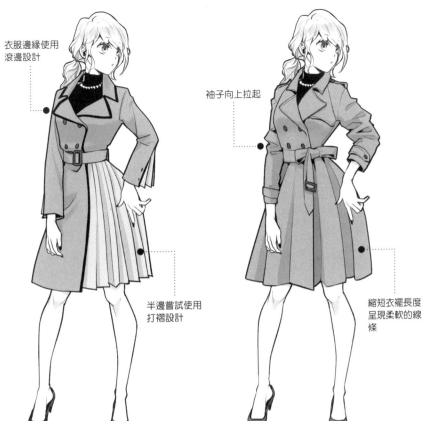

衣服邊緣使用
滾邊設計

袖子向上拉起

半邊嘗試使用
打褶設計

縮短衣襬長度
呈現柔軟的線
條

設計變化

漫畫或插畫表現中，在經
典款式單品中加入一些設
計巧思也是其中樂趣。嘗
試加入成衣中沒有的獨特
風格設計會更好。

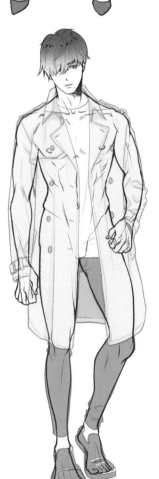

此為呈現出外套裏身體狀
態的透視圖。雖說外套是
容易將身體線條隱藏的單
品，確實掌握內側身體的
形態後再進行描繪相當重
要。

防寒外套

外觀蓬鬆相當有特色,是冬天必備外套。
分成有帽及無帽的種類,如果可以描繪區分出其差異能拓展畫面呈現的廣度。

→ 連帽羽絨外套

—(基本的形態)—

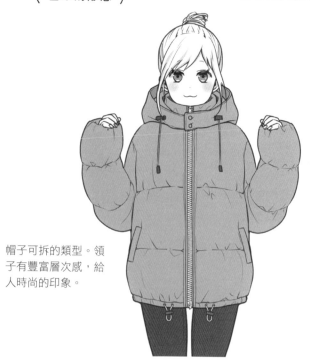

帽子可拆的類型。領子有豐富層次感,給人時尚的印象。

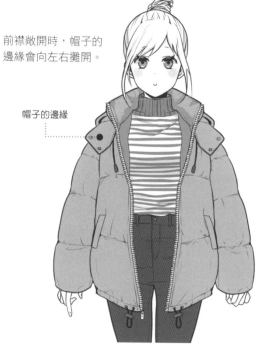

前襟敞開時,帽子的邊緣會向左右攤開。

帽子的邊緣

由於是蓬鬆且厚實的衣物,並不會強調腰部曲線。用梨形去呈現整體外觀能帶出可愛的視覺印象。

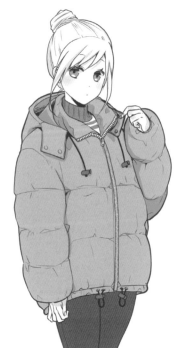

當前襟閉合時的背影。帽子向前拉扯，呈現繃住的狀態。

當前襟敞開時的背影。帽子往後方下垂，由於前方往左右攤開，寬度看起來比較寬。

當呈現胸部稍微往前傾的站姿時，上衣的前側微微往下沉，後側則是稍稍上揚。

率性穿搭的樣子。這個視角能明顯看出帽子和衣身是可拆式的。

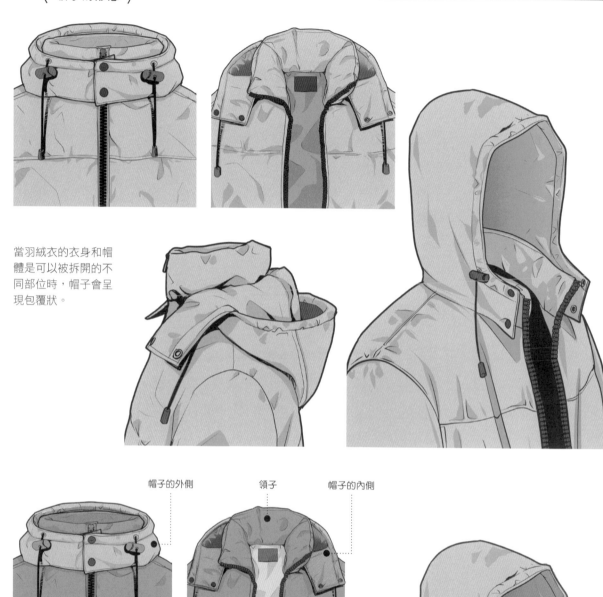

當羽絨衣的衣身和帽體是可以被拆開的不同部位時,帽子會呈現包覆狀。

用不同顏色標示使其容易觀察。前襟展開時可看到帽子外側布料,前襟閉合時則可看到帽子內側布料。

帽子的外側　　領子　　帽子的內側

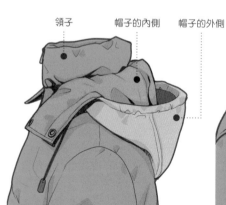

領子　　帽子的內側　帽子的外側

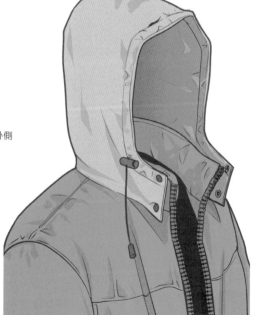

─(帽子的形狀)─

帽子前緣閉合和開啟時的比較。鈕扣扣起時直立的部分,在打開時會向左右兩側攤開。

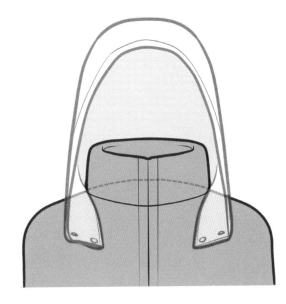

帽子放下的狀態。您也許在為帽子為何能在背部形成山丘一樣的形狀而感到不可思議。

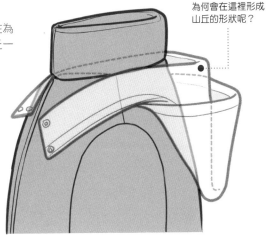

為何會在這裡形成山丘的形狀呢?

帽子戴上立起時並不會產生山丘的形狀,隨著帽子慢慢地脫下,布料會被彎折,逐漸呈現山形。像這樣從衣服構造的角度去剖析,就能掌握「呈現這種形態的原因」。

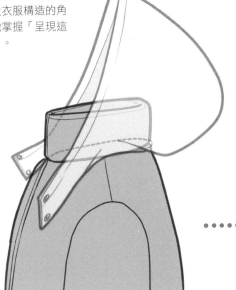

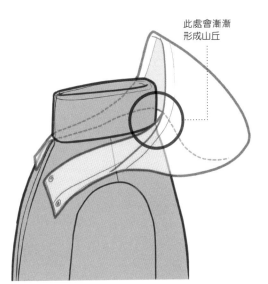

此處會漸漸形成山丘

近年來衣服落到肩膀以
下的穿法正流行。掌握
好帽子的構造，就能畫
得出看似複雜的率性穿
搭。

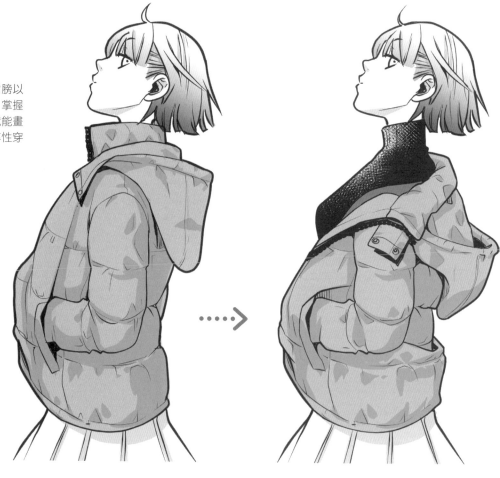

將構造簡化後的圖示。
當衣服落到肩膀以下，
夾克的領子會展開能看
到衣服內側。帽子位置
也會更加下移看得到內
側。

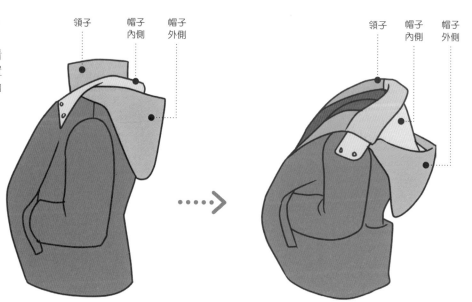

從不同角度看男性版本率性穿搭的示意圖。隨著衣服落到肩膀以下，請根據領口向左右大大展開的樣子去描繪。

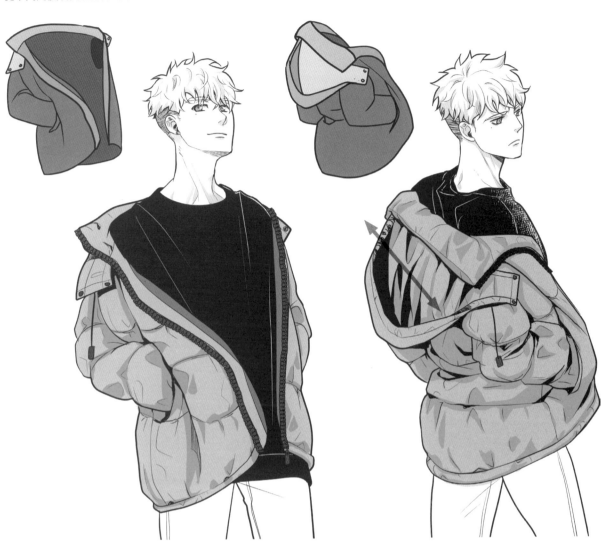

帽子形態的差異

本書介紹的是帽子可拆的羽絨外套，也有帽子和衣身相連的類型。連帽的外套，衣領周圍的形態會更加單純。

一體式的帽子

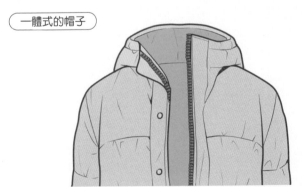
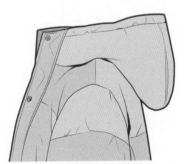

(基本的形態)

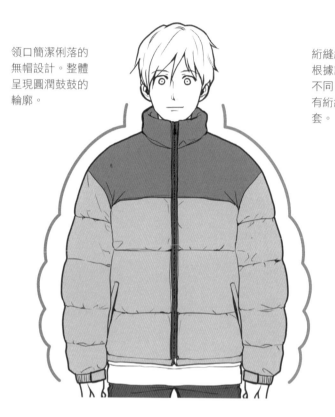

領口簡潔俐落的
無帽設計。整體
呈現圓潤鼓鼓的
輪廓。

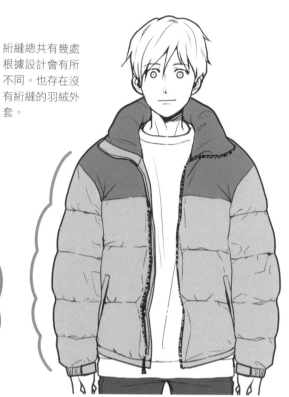

絎縫總共有幾處
根據設計會有所
不同。也存在沒
有絎縫的羽絨外
套。

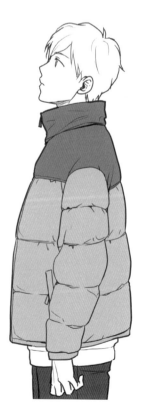

側面看的樣子。
此處前襟閉合，
領子呈現站立的
狀態。

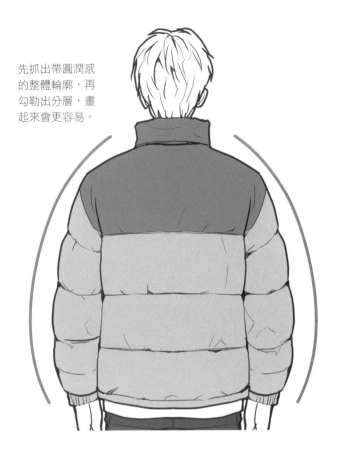

先抓出帶圓潤感
的整體輪廓，再
勾勒出分層，畫
起來會更容易。

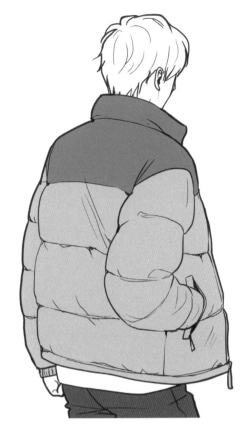

描繪出布料內側
填充羽毛後膨起
的厚度，能看起
來更接近羽絨外
套的質感。

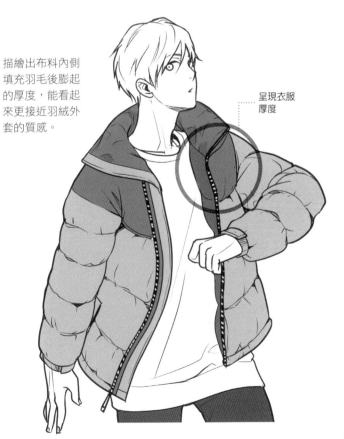

呈現衣服
厚度

由於沒有帽子，領子呈現像是緞帶繞領口一圈般簡約的外型。
當前襟敞開，可以看出領子像軟墊般有一定的厚度。

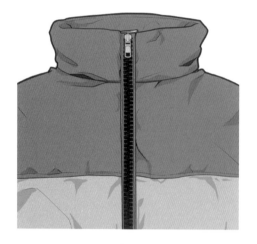

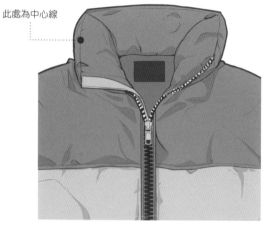

此處為中心線

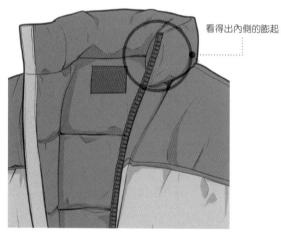

看得出內側的膨起

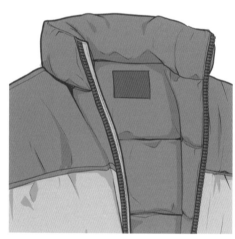

以顏色區分部位以
便更清楚觀察。請
注意身體右前方拉
鍊的內側有帶狀的
布料。這個細節是
防寒外套中常見的
設計。

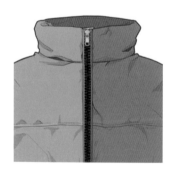

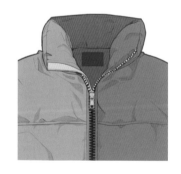

帶狀的部分

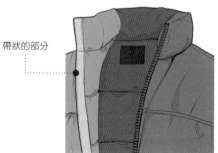

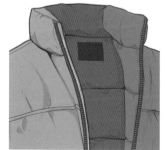

羽絨衣膨度的描寫

如果只是隨便的畫出夾克的身體部分，容易使布料看起來薄而扁平。
想像枕頭或靠墊的樣子去掌握形狀，試著呈現出膨脹感吧！

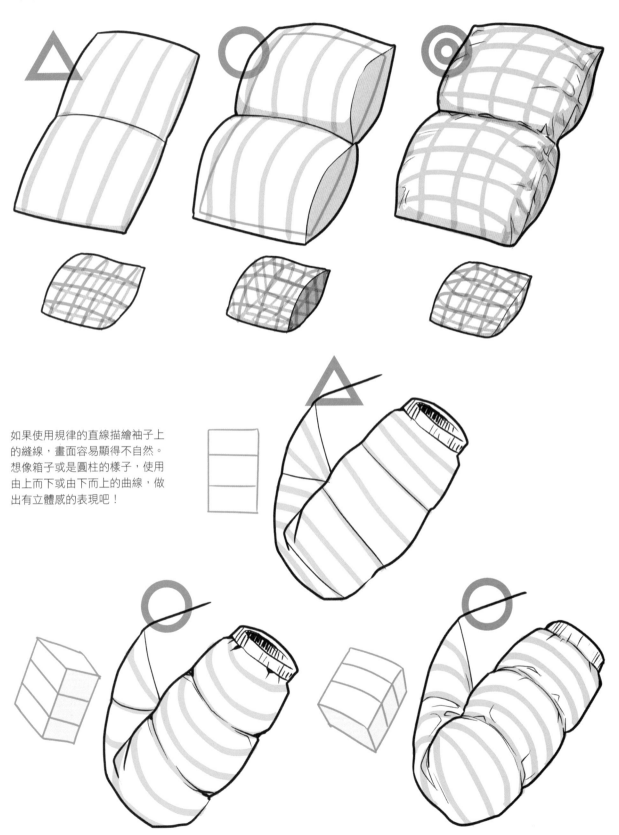

如果使用規律的直線描繪袖子上
的縫線，畫面容易顯得不自然。
想像箱子或是圓柱的樣子，使用
由上而下或由下而上的曲線，做
出有立體感的表現吧！

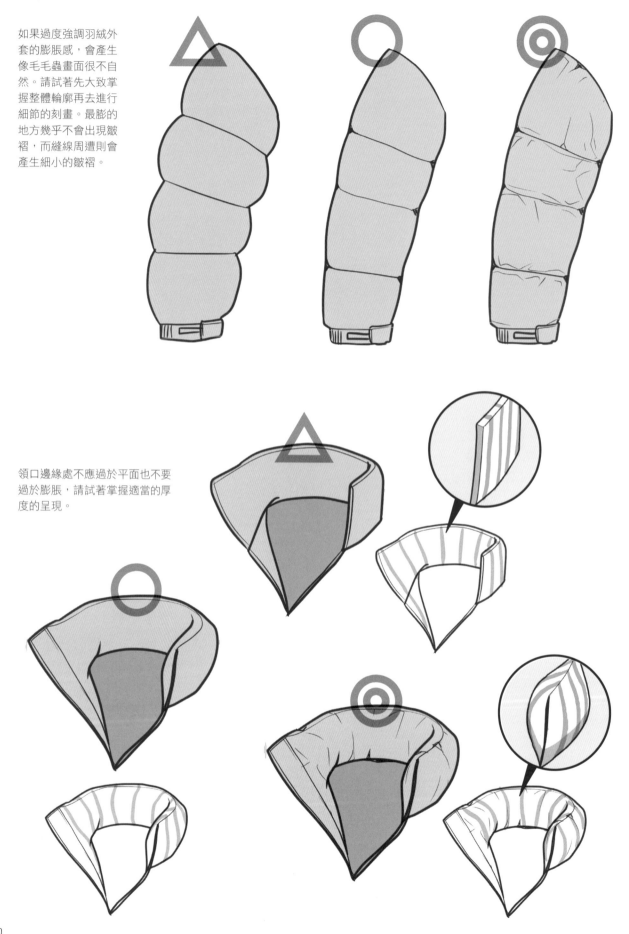

如果過度強調羽絨外
套的膨脹感，會產生
像毛毛蟲畫面很不自
然。請試著先大致掌
握整體輪廓再去進行
細節的刻畫。最膨的
地方幾乎不會出現皺
褶，而縫線周遭則會
產生細小的皺褶。

領口邊緣處不應過於平面也不要
過於膨脹，請試著掌握適當的厚
度的呈現。

呈現身體處的厚度時，
想像在縫線處周圍的布
料會稍微收緊，能更容
易表現出來。

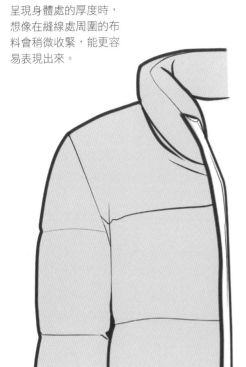

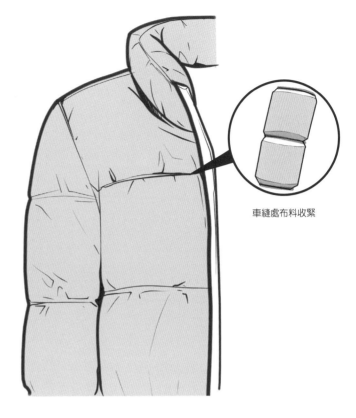

車縫處布料收緊

縫線處產生的皺褶時，沿著
身體的膨起去繪製能更好的
呈現立體感。

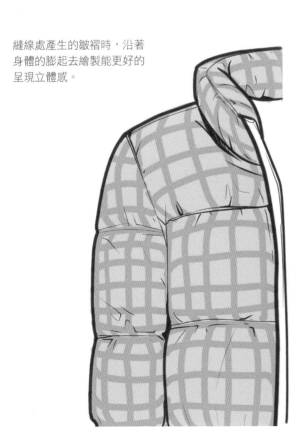

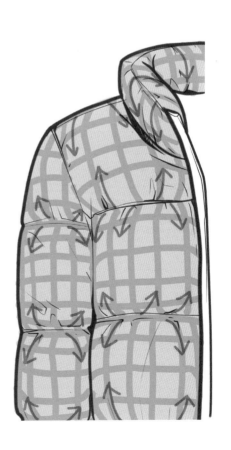

—(基本的形態)—

由尼龍或聚脂纖維等，不透風的材料製作而成的防寒外套。與羽絨外套相比較薄且輪廓簡潔俐落。

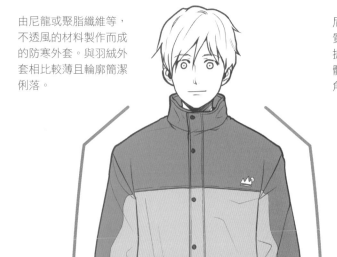

尼龍布料較薄且質地稍硬，因此抓形時要留意整體輪廓會略有稜角。

腰部沒有腰身曲線，線條垂直順下是常見的設計。

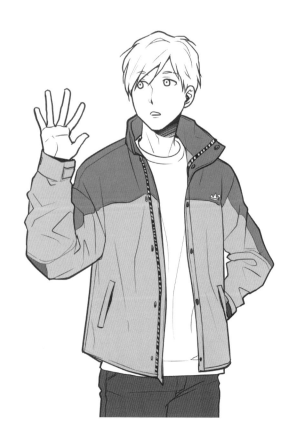

繪製肩膀部位時稍微強調稜角，能更好凸顯材質的特色。只不過，若角色是女性，肩膀做出圓潤處理也是沒有問題的。

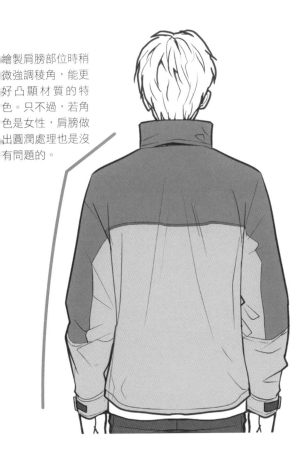

縱向的皺褶布料並不會扭轉或是形成波浪狀，透過銳利的直線條能表現出布料硬挺的質感。

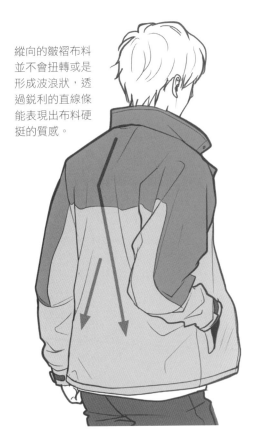

運動型的防風外套內裡多為網布設計。

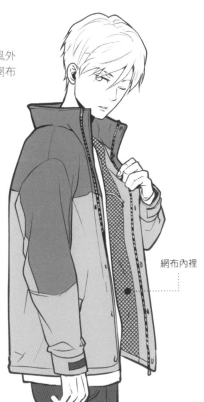

網布內裡

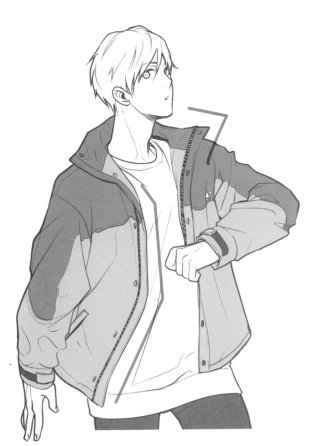

跟羽絨外套相比較薄的領子。這裡的範例是隱形拉鍊的類型。

 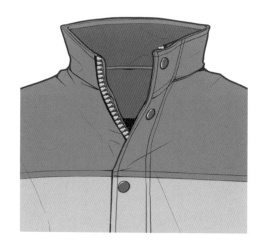

 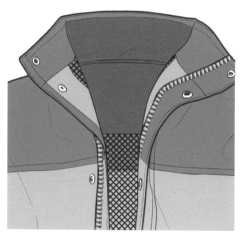

右側身片　　　　　　　　左側身片

門襟

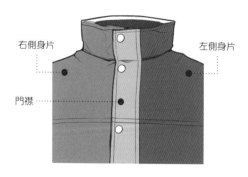 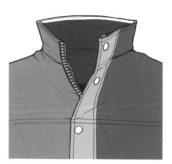

此為將不同部位分
色呈現的狀態。門
襟（正面的帶狀部
分）將拉鍊覆蓋隱
藏。衣襟敞開時，
左側身片所連接的
領口由於有連接門
襟，展開時看起來
較大。

 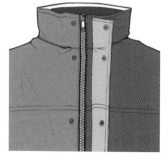 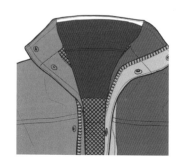

(厚度的差異)

主角擺相同姿勢穿著羽絨外套與防風外套的比較。請觀察並描繪區分輪廓和皺褶的差異。

防風外套

羽絨外套

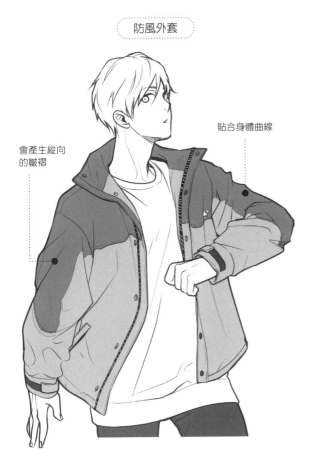

會產生縱向
的皺褶

貼合身體曲線

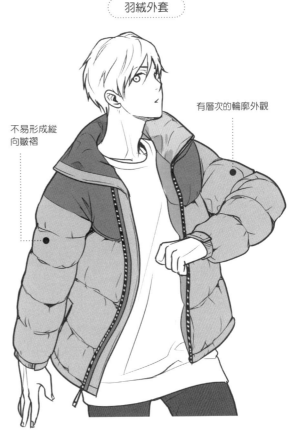

不易形成縱
向皺褶

有層次的輪廓外觀

注意外套的內側。
防風外套布料薄，而羽絨外套則是因為布料夾層中填充羽毛，內側也能看得出膨脹感。

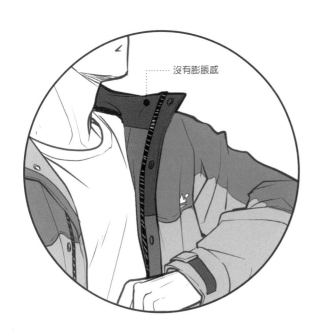

沒有膨脹感

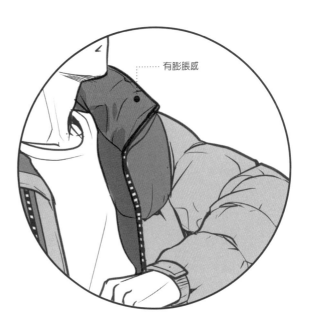

有膨脹感

大衣

用於防寒保暖，衣長比夾克長的外套種類。
有各式各樣不同的版型設計，此處介紹最具代表性的兩種。

→ 立式摺領大衣

—（ 基本的形態 ）—

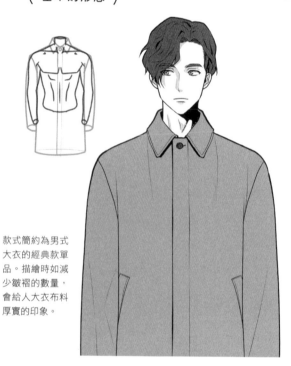

款式簡約為男式
大衣的經典款單
品。描繪時如減
少皺褶的數量，
會給人大衣布料
厚實的印象。

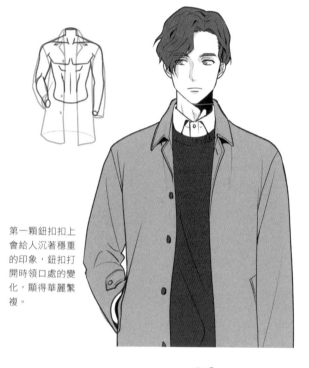

第一顆鈕扣扣上
會給人沉著穩重
的印象，鈕扣打
開時領口處的變
化，顯得華麗繁
複。

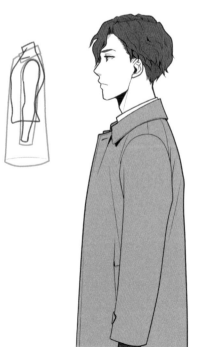

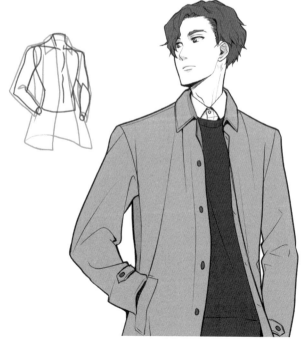

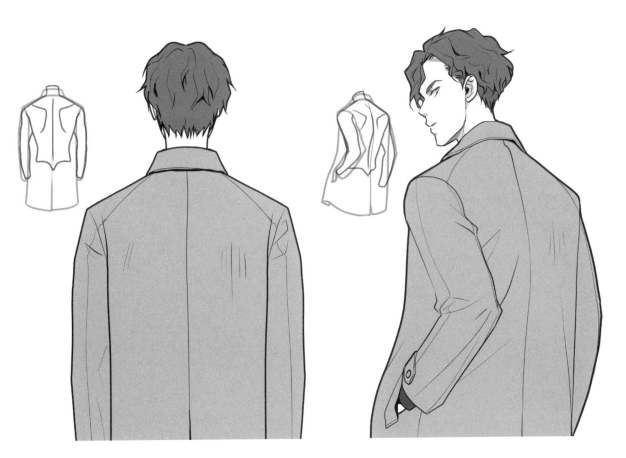

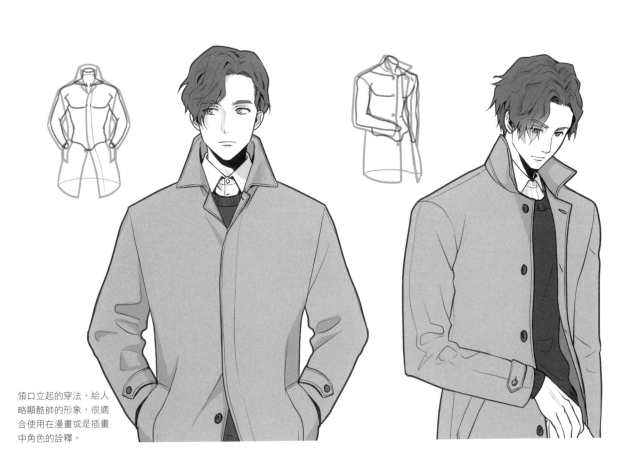

領口立起的穿法。給人
略顯酷帥的形象，很適
合使用在漫畫或是插畫
中角色的詮釋。

立式摺領的脖子後側有稱作「領台」的部位，將後側稍微墊高。

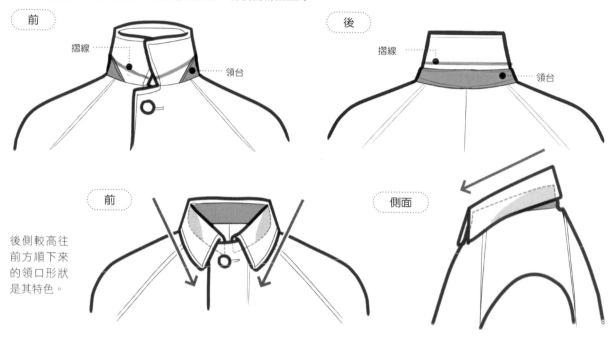

後側較高往
前方順下來
的領口形狀
是其特色。

前襟閉合時，有可看見鈕扣的一般設計，以及看不見鈕扣的比翼式設計這兩種。
比翼式設計相當優雅，適合商務場合穿搭使用。

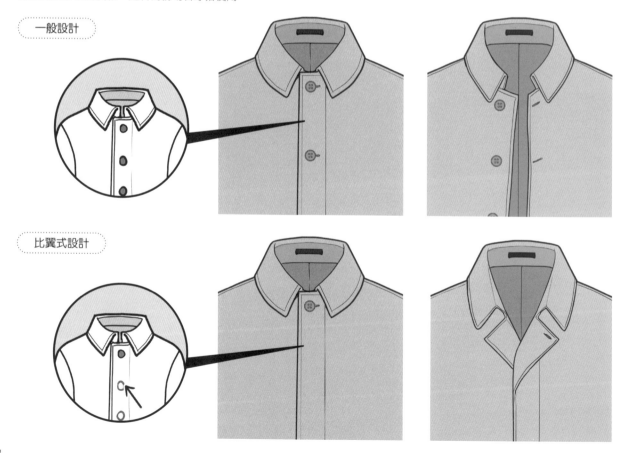

（ 與立領大衣的不同 ）

讓我們把領子能立起來的立式摺領大衣，以及領子本身就是直立的立領大衣做比較。
能很清楚的發現領子部分的細節有相當大的差異。

立式摺領大衣

立領大衣

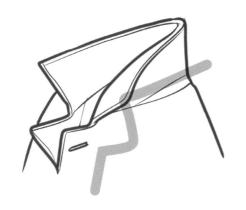
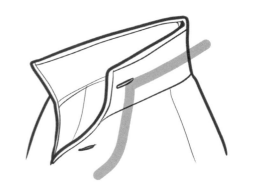

描繪下襬較長的大衣
時，畫出衣襬隨動作
變化而翻動的樣子能
增加畫面的躍動感。
試著畫畫看各種不同
的穿著搭配吧！

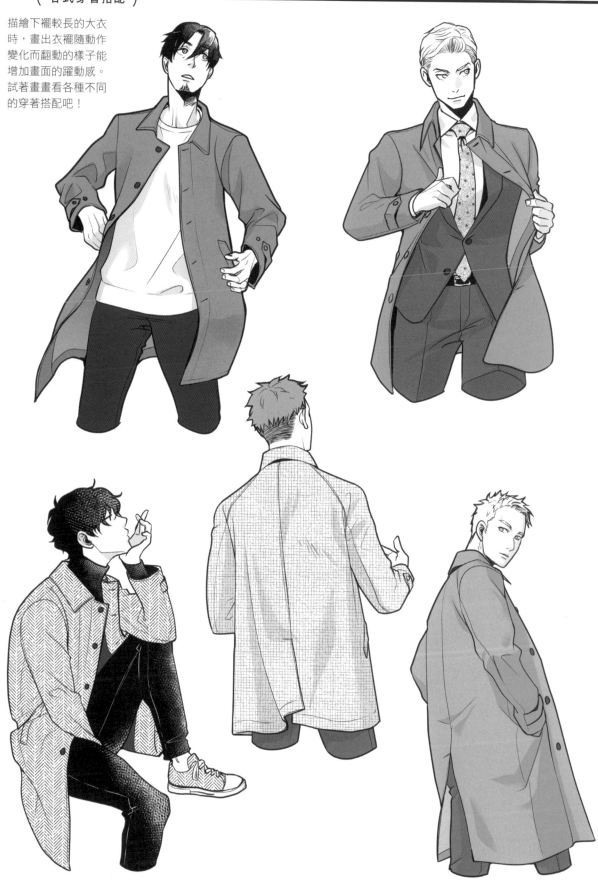

風衣

基本的形態

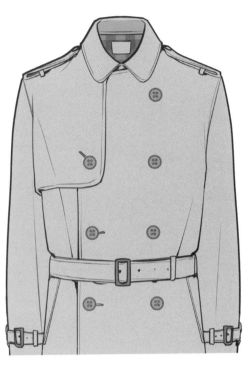

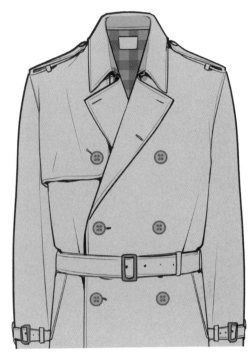

Trench 是「戰壕」的意思。起源是作為軍用的大衣，有很多根據當時軍用需求的設計巧思。

為了防寒可以將鈕扣全部扣上，但街上更常見到將鈕扣全部解開的穿搭方式。

女式大衣 女式大衣中，前襟合攏時順序與男性相反。槍墊在身體的左側。

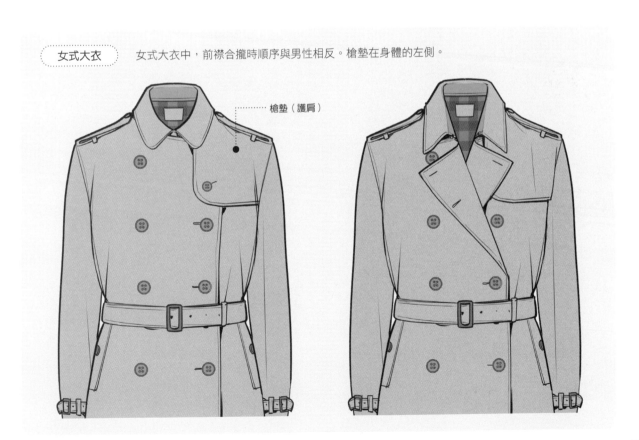

槍墊（護肩）

從左側和從右側看，
要注意身片合攏處有
不同的呈現。從右邊
側面看，會看到布料
的交疊。

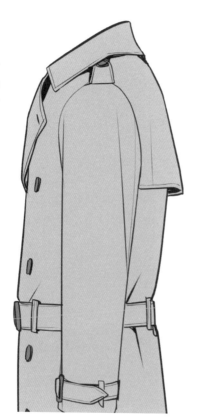

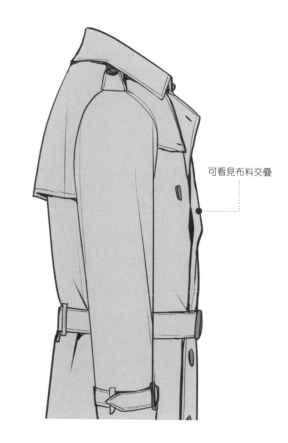

可看見布料交疊

皮帶的位置大約在
肚臍的高度，繫在
稍微高一點的地方
看起來更有型。

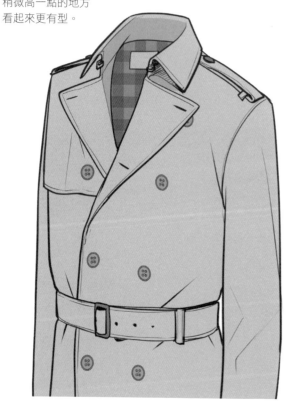

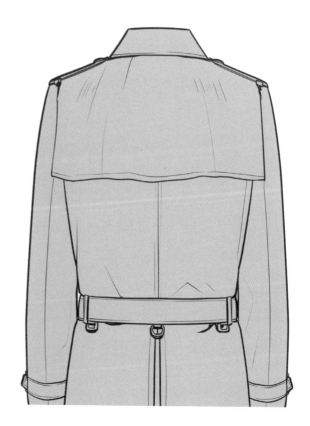

─┤ 風衣的設計 ├─

風衣原本是作為軍用服裝使用，因此有許多源自軍裝的細節設計。

① 肩帶

肩膀上的帶狀零件。
原為縫軍隊階級章的位置。

② 槍檔

使用來福槍射擊時，減緩後座力對肩膀衝擊的部位。
大小會根據衣服設計有所不同。

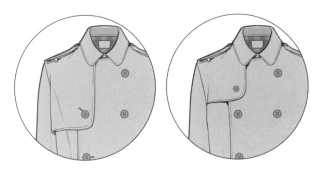

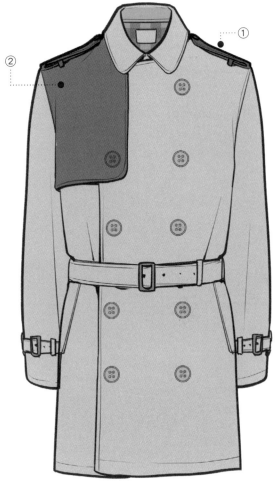

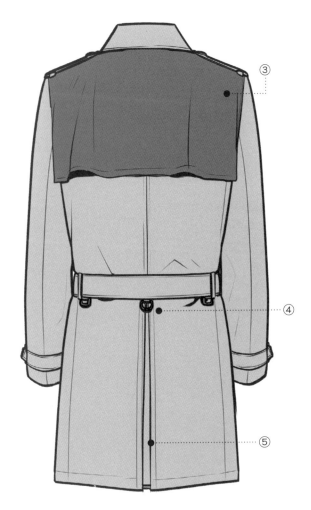

③ 擋雨布

為了防止雨水滲入，使用雙層布料的部分。
也被稱作防風片。

④ D型環

吊掛手榴彈等物品的環狀構造。

⑤ 內褶衩

指向內摺疊形成褶皺的一種褶皺類型。
有下襬容易展開活動方便的特徵。

讓我們再更仔細觀察暗褶的構造。向內摺疊而形成褶皺。如果將內側的鈕扣扣上，暗褶不會展開，若將鈕扣打開則暗褶會隨之展開便於活動。

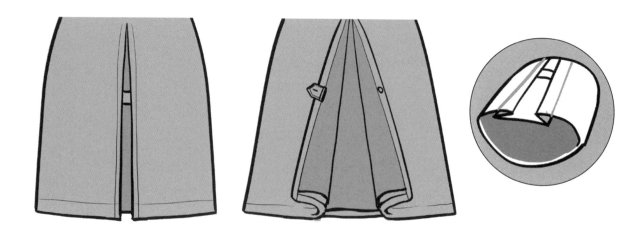

中央開衩 同時，也讓我們看一下一般西裝的下襬處，被稱作中央開衩的切口設計，切口處布料交疊。

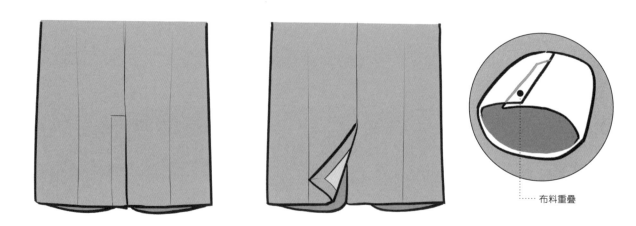

……布料重疊

開衩 另一方面，女性裙裝常見的開衩，切口處布料則是沒有重疊。

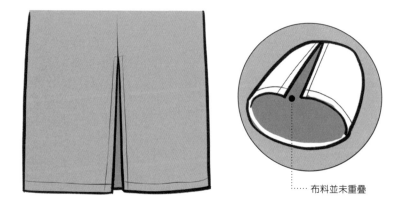

……布料並未重疊

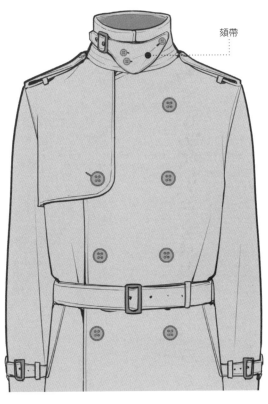

頦帶

正統的戰壕大衣，為了防寒會再加上可將脖頸處
布料緊密固定的頦帶設計。

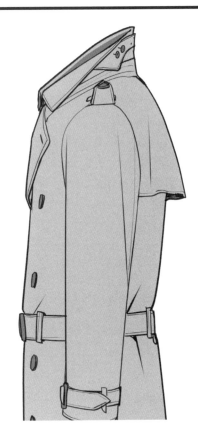

稍微立起領子的狀態。是帶有率性自然感的穿搭
風格。

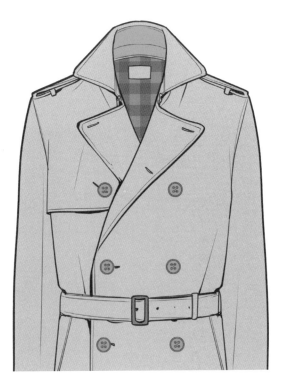

當領子不是完全豎立，僅微微立起時，前襟交疊
處會呈現 y 字。

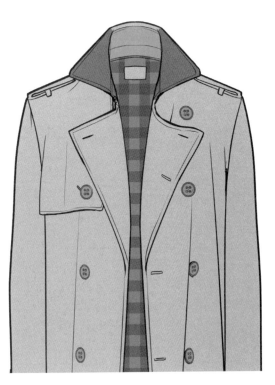

將領子微微立起時，三角形部分的面積會稍微縮
小。

從多個角度看領子稍微立起的穿著方式。領口處立體感的呈現，給人一種優雅老練的印象。

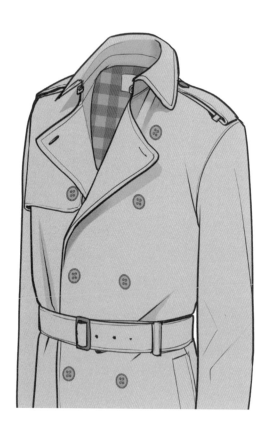
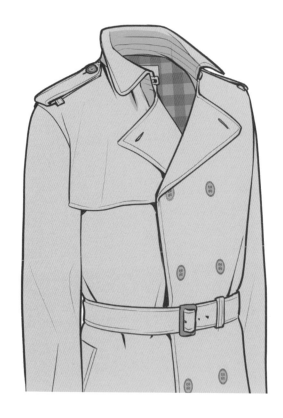
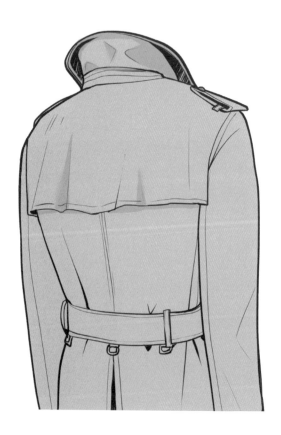
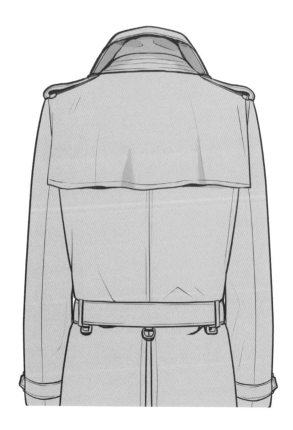

立領的設計細節

將領子稍微立起的狀態，總被認為比起領子摺好攤平的狀態還要難以繪製。
掌握透視圖中不可見區塊的結構，繪製起來會更容易。

一般的領口

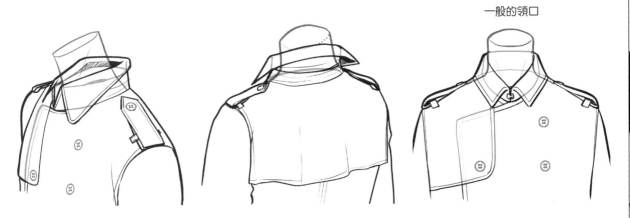

將領子後側分半反摺，其餘部分立起來。掌握領子立起部分高度去進行描繪是其重點。

此處分別是領子摺好的狀態，以
及完全立起的狀態。讓我們來確
認原本的摺線位置會在哪裡。

原本的摺線

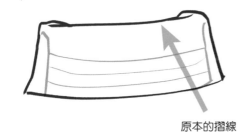

原本的摺線

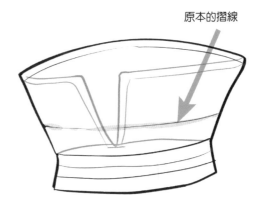

領子稍微向下摺的狀態

僅將右側下摺的狀態

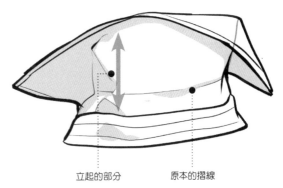

立起的部分　　　　　原本的摺線

希望將領子稍微立起時，需在比原本的摺線還高的地方稍微向下摺。
而立起的高度越高，正面看得到的領子面積也會隨之縮小。

將每一個細節都忠實描繪雖能讓畫面細緻有魅力，但繪製成本（完成畫作所耗費的勞力）總是會非常高。
因此配合實際的繪畫風格和需求，嘗試摸索出符合成本仍有出色效果的畫面呈現。

繪製成本高

線條有粗細之分，連針跡（車縫線）也仔細描寫。細緻的陰影加入灰階呈現。適用於漫畫的關鍵場景或是單幅畫中的繪畫風格。

繪製成本中等

線條的粗細變化不大，細部描寫也相對抑制減少。以最低限度去做陰影呈現。

繪製成本低

重視整體輪廓，省略細部描寫。幾乎不做陰影處的處理，以塗黑和留白取而代之。雖不適用於重要的大場景，用於視覺引導的場景中則會使畫面更容易閱讀。

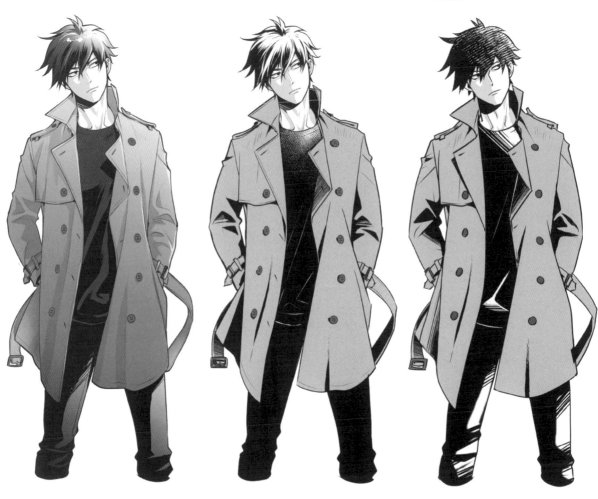

看放大特寫後的畫面。繪製成本高的還是有不錯的呈現，而平時不會被放大檢視「引導」的場景中，給人的視覺印象就會有點薄弱。根據畫面需求巧妙運用會更好。

CHAPTER

04

描繪學院風穿搭

學生西裝穿搭

現代學生制服主流的西裝外套穿搭。雖與商務西裝外套相似，但如果按照正裝的樣子畫則會看起來不太像學生。掌握學生西裝外套的特徵後再進行描繪吧！

→ 男生西裝外套：基本的形態

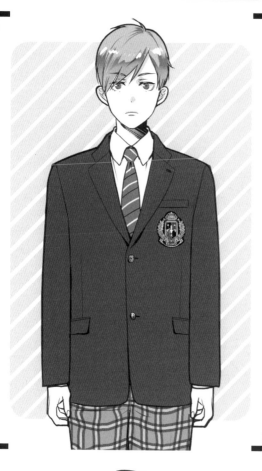

前腰省
用於收腰線的前腰省，有些版型加入此設計，也有無腰省的。即使加入了腰省設計，腰線處內收也不會特別明顯。

中央開衩
學生西裝外套的類型，背面常使用被稱作中央開衩的開口設計。另一方面，立領制服的主流都採無開衩設計。

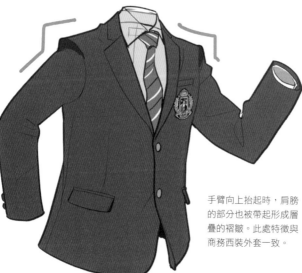

手臂向上抬起時，肩膀的部分也被帶起形成層疊的褶皺。此處特徵與商務西裝外套一致。

即使前方鈕扣扣起，背部仍有寬鬆的空間，呈現垂直順下的線條。

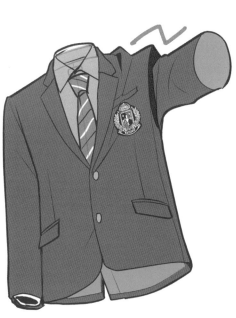

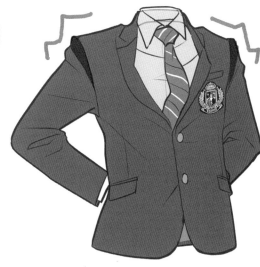

前方鈕扣扣上的狀態下做大幅度動作，胸前 V 型區域會隨之變形。請想像布料拉扯出一條縫且呈菱形狀的樣子。

一般穿著單排兩顆鈕的男士西裝時，下方的鈕扣會打開，但學生西裝外套大多會兩顆都扣上（也會根據學校的規範而有所不同）。

在還沒有熟練前，建議透過描繪軀幹處身片的簡圖去抓形。如此能更容易想像出身體的厚度。

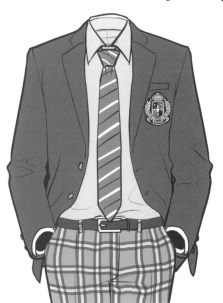

151

容易理解的描繪區分要點

近期的西裝多有收腰設計，學生西裝外套的主流則是少有腰身，呈現箱型輪廓的款式。添加布章，或是試著改變外套和褲子的顏色或花紋，也是描繪區分兩者有效方法。

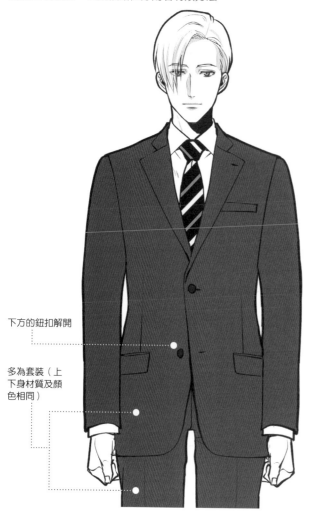

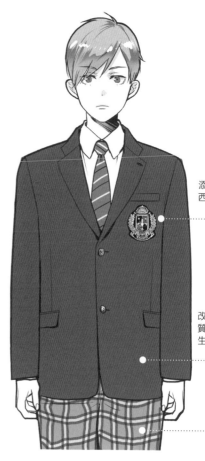

添加布章能為學生西裝感加分

下方的鈕扣解開

多為套裝（上下身材質及顏色相同）

改變上衣下身的材質和顏色，增加學生西裝的特色

相互替換比較差異

此為讓大人穿上學生西裝外套、少年穿上商務西裝外套的比較圖。有寬鬆空間的輪廓是呈現學生西裝感的要點。

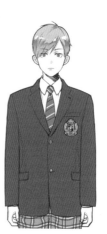

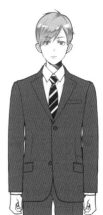

西裝和學生制服的比較

讓我們將西裝和學生制服（立領制服）的外型做比較。
立領的學生制服胸前沒有所謂的V型區域，整體輪廓與學生西裝外套相似。

西裝　　　　　　　　　學生西裝外套　　　　　　　學生制服

背部的曲線

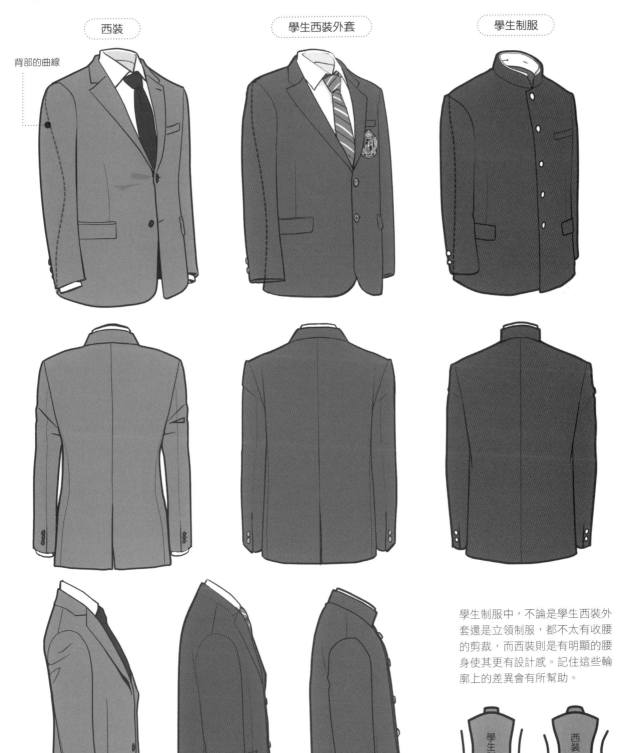

學生制服中，不論是學生西裝外套還是立領制服，都不太有收腰的剪裁，而西裝則是有明顯的腰身使其更有設計感。記住這些輪廓上的差異會有所幫助。

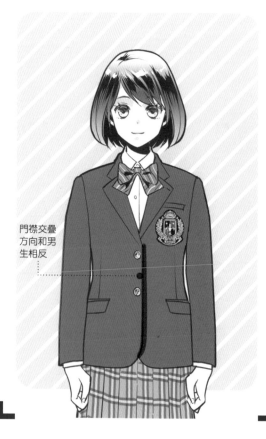

門襟交疊
方向和男
生相反

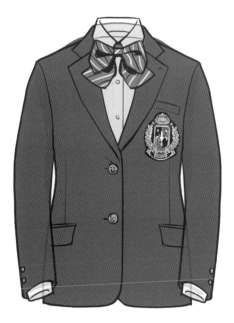

女生的西裝外套設計也是以沒有收腰為主流。在漫畫
表現中，相較於男生的西裝外套，稍微強調腰部線條
更能突顯女生的輪廓特徵。

胸前會根據學校規定有蝴
蝶結領結、領帶及蝴蝶結
繫帶等各式各樣的裝飾。

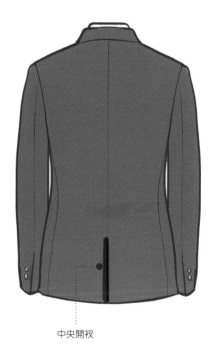

中央開衩

背部線條描寫，稍微加強收腰，
比起完全垂直能更展現出女孩子
的意象。

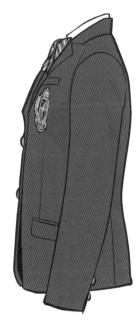

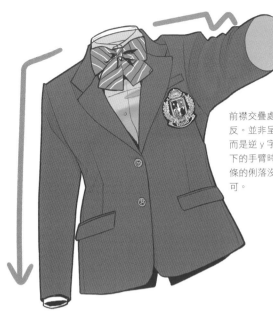

前襟交疊處與男款相反。並非呈現 y 字，而是逆 y 字。處理垂下的手臂時，保持線條的俐落沒有皺褶即可。

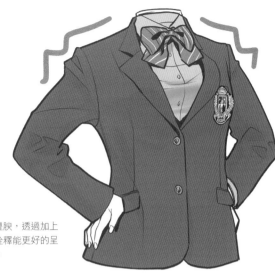

胸部的豐腴，透過加上陰影去詮釋能更好的呈現出來。

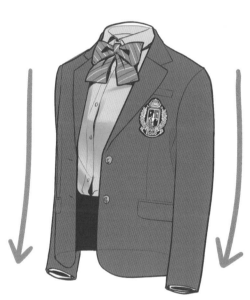

動作輕微時皺褶也少，用簡潔俐落的線條去描繪效果更好。

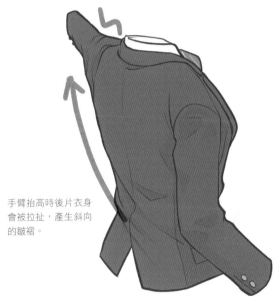

手臂抬高時後片衣身會被拉扯，產生斜向的皺褶。

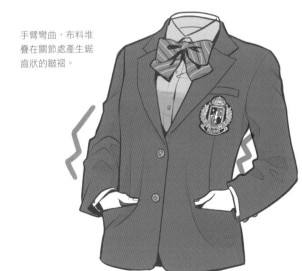

手臂彎曲，布料堆疊在關節處產生鋸齒狀的皺褶。

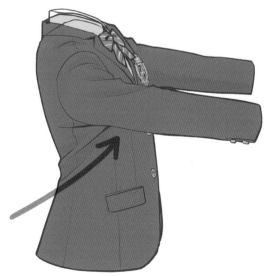

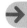

男女的比較

(容易理解的描繪區分要點)

男款學生西裝外套前襟交疊處呈 y 字，女款則是呈 v 字。女款微顯腰身能更好的描寫女生身體曲線。

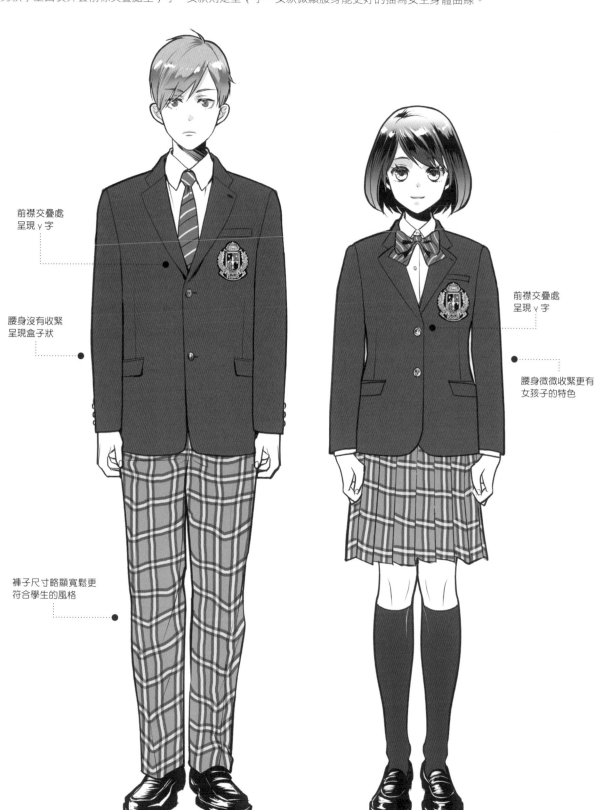

前襟交疊處
呈現 y 字

腰身沒有收緊
呈現盒子狀

褲子尺寸略顯寬鬆更
符合學生的風格

前襟交疊處
呈現 v 字

腰身微微收緊更有
女孩子的特色

（ 胸部挺起時的差異 ）

挺胸時前衣身被左右向拉扯，胸前領口的Ｖ型區域形狀隨之改變（請參考P.151）。男生的領口會變成菱形，那女生的又會怎麼改變呢？

男生

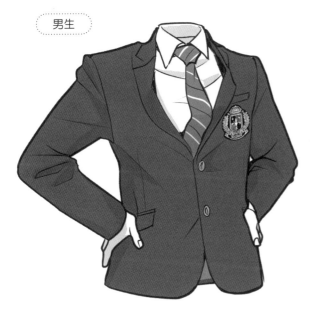

女生

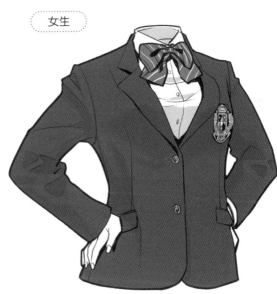

男生的胸部平坦，想像拉扯於中心切出一條縫的布料使切口呈菱形狀的畫面。
描寫女生時，胸部突出使布料會先向前擠，再往左右側拉扯。

簡略後的示意圖。女生的胸部有厚度且開口很難形成平坦的菱形。沿著胸部的曲線，建議可以想像前側稍微向前突出的菱形再去進行繪製。

── 制服襯衫：長袖 ──

穿在學生西裝外套下的制服襯衫，外型和商務用的襯衫非常相似。

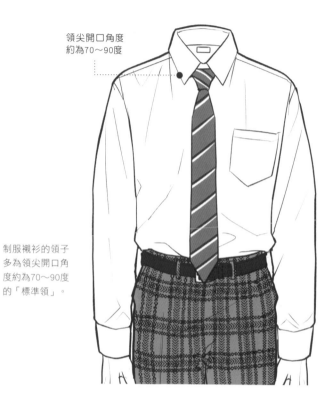

領尖開口角度
約為70～90度

制服襯衫的領子
多為領尖開口角
度約為70～90度
的「標準領」。

袖口（袖子尾端用另
外的布料拼接的部
分）處，由內向外繞
布料產生重疊。

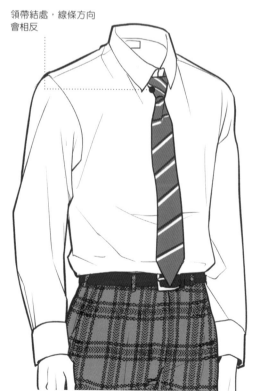

領帶結處，線條方向
會相反

領帶的長度基本與
腰帶持平。條紋領
帶的節點處，線條
方向會相反。

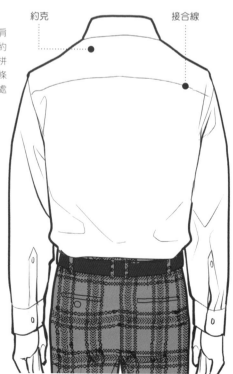

約克　　　　接合線

背影。大多於肩
膀處有稱作「約
克」的布料拼
接，會產生一條
接合線（縫合處
的車線）。

背心

疊穿在襯衫上的背心。不要貼合身體，留一些空間更能呈現出背心的感覺。

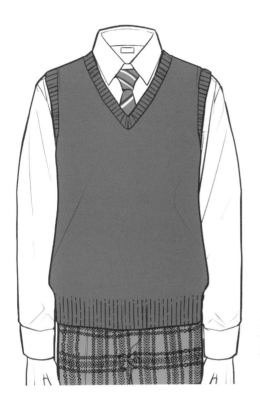

此處是將背心平放的狀態。由此可見，穿在身上時背心於腋窩下方凸起的部分幾乎看不見。

穿在身上時，背心的兩側會被手臂和腋下遮擋。需要特別注意看起來會與平放時不一樣。

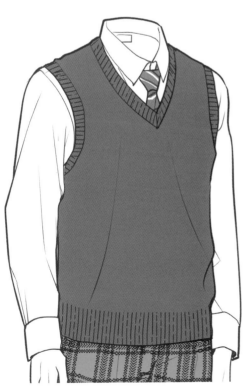

布料為針織材質，不太會出現細微的皺褶。畫出柔軟寬鬆的材質因重量下垂產生的少許縱向皺褶即可。

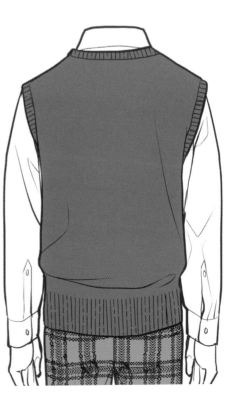

合身尺寸的背心會蓋住臀部一半的位置。

開襟針織衫

和背心並列，疊穿在襯衫外側的經典單品。也有前方沒有鈕扣的制服毛衣。

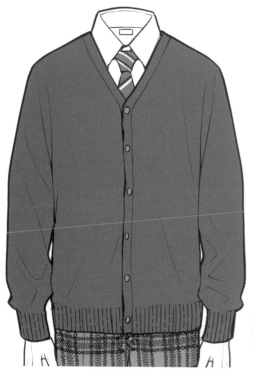

平放的示意圖。衣寬稍寬，穿著時布料多餘的部分會形成皺褶。

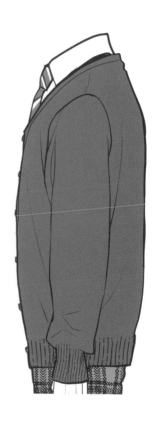

使用比起背心還要更寬鬆一點的輪廓去呈現，會更有開襟針織衫的感覺。

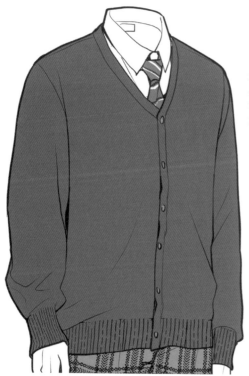

布料的鬆份被重力影響而下垂，會在衣襬和袖口處產生波浪狀的輪廓。

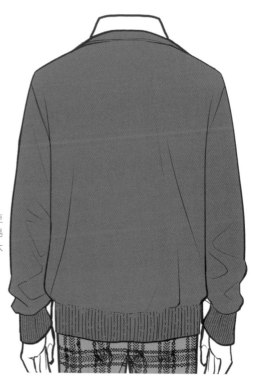

由於比起背心更加寬鬆，更容易在背部形成寬大的皺褶。

→ 女生襯衫・針織

—（ 制服襯衫：長袖 ）—

如果比照男生穿襯衫的樣子作畫，胸部看起來會很平坦。
繪製時加上以胸部為起點向外發散的皺褶等，凸顯女性特質的要素吧！

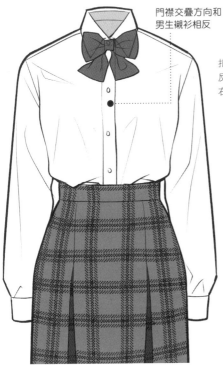

門襟交疊方向和
男生襯衫相反

扣眼和男生的相
反。女生襯衫是
右襟在上。

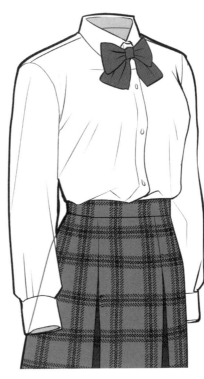

布料被胸部周圍拉
扯，形成以胸部為
起點的皺褶。

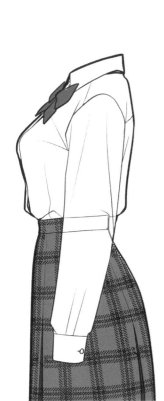

背褶

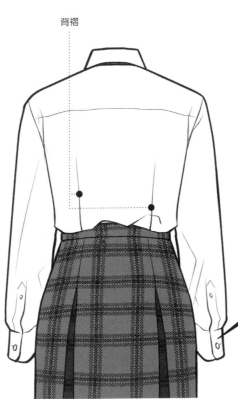

工字褶

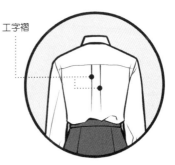

為了讓肩膀容易活動，有的襯衫會
在背部中央加入被稱作工字褶的褶
皺設計。

袖口和男生的相
同，布料由內往
外繞後相疊。

根據襯衫設計，有的於背部兩側加入稱作背褶的部
位。收緊腰際布料後車縫，形成貼身修長輪廓。

布料是針織材質皺褶較少。用柔順的曲線繪製胸部周圍的輪廓，描繪區分出與男生背心的差別。

與平放的背心做比較。因為有彈性，要特別注意穿在身上時，胸部到腰部線條的變化。

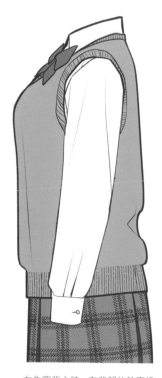

雖然正面視角比較難表現出胸部的厚度，但只要在襯衫上方用柔順的曲線描繪出胸部的輪廓，看起來就不會平坦。

描繪胸部豐腴的女生時，強調輪廓的轉折，於胸部下方描繪橫向的皺褶即可。

女生穿背心時，在背部的輪廓線上加入少許皺褶，可以突顯出腰部曲線。

添加過多細微的皺褶會破壞針織品的質感，以胸部為起點的皺褶也要減到最少。

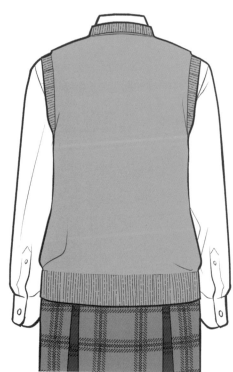

— （ 開襟針織衫 ）—

女版的開襟針織衫和襯衫相同，前襟交疊處呈現 y 字
不過似乎也有因為個人喜好，喜歡穿著大尺寸男版針織衫的女學生。

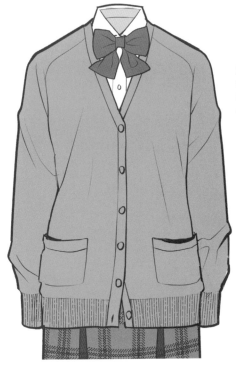

比背心要來得寬鬆，
布料堆疊皺褶稍多。
布料因重力下垂，袖
子處也會產生皺褶。

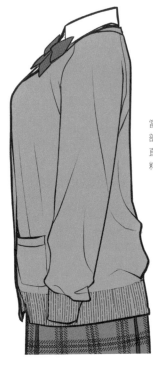

當尺寸寬鬆時，背
部的輪廓線不會垂
直順下，多餘的布
料堆疊產生皺褶。

開襟針織衫鈕扣的扣法
並沒有嚴格的規範，但
解開最下面的鈕扣能給
人端莊的印象。根據個
人喜好或潮流，解開最
上和最下面的鈕扣或進
行不同的穿搭等各式各
樣的可能性。

此處呈現的針織衫
是拉克蘭袖（參考
P.165）。背部八
字形的線條是接合
線（縫合袖子與身
片的車縫線）。

(描繪區分男生和女生：背心)

正面視角的畫面，要畫出男生和女生的區別也許常常被認為很困難。
讓我們試著用描寫身體側邊線條去呈現出差異吧！

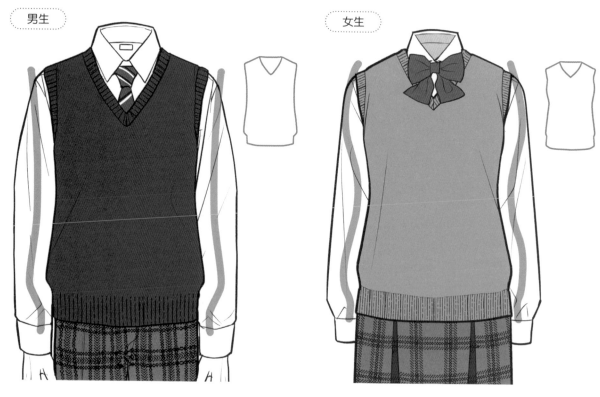

男生

女生

男生的胸膛平坦，用直線條繪製背心側邊的部分。衣襬附近布料堆積產生皺褶，可以稍微增加一點膨度。
將女生胸部的大小也納入考量，用葫蘆型態去繪製可畫出與男性的區別。

斜角透視圖。男女生都
一樣，衣長較長的背心
布料會覆蓋至腰部～臀
部。如果背心的長度配
合腰部高度，則容易顯
得衣長過短比例怪異，
繪製時請記得務必要長
及臀部。

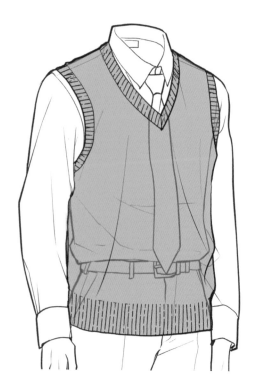

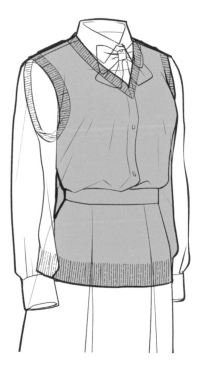

（ 開襟針織衫的種類 ）

制服針織衫中，除了常見的袖子設計外，還有被稱作「拉克蘭袖」的類型。
袖子斜斜的縫合固定，有縮小肩寬的視覺效果。本書介紹的女開襟針織衫即為拉克蘭袖。

普通的袖子

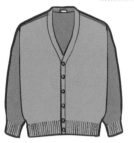

拉克蘭袖

（ 描繪區分男生和女生：開襟針織衫 ）

男生

女生

和繪製背心時相同，繪製女生時想像葫蘆的外型去描繪身體的輪廓做出差異。皺褶較少的是厚針織衫，皺褶較多則是薄針織衫。

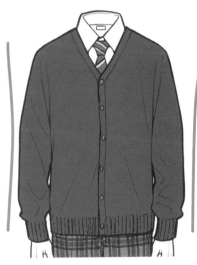

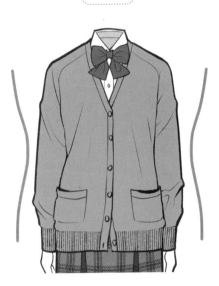

側面視角。女生的畫面中，針織衫的布料會從胸部最突出的點處直直垂下。

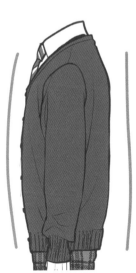
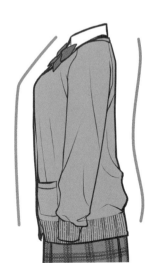

STEP 02

學生鞋・學生書包

學生鞋中，以皮製而設計簡約的樂福鞋最為常見。
學生書包以波士頓型為主流，材質有皮製或是尼龍製。

→ 樂福鞋

──(基本外型)──

不須綁鞋帶的套穿式鞋款。
鞋面有皮革縫製時的縫線，但根據繪畫風格需求可以酌情省略。

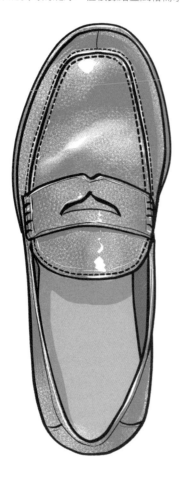

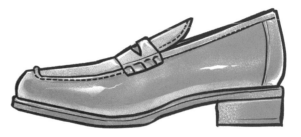

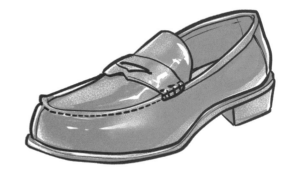

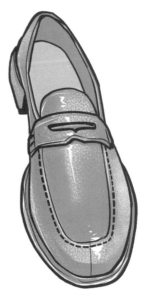

（ 男生的腳部 ）

男性學生採褲裝，褲腳會碰到鞋面。
當坐在椅子上翹起腳時，褲腳會被提起看得見鞋子整體。

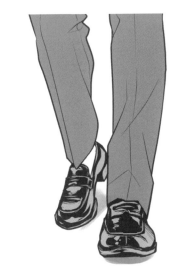
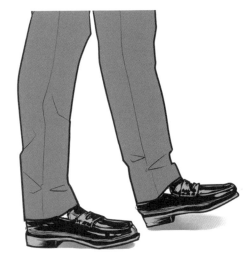
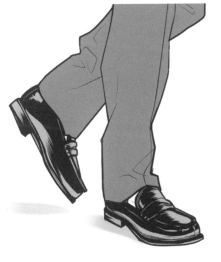

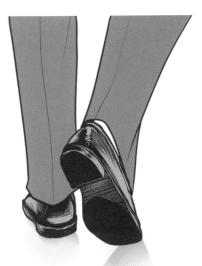

裙裝下清晰可見女學生的鞋面。用灰階或是網點來詮釋鞋面光澤，能更呈現出皮革的質感。

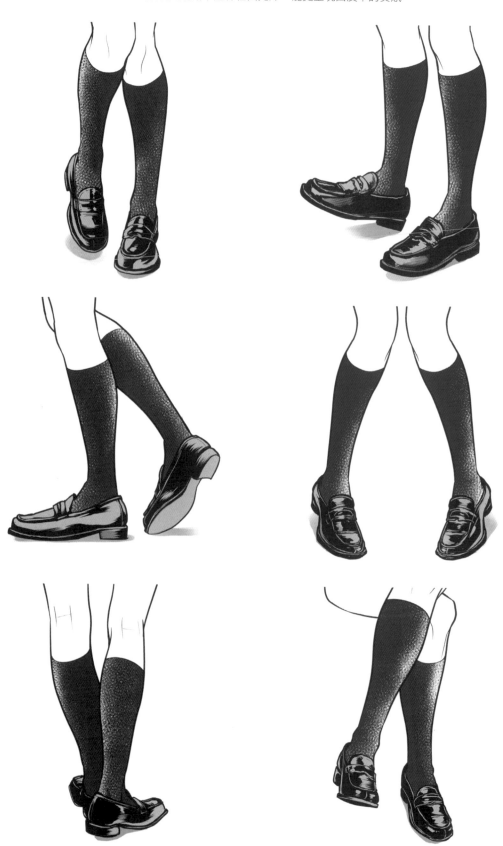

(鞋子的尺寸及大小)

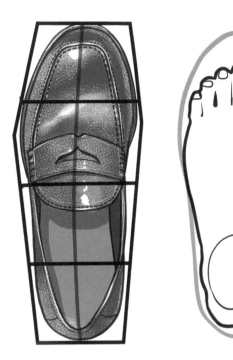

商務鞋　　　學生樂福鞋

鞋尖預留分

足部微微向內側傾斜的形態，包覆足部而形成鞋子的輪廓。學生樂福鞋中，以腳尖處略顯圓潤的為多。

與商務鞋做比較。標緻的商務鞋中，鞋尖處腳趾觸碰不到被稱作「預留分」的空間，而鞋頭會收得較尖。描繪學生樂福鞋時，注意鞋頭不要畫得太細才能畫得像。

(樂福鞋底的畫法)

以內側彎曲的曲線為軸心，再用橢圓形掌握形狀後進行繪製可以更好地呈現形狀比例。

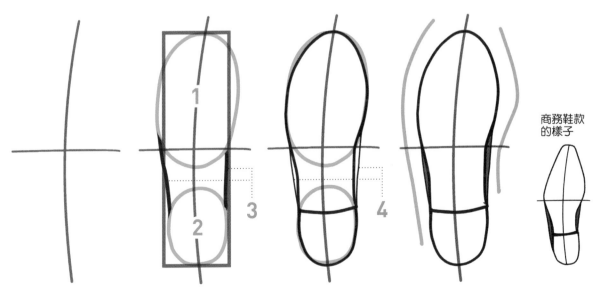

商務鞋款的樣子

[1] 畫一個縱向的線條朝內側微彎的十字。

[2] 畫出 **1** 大橢圓和 **2** 小橢圓，以及連接它們的 **3** 線條。

[3] 追加從鞋底稍稍看得見鞋子側面的 **4** 線條。

[4] 調整整體外觀。注意要把握樂福鞋比商務鞋還要不尖，修飾成較為圓潤的輪廓。

從各種角度觀看鞋子，總會被認為很難掌握繪圖的重點而不好畫。
讓我們先畫出長方形的箱子，概略地抓出形態吧！

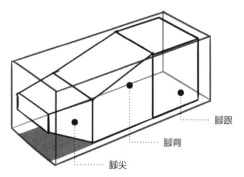

腳跟

腳背

腳尖

[1] 根據想要的角度畫出箱型，在箱子內大略畫出
鞋子的形狀。需分成腳尖、腳背、腳跟三個區域。

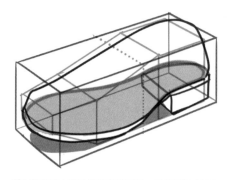

[2] 隨著讓方塊的外型變得圓滑，繼續調整成想要
的外觀。藉著畫出鞋底能更容易調整、接近自己腦
海中想要的樣子。

U字型的車線

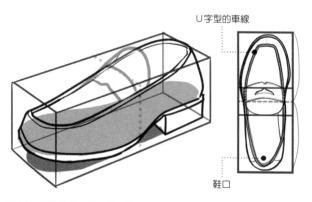

鞋口

[3] 抓出鞋面和鞋口的形態。樂福鞋的腳尖處有U字
形的車縫線，這條線會連接到鞋口的上緣。

鞋面鞍型設計
鞋舌

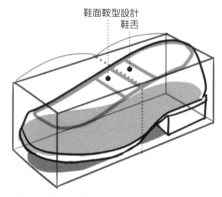

[4] 畫出鞋面鞍型設計、鞋口處鞋舌等的細節。

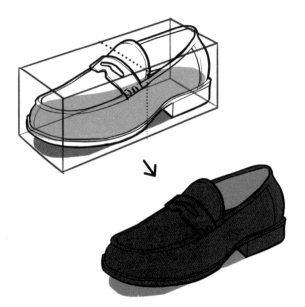

[5] 再畫出細部的細節後就完成了。形態抓的好，即使只用最簡單的
填色也能很好的呈現鞋子的樣貌。

塗黑及重疊網狀紋

灰階處理

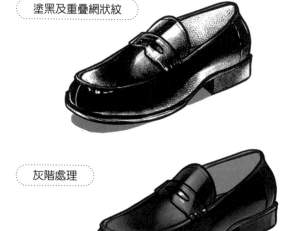

加入寫實感陰影的範例。暗色調的塗底中加入灰或白的光澤呈
現帶出皮革的質感。

此處以懶人休閒鞋為例。描繪休閒鞋和商務鞋時，都是以箱型且三分割的方塊去當作參考，這樣能更容易於形態的掌握。因為使用箱型抓取外觀，能讓腳底看起來更實在的貼合地面。

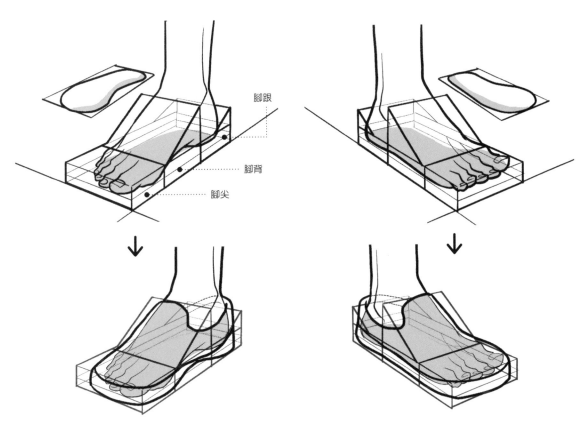

商務鞋款的鞋尖，比起學生樂福鞋款要來的尖。腳尖呈現微微上揚的角度，能給人更接近真實的印象。

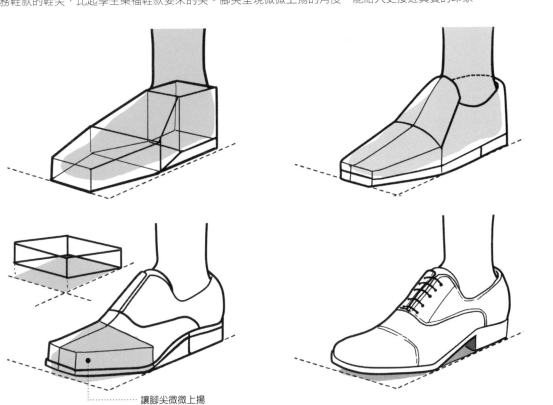

觀察照片等參考資料進行描繪時，思考「簡化後會變成什麼樣的箱子」，去掌握立體感後再進行繪製是相當重要的。

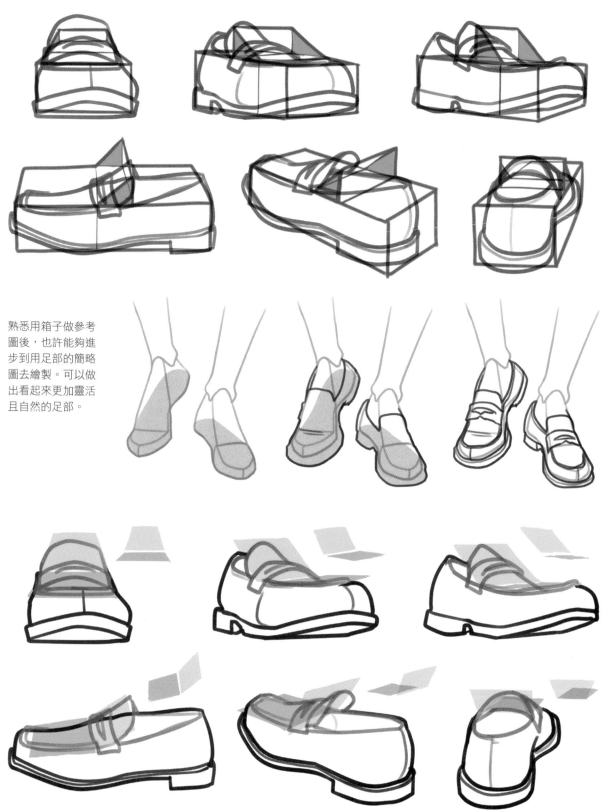

熟悉用箱子做參考圖後，也許能夠進步到用足部的簡略圖去繪製。可以做出看起來更加靈活且自然的足部。

鞋舌的部分，呈現出從腳背微微上翹的一個角度。
透過使用 2 塊板子去模擬能更容易理解腳背和鞋舌的位置關係。

概略描繪的步驟

熟悉了之後，嘗試著不使用箱子模擬直接進行「概略描繪」。
先掌握鞋底位置、透視方向，再進一步加入鞋子的細節。

定位

打稿

描線

細修

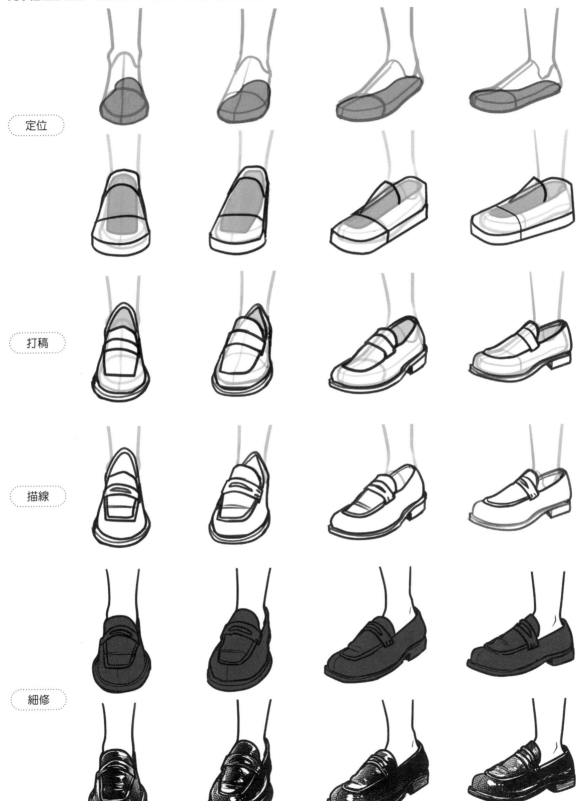

(皮製款式)

使用真皮或是人工皮製成的
學生書包。由於材質很厚，
不太會形成細小的皺褶。將
大且淺的壓痕（凹陷）或是
光澤感，透過塗畫陰影區塊
去呈現會更好。

皮革和尼龍材質的比
較。皮製款式的輪廓
與尼龍款式相比，給
人較為圓潤的印象。

─(尼龍製款式)─

尼龍製的學生書包。與皮革製品相比，布料較薄且粗糙堅硬。
繪製時添加表面呈現的皺褶和凹陷更能增添寫實的印象。

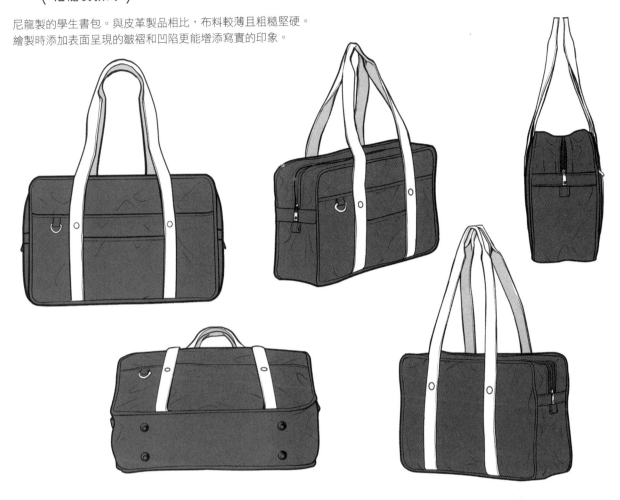

─(背帶的呈現)─

背帶的形狀和設計樣式百百
種，其中皮製的背帶以扁平
的設計較多，而尼龍材質則
是摺疊縫合較為常見。

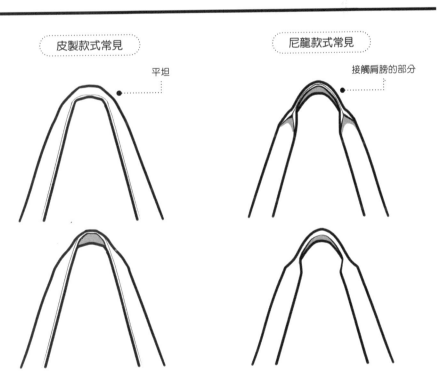

皮製款式常見

尼龍款式常見

平坦

接觸肩膀的部分

學生制服穿搭

把目前介紹的單品做排列組合，嘗試畫出符合學生風格的穿著搭配吧！
試著用連帽衫做組合搭配、故意穿得隨興，隨著角色個性延伸出各式各樣著裝風格。

→ 男生的穿搭

領帶整齊繫好及學生西裝鈕扣扣上的基本穿搭外，也可故意將領帶鬆開一些、外套前襟打開，透過改變穿法帶出角色的個性。

繪製時需思考「在這個姿勢和鏡頭角度的狀況下，西裝外套的衣襬會畫出什麼樣的圓形」。如此能更容易察覺到身體的立體感和縱深。

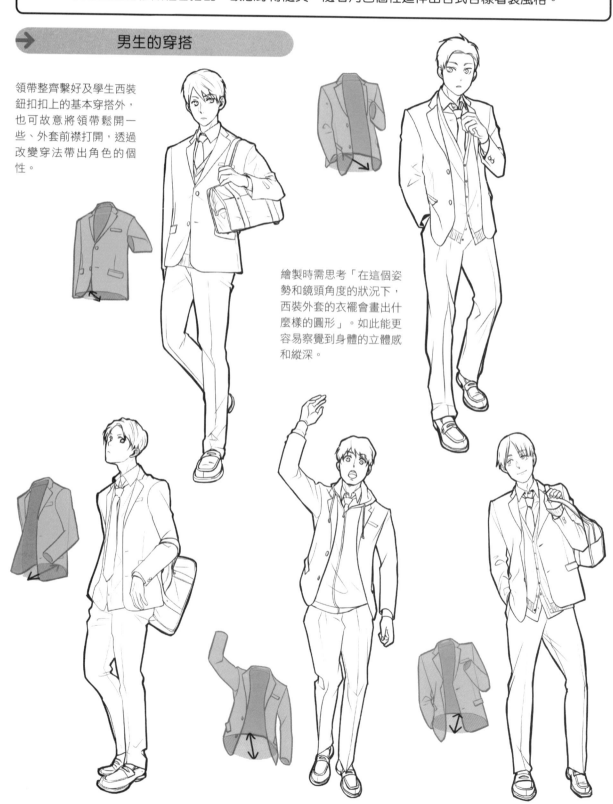

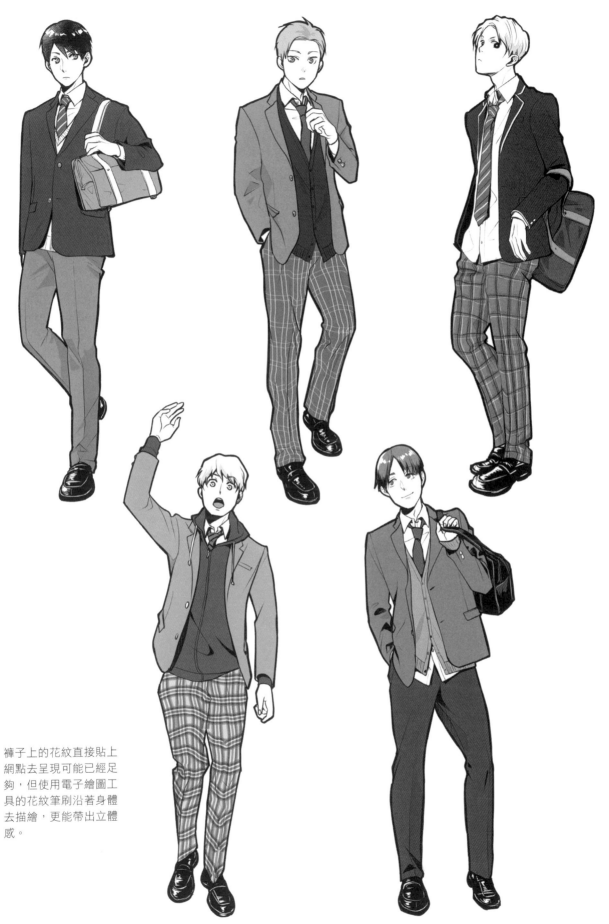

褲子上的花紋直接貼上
網點去呈現可能已經足
夠，但使用電子繪圖工
具的花紋筆刷沿著身體
去描繪，更能帶出立體
感。

女生裙裝的繪製，先思考連同西裝外套下襬及裙襬處「會形成怎麼樣的圓形」，再去進行繪製為佳。如此方能呈現有立體感的描寫。

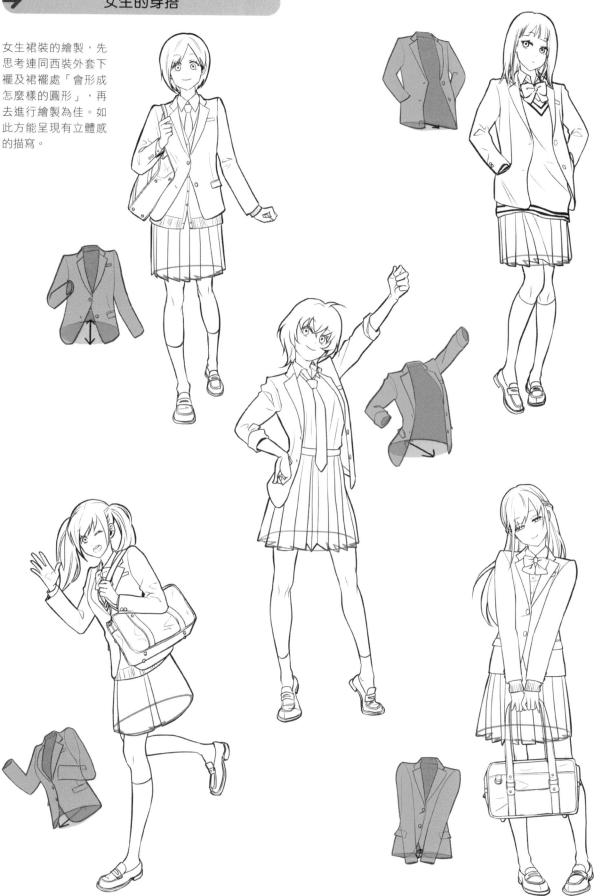

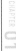

即使穿著嚴謹的制
服，使用稍微柔軟
靈巧的姿勢，也能
展現女孩子特有的
魅力。

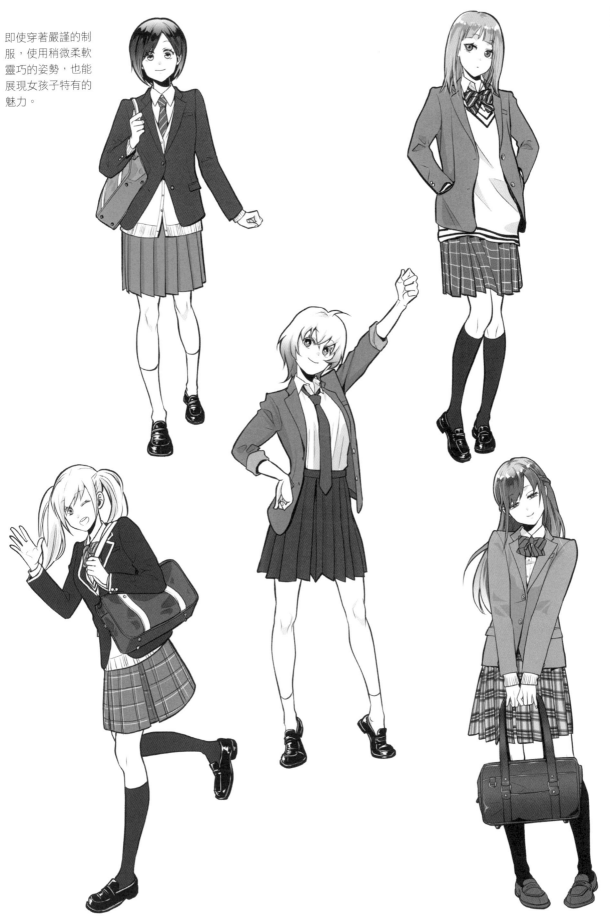

切記衣服內側有體幹的存在再去進行繪製。
先簡易繪出人形，再加上衣服、包包類等也是不錯的技法。

後記

「單憑記憶作畫是相當困難的」

要描繪前所未見的服裝，即使對專業的插畫師來說也是非常困難的事。即使只是想要畫出常見的休閒穿搭，單憑記憶就想要忠實呈現仍相當不容易。繪製作品時，資料搜集是基本動作，而從在資料中提取所需的情報到落下畫筆那一刻，「觀察力」在其中扮演相當重要的角色。

如果只是用來練習，用照片去臨摹尚可，但一味的臨摹並不能活用在自己的作品當中。不是去照著摹寫，從資料中提取所需的情報究竟該怎麼做……等，這次為了回應這些煩惱，解說運用照片輔助插畫繪製的技巧。延續前作「詳解動作和皺褶 衣服畫法の訣竅（ISBN：978-957-9559-58-4北星圖書出版）」一書，刊載了經典休閒穿搭的搭配範例。希望能夠對於自創角色的服裝參考有所幫助。

在此向製作相關人員、協助模特兒拍攝，Cell Company的各位、造型師和模特兒、Masa Mode Academy of Art的校長雲雪老師，由衷致上感謝。能有機會到實際的拍攝現場觀摩學習，獲得非常寶貴的經驗。延續前作，也要向為封面和本文都做了精美設計的廣谷沙野夏小姐、編輯部的各位致上萬分謝意，非常感謝各位。

衷心期許，本書對於插畫和漫畫的各位創作者們都能有所幫助。

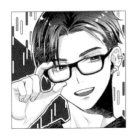

作者介紹 Rabimaru

從事插畫家的工作外，也同時在網路上公開服裝畫法的技巧。在推特（現為Ｘ）上獲得 5 萬轉發，擁有很高的人氣。著有「詳解動作和皺褶 衣服畫法的訣竅」。目前於「pixiv FANBOX」發布服裝繪製方法的教學內容。

pixivID：1525713　　　X：@rrabimaru_t

堅修 **雲雪** 的話

　繪製將衣物穿到身上、動態的人物時。描繪擺了姿勢的人物時。請嘗試思考要描繪的是什麼樣的人。那個人幾歲？做甚麼工作？住在哪個國家？那個人的性格或生活習慣又是甚麼？只要是人就必定會有各自的人生經歷、故事。經由探討人物的背景、故事，作畫的風格也必定有很大的差異。

　同理可證，關於時尚搭配，也請試著去思考看看。我們在日本街頭看見的裝扮，受到各個國家時尚風格的影響。平時不經意間穿在身上的服裝，是源自於哪一個國家？有著甚麼樣的背景？又是如何演變成現在的形態…等。隨著認識衣服的背景故事，能更加拓展作品呈現的廣度。

　不論是繪製哪種人物或時尚風格，基礎訓練必定能有所助益。基礎是回歸自身的根基。和運動的訓練相同，請試著重複進行插畫表現的基礎訓練。為了創作出獨特風格的作品，期許您持續不懈的挑戰下去。

堅修介紹 **雲雪**　　Masa Mode Academy of Art 學校校長　　UNSETSU INTERNATIONAL 代表

自紐約的時尚界起、於德國科隆、中國等舉辦雲雪系列作品的發布會等，以亞洲為據點展開國際化活動。以巧妙融合東西方元素的UNSETSU COLLECTION為始，持續提倡友善環境的 ECO Fashion。

　　學校介紹

Masa Mode Academy of Art

www.mm-art.com

設立於大阪玉造的插畫學院。提升素描技法與服飾品味的時尚素描、速寫、色彩及構圖等，各種實用技能教學。在這裡不限於時尚插畫，在角色插畫或藝術等各領域發展的新世代的創作者輩出。

拍攝導演 **小串周三** 的話

「表達呈現」這句話，有豐富意涵。

攝影師透過觀景窗和主體面對面，嘗試各種表現方式。如引人入勝的色彩和細節、時間的推移變化。主體代表的意義、與主體間的關係性…等。作為專業人士活動經過了40餘年，至今仍然不斷的反覆進行嘗試。

繪製作品的各方人士一定也是，為了追求自己獨特的表現方式而每日不懈的努力練習吧！這條道路絕對稱不上平坦，也許會有跌倒的時候。但是嘗試錯誤的過程，必然是有苦有樂的。

這次，有幸與活躍於關西地區的年輕造型師、模特兒的各方協助下，拍攝了用於描繪穿著服裝人物的照片。期望對於追求繪畫進步的朋友們能有所幫助。

拍攝導演介紹 **小串周三**　　Albert（Cell Company）代表

攝影家・藝術總監。
1997年，於大阪設立工作室開始職業生涯。政治家或藝術家等名人的採訪攝影、攝影集的出版以及於紐約舉辦攝影展等旺盛的活動。與音樂家的攝影即興演出等各式各樣的摸索嘗試。

攝影工作室介紹

 Cell Company　　　　　www.cell-co.jp

能對應商業攝影、人像攝影、宣傳影片拍攝等各式各樣的需求，位於大阪北堀江的攝影工作室。也針對想要成為專業攝影師為目標的群眾開設攝影教室。

拍攝工作人員

造型＆模特兒
德永山太

妝髮造型師
山本愛海

模特兒
幡鉾賢人

模特兒
熊澤優夏

模特兒
西村真衣

工作人員

企劃與編輯
川上聖子（HOBBY JAPAN）

封面設計與DTP
廣谷紗野夏

時尚流行穿搭
服裝描繪技巧
從休閒服飾到學生制服

作 者	Rabimaru	
翻 譯	王姵絃	
發 行	陳偉祥	
出 版	北星圖書事業股份有限公司	
地 址	234新北市永和區中正路462號B1	
電 話	886-2-29229000	
傳 真	886-2-29229041	
網 址	www.nsbooks.com.tw	
E-MAIL	nsbook@nsbooks.com.tw	
劃撥帳戶	北星文化事業有限公司	
劃撥帳號	50042987	
製版印刷	皇甫彩藝印刷股份有限公司	
出 版 日	2024年05月	

【印刷版】
ISBN 978-626-7409-56-5
定 價 新台幣450元

【電子書】
ISBN 978-626-7409-51-0（EPUB）

おしゃれな衣服の描き方　カジュアルウェアから学生服まで
©らびまる／HOBBY JAPAN
Printed in Taiwan

國家圖書館出版品預行編目(CIP)資料

時尚流行穿搭 服裝描繪技巧：從休閒服飾到學生制服／
Rabimaru著；王姵絃翻譯. -- 新北市：
北星圖書事業股份有限公司，2024.05
184面；19.0×25.7公分
ISBN 978-626-7409-56-5（平裝）

1.CST：插畫　2.CST：繪畫技法

947.45　　　　　　　　　　　113001423

官方網站

臉書粉絲專頁

LINE 官方帳號

蝦皮商城